非物质文化遗产研究与保护丛书

非遗保护与湘剧研究

FEIWUZHI WENHUA YICHAN YANJIU YU BAOHU CONGSHU

杨和平 吴远华/著

苏州大学出版社
Soochow University Press

图书在版编目(CIP)数据

非遗保护与湘剧研究 / 杨和平,吴远华著. —苏州:苏州大学出版社,2017.5
(非物质文化遗产研究与保护丛书)
ISBN 978-7-5672-2035-5

Ⅰ.①非… Ⅱ.①杨… ②吴… Ⅲ.①湘剧-研究 Ⅳ.①J825.64

中国版本图书馆 CIP 数据核字(2016)第 323783 号

非遗保护与湘剧研究
杨和平　吴远华　著

责任编辑　薛华强

苏州大学出版社出版发行
(地址:苏州市十梓街1号　邮编:215006)
苏州工业园区美柯乐制版印务有限责任公司印装
(地址:苏州工业园区娄葑镇东兴路7-1号　邮编:215021)

开本 700 mm×1 000 mm　1/16　印张 14.75　字数 231 千
2017 年 5 月第 1 版　2017 年 5 月第 1 次印刷
ISBN 978-7-5672-2035-5　定价:45.00 元

苏州大学版图书若有印装错误,本社负责调换
苏州大学出版社营销部　电话:0512-65225020
苏州大学出版社网址　http://www.sudapress.com

序 言

当今时代,对于一个民族、地区,乃至一个国家综合实力的评估,不仅要评估其政治、经济、科技等"硬实力",还要综合考察其物质文化、非物质文化等"文化软实力"。作为一个民族、一个国家文化"活化石"的印记,作为一个地区历史发展的"活态"见证,非物质文化遗产是构成"文化软实力"不可或缺的重要方面。所谓"非物质文化遗产",就是包括口头传统、传统表演艺术、民俗活动和礼仪与节庆、有关自然界和宇宙的民间传统知识与实践、传统手工艺技能等以及与上述传统文化表现形式相关的文化空间。它们既是我们国家的宝贵财富,也是全人类共同的精神家园。

湖南地处我国大陆中部、长江中游,这里是楚湘文化的发源地,历史悠久、人杰地灵、钟灵毓秀、物华天宝;这里创造了光辉灿烂的历史文化,既有蔚为壮观的物质文化遗产,也有博大精深的非物质文化遗产。湖南非物质文化遗产源远流长、形式丰富,目前入选国家级、省级项目达320多项。它们是湖南各族人民引以为荣的精神财富,彰显了湖湘文化的道德传统和精神内涵,灿若星河、光照寰宇。我们有责任和义务去保护、传承、发展好这些非物质文化遗产,这不仅是人类文化自觉的必然要求,是我们必须担当的历史使命,更是实现伟大复兴的"中国梦"的文化根基。

湖南师范大学非物质文化遗产保护与开发中心成立后,与湖南师范大学音乐学院部分从事传统音乐、舞蹈、戏曲、曲艺表演艺术研究的教师合作,在他们各自研究的基础上,将目光投向湖南省传统音乐表演艺术的

非遗类项目研究。这些研究成果的出版将展现湖南非物质文化遗产的独特魅力,同时,这是努力践行保护使命的见证,功在当代、利在千秋。旨在将我们祖辈流传下来的传统音乐文化守望好;将代表湖南传统文化的音乐品种发展好、保护好;将寄托着湖南广大人民群众喜怒哀乐的音乐文化传播好。

虽然,自我国非物质文化遗产保护工作开展以来,"保护为主、抢救第一、合理利用、传承发展"的方针得到了推广,中国非遗保护工作逐步规范化,湖南非遗保护走向常态化;但是,随着城市化的快速到来和网络媒体的高速发展,加之年轻一代的审美趣味和审美诉求改弦更辙,使民间流传了几百年的传统文化样式受到了强烈的冲击。"非遗"保护中仍存在着诸如重申报、轻保护,重数量、轻质量,重利益、轻投入,重成绩、轻管理等问题。

非物质文化遗产作为既定的形态存在,不是孤立的;就其内部结构来说,它是混生性的;就其表现方式来看,它与多种文化表征又是共生的。湖南传统音乐表演类项目是具体的存在,是混生性结构,又有共同的特点。我们不可能用一般的、抽象的原则去对待完全不同质的、具体的对象。从湖南传统音乐表演类项目保护现状来说,不能就保护谈保护,更不能就开发谈开发,还不能将保护与开发由同一主体完成和评价,而必须将保护与开发变成一种第三者的话语主体,这样才能得到有效保护。对此,我们提出以下对策:首先,政府部门要积极响应、行动起来,投入人力、物力,建立抢救保护组织,制定抢救保护措施,有效推动"非遗"保护工作的顺利进行;其次,建立"非遗"保护评估监督机制,以有效整合各类信息,实现资源共享;第三,建立政府与民间公益性投入"非遗"保护机制,有的放矢地进行保护;第四,建立湖南传统音乐博物馆和保护区,作为一份历史见证和文化传播的载体被越来越多的人所欣赏和熟知。

概而言之,对于非物质文化的发展、传承进行研究,需要集结多方面的社会力量才能做到,并非一人和几个人所能及。同样一种非物质文化遗产的传承所依赖的是一片可以孕育它的土地和一群懂得欣赏并懂得如

何去保护它的人。弗兰西斯·培根在《伟大的复兴》一书序言中"希望人们不要把它看作一种意见,而要看作是一项事业,并相信我们在这里所做的不是为某一宗派或理论奠定基础,而是为人类的福祉和尊严……"我满怀真挚的情感,将这段话献给该丛书的读者。正如朱熹《观书有感》诗所说"问渠那得清如许,为有源头活水来",愿该丛书成为湖南师范大学非遗研究与开发事业的活水源头。我们将与社会各界一道携手,为保护、传承、发展好湖南非物质文化遗产,为推动湖南文化的繁荣发展、续写中华文化绚丽篇章做出贡献!

2014 年 12 月

This page is too faded to read reliably.

目 录

绪 论 …………………………………………………………… (001)

第一章　湘剧的自然人文生态 ………………………………… (004)
　　第一节　自然环境 ………………………………………… (004)
　　第二节　人文景观 ………………………………………… (009)

第二章　湘剧的研究叙事与变迁 ……………………………… (019)
　　第一节　湘剧的研究叙事 ………………………………… (019)
　　第二节　湘剧的历史变迁 ………………………………… (035)

第三章　湘剧的声腔曲牌与器乐 ……………………………… (044)
　　第一节　湘剧的声腔曲牌 ………………………………… (044)
　　第二节　湘剧的器乐艺术 ………………………………… (059)

第四章　湘剧的表演与演出 …………………………………… (072)
　　第一节　湘剧的表演风格 ………………………………… (072)
　　第二节　湘剧的演出习俗 ………………………………… (075)

第五章　湘剧的传承剧目与传曲选段 ………………………… (078)
　　第一节　湘剧的传承剧目 ………………………………… (078)
　　第二节　湘剧的传曲选段 ………………………………… (128)

第六章　湘剧传承社团与传承人 ……………………………… (146)
　　第一节　湘剧的传承班社 ………………………………… (146)

第二节　湘剧的传承院团 …………………………………（165）
　　第三节　湘剧的传承人 ……………………………………（172）
第七章　湘剧的传承保护与发展 …………………………………（197）
　　第一节　湘剧的传承保护 …………………………………（197）
　　第二节　湘剧的创新发展 …………………………………（205）
参考文献 ……………………………………………………………（212）

绪 论

戏曲是中华民族优秀的艺术形式,历史悠久、样式繁多,体现着人民的精神风貌;含蓄优美、清雅秀丽,反映出人民的审美诉求。据《中国戏曲志》编辑委员会的调查显示,截至1982年,中国的剧种多达394种。

湘剧便是中国戏曲百花园里的一朵奇葩,主要指弋阳腔传入湖南后,结合本地的杂曲、小调,又吸收昆腔、皮黄等戏曲声腔的特色,逐渐形成的一个兼具高腔、昆腔、低腔和弹腔等特征的多声腔戏曲剧种。她是在高腔、昆腔、低腔和弹腔传入湖南后,与湖南当地的语言、风俗、音乐等相结合,最终于乾隆年间形成了以长沙、湘潭府地为活动中心,以"长沙官话"为舞台音韵,具有自身完整体系和风格特征的剧种,也称"长沙湘剧"。

湘剧迄今已有600多年的历史,积累了丰富的剧目和曲谱。湘剧的传统剧目、曲牌都十分丰富,在几百年的发展过程中,历经衍变和消长,至今记录在册的仍有613出。从唱腔性质的角度看,剧目分为高腔剧目、昆腔剧目、低牌子剧目和弹腔剧目四大类。

湘剧乐器为京胡、京二胡、月琴、竹笛、高胡等。伴奏有文武场之分,文场伴奏乐器分四种,高腔用高胡、琵琶、扬琴、中阮、笛子,有时加唢呐;弹腔用京胡、京二胡、三弦、大小唢呐;昆腔用笛子、箫、笙、琵琶;低牌子以唢呐为主。武场为击打鼓板、铙钹、大锣、小锣。湘剧伴奏,习惯上称作"文武六场"。"文场"为2人,操二胡、月琴、竹笛和唢呐,由司鼓指挥;"武场"为4人,操鼓板、铙钹、大锣和小锣。湘剧的器乐丰富多彩,除了用于声腔伴奏外,还有200多支传统的器乐曲牌。依据其使用的主奏乐

器和功能作用的不同,湘剧常用器乐曲牌可分为文场丝弦曲牌、唢呐曲牌、笛子曲牌和武场唱腔锣鼓曲牌、念白锣鼓曲牌、程式锣鼓曲牌。

湘剧的角色行当齐全,生、旦、净、丑、末各行都有各自的分支和各自独特的技艺。湘剧表演载歌载舞、唱做并重,许多优秀的剧目,都能用三种声腔进行演唱,形成三种演唱版本。一方面继承了昆曲优雅的特点,另一方面融合湘南民间气息、民族风格和语言特色,形成了较其他剧种更粗犷、更阳刚和富有个性的武打戏表演风格。

湘剧的基本特征是使用各地方言作为舞台语音,它的高、低、昆、弹四大声腔,有着独特的曲调和风味,它的伴奏有独特的锣鼓经和器乐曲,它的脸谱与众不同。湘剧还有着独特的表演风格和技艺,是湖南特别是长沙地区以及湘中、湘东一带的音乐、语言、舞蹈、民间体育以及民风、民俗的综合体现。湘剧虽然属于地方大戏,但它与民众结合得很紧密,它能登大雅之堂,行高台教化,又能深入大街小巷,穷乡僻壤,参与婚丧寿筵、围鼓坐唱和两三人茶座清唱。

可以说,湘剧历史悠久,特色鲜明,是湖湘文化一颗璀璨的明珠,曾照亮了湖南湘文化之旅,为人们奉献了一道道丰盛可口的营养美餐。但如龚和德所说:"近百年来,戏曲遭遇了两个伤害、一个挤压、一个变迁,即受民族虚无主义和政治实用主义的伤害,文化消费主义的挤压,时代和审美主体的变迁。"① 加之,受到西方文化、现代媒体与流行文化的冲击,许多年轻人外出务工,无心和不愿意学习戏曲,而老艺人年迈多病、相继谢世,致使我国戏曲面临着前所未有的危机,有的荒腔走板,有的已经消亡或正在走向消亡。作为中华戏曲百花园里的明珠,湘剧也成为亟待抢救和保护的剧种。诸如对其活态现状进行挖掘、整理、开发、保护和传承等工作,是我们推动湘剧艺术文化发展的重要职责所在。

鉴于上述,我们以湘剧艺术为对象,在全面梳理前人研究成果的基础上,立足田野调查,综合运用文献研究法、音乐分析法、历史研究法以及非

① 龚和德.政策·策略·理论[N].中国文化报,2015-08-17.

物质文化遗产保护的方针政策和方法理念,对湘剧艺术的传承历史、表演体系、唱腔剧本、语言特色、传人传谱、乐队伴奏、舞美化妆、演员培养、传承现状、问题对策等进行宏观有机动态的理论与实践把握,试图深入解读湘剧艺术的文化内涵,并为其传承发展提供一个科学的创新模式。旨在揭示湘剧艺术的独特戏曲魅力和文化气质,推进湘剧艺术在表演、唱腔、剧本、编导、舞美、化妆以及传承诸方面的健康发展。

第一章　湘剧的自然人文生态

湘剧是湖南省的汉族戏曲剧种之一，流行于长沙、衡阳、郴州一带，波及江西吉安，广东韶关、坪石等地。湘剧源于明代的弋阳腔，于明成化年间流入湖南，与湖南各地方言和民间艺术紧密结合，又不断吸收昆腔、皮黄、乱弹等戏曲声腔的优点，逐渐形成了具有自身特色和体系的湘剧艺术。

第一节　自然环境

一、自然地理

湖南省地处东经108°47′~114°15′，位于中国中南部，长江中游洞庭湖南端。因境内湘江贯穿而简称"湘"。东靠江西，南至广西、广东，西接贵州和重庆，北通湖北。

全省地势由东、西、南向中、东北部倾斜，形成马蹄状。省内大于海拔2000米高点的分布与地势总特点基本一致，集中分布在东、南、西三面的山地之中。炎陵县的神农峰是省内地势的最高点，峰顶海拔2122.35米。东南部有桂东县的八面山，峰顶海拔2042米。湘南有道县的韭菜岭，峰顶海拔2009米。西南部有城步县的二宝鼎，峰顶海拔2024米。西北部有石门县的壶瓶山，峰顶海拔2099米。湖南地势的最低点，是临湘县的

黄盖湖西岸,海拔只有24米,与省内最高点相差2000米左右。

湘剧流传地长沙市位于湖南省东部偏北,湘江下游和长浏盆地西缘。东邻江西省宜春、萍乡两市,南接株洲、湘潭两市,西连娄底、益阳两市,北抵岳阳、益阳两市。

湘剧流传地衡阳位于湖南省中南部,湘江中游,衡山之南。东邻株洲市攸县,南接郴州市安仁县、永兴县、桂阳县,西毗永州市冷水滩区、祁阳县以及邵阳市邵东县,北靠娄底市双峰县和湘潭市湘潭县。[①]

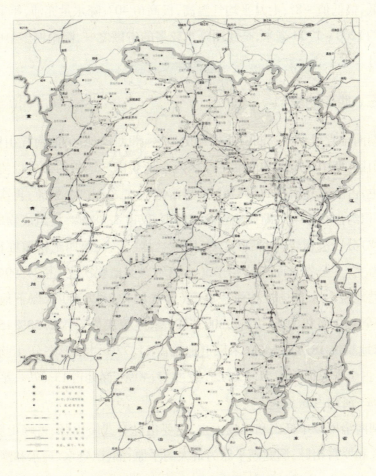

湖南省地理位置图(源自中国地图网)

① 汪艳.GIS技术在衡阳市生态环境中的应用分析[J].电子测试,2016(17).

湘剧流传地郴州位于湖南省东南部，地处东经112°13′～114°14′，北纬24°53′～26°50′。东界赣州，南邻韶关、清远，西接永州，北交衡阳。

二、气候温度

湖南为大陆性亚热带季风湿润气候，光、热、水资源丰富；气候年内变化较大，冬冷夏热，气温变化大，春夏多雨，秋冬干旱。日照时数为1300～1800小时，热量丰富。年气温高，年平均温度为15℃～18℃。一月平均气温低，极低值－8°；七月平均气温高，极高值40°；降水量充沛，年平均降水量约1200～1700毫米，是我国降水较多的省区之一，降雨期多集中在5至7月。

三、地形地貌

湖南全省可划分为湘西北山原山地区、湘西山地区、湘南丘山区、湘东丘山区、湘中丘陵区和湘北平原区六个地貌区。地貌的形成以流水地貌为主，占全省总面积的64.76%；岩溶地貌次之，占25.97%；再次为水面，面积约占6.39%；湖成地貌面积最小，仅占2.88%。按组成物质（不含水域）分以沉积岩（包括砂质岩、碳酸盐岩、红岩、第四纪松散堆积物）地貌为主，占全省总面积的57.75%；变质岩类地貌次之，占24.99%；岩浆岩类地貌占8.87%。按海拔高度（含水域）分，以300米以下地貌为主，占全省总面积的44.27%；300～500米地貌次之，占22.58%；500～800米地貌占18.43%；800米以上地貌占11.72%。按形态分，山地（含山原）占全省总面积的51.22%，丘陵占15.40%，岗地占13.87%，平原占13.11%，河湖占6.39%。

湖南全境以中低山和丘陵为主，主要山脉有武陵山脉、雪峰山脉、南岭山脉和罗霄山脉；洞庭湖平原为最大的平原；湘江、资水、沅水和澧水为省内四大河流，均属长江水系。①

① 引自湖南—绿人旅游景点—绿人网 Lvren.cn.

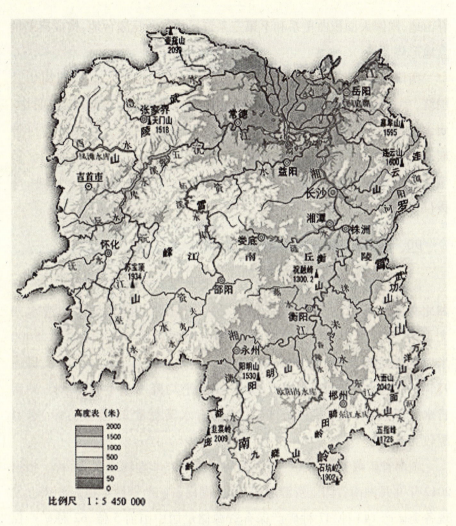

湖南省地形图（源自中国地图网）

长沙城处于从丘陵向平原的过渡地带。"西侧为低山区，碧虚岭海拔300.8米，为岳麓山高峰。山前有天马山、凤凰山大小岗丘罗列；山后有桃花岭、金牛岭等。"① 东侧和东南侧为红岩丘岗，大多数小山丘岩质松散，易风化成红岩岗地。

衡阳处于湖南中南地区，四周环绕着古老岩层形成的断续环带的岭

① 怯志豪.长沙市城市湿地利用保护策略研究[D].中南林业科技大学,2009.

脊山地,内镶大面积白垩系和下第三系红层的红色丘陵台地,构成典型的盆地形势。

衡阳盆地南高北低,整个地形由西南向东北倾斜,盆地四周山丘围绕,中部平岗丘交错。东部为罗霄山余脉天光山、四方山、园明坳;南部为南岭余脉塔山、大义山、天门仙、景峰坳;西部为越城岭的延伸熊黑岭、四明山、腾云岭;西北部、北部为大云山、九峰山和衡山。市境最高点为衡山祝融峰,海拔1300.2米;最低点为衡东的彭陂港,海拔仅39.2米。

四、资源禀赋

湖南省内河网密布,"水系发达,淡水面积达1.35万平方千米。湘北有洞庭湖,为中国第二大淡水湖。有湘江、资水、沅水和澧水四大水系,分别从西南向东北流入洞庭湖,经城陵矶注入长江"①。5000米以上的河流5341条,河流可通航里程1.5万千米,内河航线贯通95%的县市和30%以上的乡镇。② 多年平均降水量1450毫米,湖南省水资源总量1689亿立方米,人均占有水资源量2500立方米,水资源较为丰富。

湖南省矿藏丰富,素以"有色金属之乡"和"非金属之乡"著称。根据2012年9月湖南省国土资源厅编制的《湖南省矿产资源年报》,湖南已发现各类矿产143种,37种矿产保有资源储量居中国前5位,62种矿产保有资源储量居中国前10位。其中,钨、锡、铋、锑、石煤、石榴子石、普通萤石、海泡石黏土、玻璃用白云岩等矿种的保有资源储量居全国之首,钒、重晶石、隐晶质石墨、陶粒页岩等矿种居第二,锰、锌、铅、汞、金刚石、水泥用灰岩、高岭土等矿种也占有重要地位。

① 苏丁丁,曾建国,伍小松,曹满湖.湖南省畜禽养殖污染年排放量调查分析[J].农业现代化研究,2011(01).
② 李丹,林中,马庆辉.湖南省农业可持续发展现状分析[J].湖南农业科学,2011(05).

第二节 人文景观

一、区划建置

湖南省共辖长沙、株洲、湘潭、衡阳、邵阳、岳阳、常德、张家界、益阳、娄底、郴州、永州和怀化13个地级市及湘西土家族苗族自治州。下设35个市辖区、16个县级市和71个县（其中有7个自治县）。

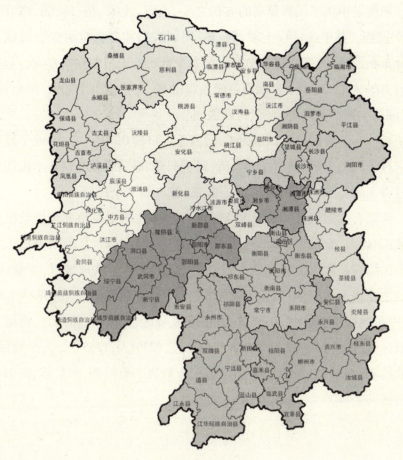

湖南省行政区划图

湘剧流传地长沙市共辖六区二县,代管一县级市:六区为岳麓区、天心区、雨花区、芙蓉区、开福区和望城区;二县为宁乡县、长沙县;代管的县级市为浏阳市。总共辖82个街道、95个镇、14个乡。衡阳市辖雁峰区、石鼓区、珠晖区、蒸湘区、南岳区、衡阳县、衡南县、衡山县、衡东县、祁东县、耒阳市、常宁市,合称"五区五县二市"。郴州市辖北湖区、苏仙区、桂阳县、宜章县、永兴县、嘉禾县、临武县、汝城县、桂东县、安仁县、资兴市11个县(市、区)。

二、民族人口

湖南是中国多民族聚居的省份之一,有汉、土家、苗、瑶、侗、白、回等55个民族。其中汉、苗、土家、侗、瑶、回、壮、白族等为世居少数民族,集中分布在湘西、湘南和湘东山区。全省少数民族人口约680万人,占总人口的10%左右,其中土家族和苗族人口最多,主要分布于湘西,因而设立了"湘西土家族苗族自治州"行政区划。

长沙有少数民族人口48564人,占总人口的0.79%,涉及46个族别。人口过千人的少数民族有土家、苗、回、侗、瑶、满、壮、蒙与白9个民族,人口过百人的有彝、布依、朝鲜、土、维、藏、黎与畲8个民族。

衡阳有少数民族40个,共17750人。居住的主要是五个少数民族,瑶族4360人,土家族3589人,苗族3023人,壮族1537人,回族903人,这五个民族占衡阳市少数民族人口总数的75.56%。从地域看,少数民族人口主要集中在蒸湘区、常宁市、珠晖区,分别为3066人、3058人、2868人,占少数民族人数的50.66%;其次是雁峰区、耒阳市、祁东县、衡南县、石鼓区,分别为1789人、1582人、1445人、1270人、1265人,占少数民族人数的41.41%;其余7.93%的少数民族散居于衡阳县、衡东县、衡山县、南岳区。

三、文史景观

（一）岳阳楼

岳阳楼位于湖南省岳阳市古城西门城墙之上，下瞰洞庭，前望君山，自古有"洞庭天下水，岳阳天下楼"之美誉，与湖北武昌黄鹤楼、江西南昌滕王阁并称为"江南三大名楼"。1988 年 1 月被国务院定为全国重点文物保护单位。

岳阳楼主楼高 19.42 米，进深 14.54 米，宽 17.42 米，为三层、四柱、飞檐、盔顶、纯木结构。楼中四根楠木金柱直贯楼顶，周围绕以廊、枋、椽、檩互相榫合，结为整体。作为三大名楼中唯一保持原貌的汉族古建筑，其独特的盔顶结构，更是体现出古代汉族劳动人民的聪明智慧和能工巧匠的设计与技能。北宋范仲淹脍炙人口的《岳阳楼记》更使岳阳楼著称于世。

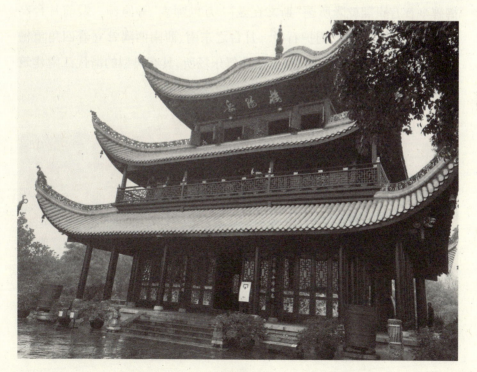

岳阳楼

岳阳楼屹立于湖南省岳阳市西北的巴丘山下,地面海拔54.3米。景区内陆地东西长约130米,南北长约300米,陆地投影总面积3.9万平方米。它虽在湖南省的北端,但正当中国中部,挨长江、伴洞庭,于洞庭湖居其口,于长江居其中。以水路言,水上溯,可与湖南76个县市相连。以陆路言,紧靠京广铁路、京珠高速公路和107国道,在南北交通干线上亦处中端,易转入与之相连的其他铁路、公路,通达各省。

岳阳楼坐西朝东,构造古朴独特。岳阳楼台基以花岗岩围砌而成,楼身为纯木结构,不用一钉一铆,设计典雅,具有鲜明的中国古建筑风格。

(二) 浏阳文庙

浏阳文庙位于湖南省浏阳市圭斋路北侧。浏阳文庙始建于宋,1843年(清道光二十三年)改建成现格局。大成殿居高临下,重檐歇山顶,琉璃筒瓦铺面,青花瓷砖做脊,中置葫芦宝顶。大殿由32根花岗岩石柱支撑,分3层排列。正面以雕花镂空的中堂门做屏,周围置石栏围廊。殿后御碑亭昔有康熙乾隆所题"斯文在兹""万世师表"等匾额。殿前月台高1.67米,花岗岩铺地,周护石栏。月台之东南、西南两隅耸立着四角重檐攒尖顶舞亭、乐亭,为旧时春、秋祭孔舞乐场所,具有典型的清代江南建筑风格。

浏阳文庙

(三)天门山

天门山,古称云梦山、嵩梁山,是张家界永定区海拔最高的山,因自然奇观天门洞而得名,是最早被记入史册的名山。于1992年被批准为国家森林公园。

天门山古树参天,藤蔓缠绕,青苔遍布,石笋、石芽举步皆是,处处如天成的盆景,被世人誉为世界最美的空中花园和天界仙境。

(四)东江湖

东江湖位于湖南郴州资兴市境内,是湖南省唯一同时拥有国家5A级旅游景区、国家风景名胜区、国家生态旅游示范区、国家森林公园、国家湿地公园、国家级水利风景区的"六位一体"的旅游区。

境内主要景观有雾漫小东江、东江大坝、龙景峡谷、兜率灵岩、东江漂流、三湘四水·东江湖文化旅游街(含东江湖奇石馆、摄影艺术馆、人文潇湘馆),还有仿古画舫、豪华游艇游湖及惊险刺激的水上跳伞、水上摩托等。

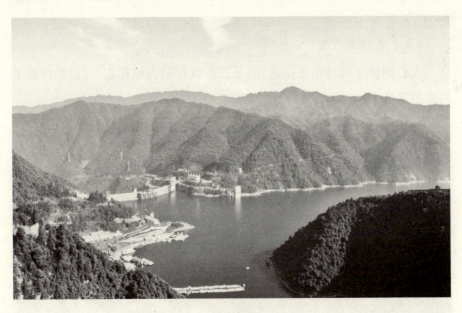

东江湖

(五) 大围山

大围山位于湘赣边界,是罗霄山脉的支脉,东边属江西省宜春市下辖的铜鼓县,西北方为湖南浏阳市的东北部,是浏阳河的发源地。

据传远古时候,天上的王母有七个女儿,均生得兰心蕙质,常拨开云头往下观看,只见人间到处奇山秀水,美不胜收,心里遂撞鹿般充满了无限向往,尤其是看到大围山处,群峰隽秀婀娜,古木葱郁,分外壮观,均恨不能飞身下去游玩。一日,她们偷偷走出天宫,飞落在大围山上,百鸟在她们四周歌唱,麋鹿在她们四周欢舞,山泉在她们脚下弹琴,她们嬉戏在林间草地,感受到从未有过的快乐。她们跳进湖里洗澡,经过湖水的沐浴,她们一个个变得更美丽。洗完澡,她们便躺在芳草地上,解下身上的彩带向四周抛撒,犹似撒下满天花雨。顿时,满山姹紫嫣红,这就是后来数万亩的高山杜鹃花海。后来七位仙女要回天宫,每人留下一根玉簪做纪念,人们说,那七块巨石是七位仙女的头簪变成的,便称为"七星望月",山也称为"七星峰"。仙女曾洗过澡的湖泊,就称为"天星湖"。

(六) 长沙天心阁

天心阁位于长沙市东南角,既是长沙仅存的古城标志,又是长沙重要的旅游名胜。

天心阁

"天心阁"其名始见于明末俞仪《天心阁眺望》一诗中,至清乾隆年间重修天心阁。"极城南之盛概萃于斯阁",盛名于世且成为文人墨客雅集吟咏之所。天心阁建有三层楼阁,朱梁画栋、碧瓦飞檐,巍然屹立于天心公园。

(七)岳麓山景区

岳麓山海拔300.8米,是南岳衡山72峰之一,在国家AAAAA(5A)级旅游景区岳麓山-橘子洲旅游景区内,是国家级重点风景名胜区,也是中国四大赏枫胜地之一。岳麓山位于古城长沙湘江西岸,为城市山岳型风景名胜区。已开放的景区有麓山景区、橘子洲景区。其中麓山景区系核心景区,景区内有岳麓书院、爱晚亭、麓山寺、云麓宫、新民学会旧址等景点。

岳麓书院

(八)花明楼

花明楼又名"炭子冲",相传明清时期这一带山林茂密,当地农民在耕作之余经常上山伐木烧炭,由于民间称呼烧炭工为"炭子",所以这里就得了"炭子冲"这个名字。

花明楼景区包括刘少奇故居、纪念馆、铜像广场、文物馆、花明楼和修养亭几个部分,列入全国首批爱国主义教育示范基地,现已成为湖南省最重要的革命纪念地和旅游观光区之一。

花明楼主要景点有双狮岭、森林公园、芙蓉寨、猴子石、姊妹桥、百木山、"大夫堂"、麻山宝塔、谢英墓、麒麟山、石柱书声等,与"刘少奇故居"交相辉映,共同构筑出这方山水的奇美,赋予它厚重的历史人文意蕴。

花明楼

(九) 湖南省博物馆

湖南省博物馆位于长沙市开福区,与烈士公园毗邻,占地面积 5.1 万平方米,公用建筑面积 2.9 万平方米,筹建于 1951 年,1956 年正式对外开放,是湖南省最大的历史艺术博物馆,也是首批国家一级博物馆、中央地方共建国家级重点博物馆、全国优秀爱国主义教育示范基地和湖南省 4A 级旅游景点。

湖南省博物馆藏品达 18 万余件,尤以马王堆汉墓文物、商周青铜器、楚文物、历代陶瓷、书画和近现代文物等最具特色,并以此打造了 6 个展示人类优秀文化遗珍的陈列馆。

湖南省博物馆

(十) 韶山景区

韶山景区地处湖南中部韶山市。韶山是毛泽东的故乡,是全国著名的革命纪念胜地、全国爱国主义教育基地、国家重点风景名胜区、中国优秀旅游城市。

韶山毛泽东故居

（十一）南岳衡山

衡山，又名南岳、寿岳、南山，为中国五岳之一，位于湖南省中部，绵亘于衡阳、湘潭之间。衡山的命名，据志书记载，因其位于星座二十八宿的轸星之翼，"变应玑衡"，"铨德钧物"，犹如衡器，可称天地，故名衡山。

衡山是中国著名的道教、佛教圣地，环山有寺、庙、庵、观200多处。衡山是国家级自然保护区，也是5A级风景名胜区。

第二章 湘剧的研究叙事与变迁

第一节 湘剧的研究叙事

一、湘剧综合研究

湘剧是湖南省地方戏曲剧种之一,因其以长沙、湘潭为中心,又被称作"长沙湘剧"。湘剧的发展与声腔曲牌是最普遍的研究内容,大多是对湘剧的发展脉络与湘剧相关剧种的研究。其中肖园在《湘剧与湖湘文化》中总结了湘剧与湖湘文化的关系,"湖湘文化孕育了湘剧,湘剧又体现了湖湘文化的精髓,湘剧是湖湘文化的传承者与发扬者,湘剧的复兴有赖于发扬湖湘文化的精神"①。

湘剧是湖南一个多声腔的古老地方剧种,黎建明在《湘剧音乐概论》②一书中,从湘剧声腔的形成与发展方面介绍了湘剧,包括高腔曲牌的形成、腔句异变、曲牌联合与曲牌分类;低牌子音乐的艺术特点与各声腔之间的关系;弹腔的板式结构与变化规律;打击乐的节奏组合织体、伴

① 肖园.湘剧与湖湘文化[J].艺海,2013(12):42-43.
② 黎建明.湘剧音乐概论[M].人民音乐出版社,1999.

奏曲牌的多功能表现意义等。这些品种繁多的声腔，从不同的历史时期和不同的渠道汇集而来，为推动湘剧艺术的发展与繁荣起了决定性作用。

对于湘剧的发展脉络，范正明在《湘剧形成简述》①一文中阐述了湘剧是以长沙、湘潭为中心，不断向四周发展，是由高、低、昆、乱多种声腔组合的地方大剧种，素有湖南"省剧"之称。其中高腔居湘剧四大声腔之首，因为它流入湖湘时间最早，与本地语言和民间音乐相结合，交融而逐渐地方化，从而演变、发展成为具有湖湘地方特色的高腔，成为湘剧这一剧种的主要声腔。

湘剧中伴奏乐器的研究，也同样受到人们的关注。黎建明的《湖南湘剧、花鼓戏锣鼓经》②主要介绍了湘剧的打击乐。打击乐对于铺展戏剧矛盾、塑造人物、抒发感情、渲染气氛、演员唱做念打、舞台的整体节奏都起着至关重要的作用。高腔是由弋阳腔发展而成的，弋阳腔粗犷豪迈、高亢激昂的大锣大鼓伴奏形式，也是湘剧打击乐形成的基本要素。湘剧打击乐经过了吸收苏锣和班鼓、响器湖南地方化和大鼓堂鼓并存这三次变革。新中国成立后，由于打击乐达不到应有的效果，光用京剧锣鼓，后改用虎音锣。虎音锣音色洪亮，有高、中、低音色之别，充实和丰富了湘剧打击乐的色彩，解决了演奏中不同要求的问题。

对于戏曲中的转型与发展，刘嘉乘在《地方戏曲的现代转型与地域文化之建构——以"湘剧"为中心》③一文中阐述了戏剧的价值基础已由"低俗的声色娱乐"转变为"高尚的民间艺术"。他认为地方戏曲的现代转型就是一个艺术领域被分化出来的历史过程。它的实现依赖于两个社会系统，一个为市场竞争机制下的、多个群体参与的戏曲实践；一个是为地方意识与民族主义所主导的文化意识形态。这样一来，地方戏曲的研究方法就要超越传统审美经验的范畴，打破学科界限，将戏曲还原于一个历史的、社会的、文化的甚至政治的情境中去，考察其与社会、文化、政治

① 范正明.湘剧形成简述[J].艺海,2007(01)：48-51.
② 黎建明.湖南湘剧、花鼓戏锣鼓经[M].湖南文艺出版社,1986.
③ 刘嘉乘.地方戏曲的现代转型与地域文化之建构[D].厦门大学,2009.

之间的相互关联。

贺小汉在《湘剧传统剧目资料库建设探析》①一文中阐述了湘剧是湖南地方大戏,素有"省剧"之称。它产生于民间,植根于湖湘,经过长期的繁衍,成为湖南地方戏中的一个代表性剧种。湘剧是融合了高腔、低牌子、昆曲、乱弹四大声腔的多声腔剧种。高腔是声腔中最主要的一种,它保持了弋阳腔"锣鼓干唱、不托管弦"及"一唱众和"的特征。湘剧传统剧目以弘扬伦理道德、倡导和宣教"忠孝节义"的内容居多。湘剧又是一个关注现实、贴近生活、与时俱进的剧种,在抗战时期和新中国成立后都有整理、改编、新创的优秀剧目,据有关资料统计,湘剧仍存有660个剧目,多数为传统戏。

很多对湘剧剧目的研究填补了这方面的空白,为湘剧史的编写奠定了基础,对于湘剧发展历史和艺术特征的研究具有重要意义。比如,范正明《湘剧剧目探微》②一书在漫长的湘剧艺术发展长河中搜集了660个剧目。他还在《试探湘剧"流派"艺术》③一文中提出了"湘剧是否有流派"这一问题。认为湘剧没有实质的流派。因为"流派"艺术创始人应具备以下条件:一是学有师承,功底扎实,有一定的生活积累和较高的文化艺术素养。二是能客观理性分析、自觉认识自己在身材、扮相、嗓子、悟性各方面的条件,扬长避短,确定自己艺术上的奋斗方向。三是拥有几出经过自己独创的代表性剧目,这是体现"流派"艺术的核心。

黄学军在《湘剧复调发展论》④一文中认为,民国年间是湘剧"复调发展"的重要历史时期,主要表现为传统剧目的继承、反映当代生活和表演艺术革新三个方面。复调发展的三大艺术特征表现为复调发展的时代特征、民俗特征以及审美特征。然而,构建湘剧复调发展则需要注重"剧作"的基础工程、"二度创作"的立体工程和"审美品位"的网络工程这三

① 贺小汉.湘剧传统剧目资料库建设探析[J].艺海,2016(04):101-103.
② 范正明.湘剧剧目探微[M].岳麓书社,2011.
③ 范正明.试探湘剧"流派"艺术[J].创作与评论,2014(18):85-97.
④ 黄学军.湘剧复调发展论[J].戏剧文学,2009(08):77-80.

个方面。

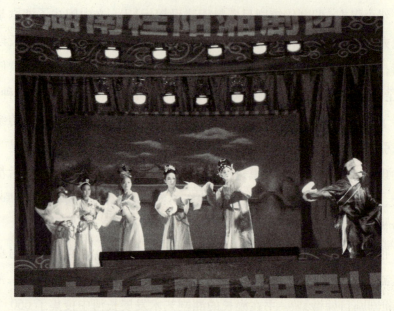

湘剧《刺梁》剧照（桂阳县湘剧保护传承中心供稿）

二、声腔曲牌研究

湘剧兼有高腔、低牌子、昆曲、乱弹四种声腔。李巧伟、张天慧在《"文化强国"背景下地方非物质音乐文化遗产的艺术价值——以衡阳湘剧为例》[①]一文中认为，衡阳湘剧是一个独具特色的剧种。衡阳湘剧注重把昆曲艺术与本土区域文化相结合，融合本地民间音乐及其他民间艺术因素。并且许多剧目都能用三种声腔表演，这在其他剧种中较为少见。

对低牌子是否就是昆腔这个问题有两种不同的看法。范正明在《湘剧昆腔浅探》[②]一文中表述，在长沙湘剧中有许多昆曲、高腔相间演出的戏，"长沙湘剧艺人称这类昆腔戏作低腔，称这类昆曲牌子作低牌子"，有人认为"低牌子是地方化了的南（北）曲遗响"，低牌子与昆腔唱法上有明

① 李巧伟,张天慧."文化强国"背景下地方非物质音乐文化遗产的艺术价值——以衡阳湘剧为例[J].美与时代,2012(01).
② 范正明.湘剧昆腔浅探[J].理论与创作,2011(04)：104-109.

显差异。低牌子唱得比较粗犷平直,多以唢呐伴奏;昆腔较为典雅文静、清新优美,用竹笛伴奏。昆腔在明万历三十二年(1604)前后就传到了湖南,进入了湘剧,在清代进一步发展和演变。

关于高腔研究,数量尤多,张九、石生潮的《湘剧高腔音乐研究》①一书主要研究了湘剧诸种声腔中的高腔。书中介绍了高腔曲牌的唱词除了以长短句式为主外,还有诗、变文、词、曲和传奇等形式,高腔音乐的基础是民间锣鼓、民间小调、腔尾形式与劳动号子。基本结构分为腔句、放流和板式节奏,呼应式、起承转合、重复腔句、三句头、腔流结合为高腔曲牌的结构原则。高腔音乐中常用的旋律手法有重复、扩腔与缩腔、对比、转调、调试交替和曲牌变异。

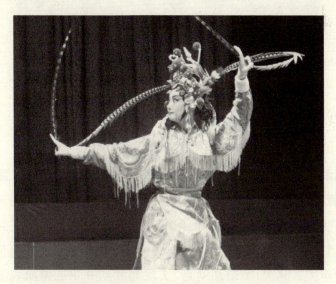

湘剧《扈家庄》剧照(桂阳县湘剧保护传承中心供稿)

再如,俞为民的《湘剧高腔〈琵琶记〉考论》②一文,介绍了《琵琶记》作为南戏的经典剧目,近代传入湘剧,并与之结合而形成湘剧高腔的艺术特色,对原本作了改编,成为湘剧高腔的优秀传统剧目。湘剧高腔抄本的改编对情节进行了删减压缩:(1)将原本中的整出戏删去;(2)保留原

① 张九,石生潮. 湘剧高腔音乐研究[M]. 人民音乐出版社,1981.
② 俞为民. 湘剧高腔《琵琶记》考论[J]. 艺术百家,2016(01):183-188,198.

本中的场次,对原本的情节、曲白等作了较大的压缩;(3) 为了舞台时间,将原本中的两出合并为一出;(4) 保留原本的场次,对原本情节作了改编。除此之外还有对人物形象的改编,赵五娘的戏份增加,突出了她贤惠、孝顺和不屈的抗争精神。现存的湘剧高腔抄本都是根据艺人口述后抄录的,舞台性较强,且为了增强舞台效果增加了一些丑角表演。

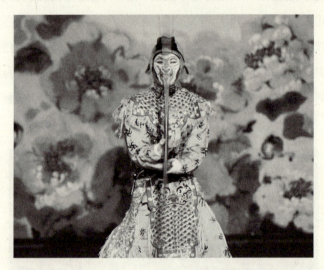

湘剧《安天会》剧照(衡阳湘剧艺术有限责任公司供稿)

衡阳湘剧是湘剧的一个分支,被苏联戏剧艺术家誉为"魔鬼的艺术"。尹青珍和洪载辉在《论衡阳湘剧的艺术价值》[①]一文中首先对衡阳湘剧的产生做了具体的介绍。衡阳湘剧的艺术价值,首先是"昆曲艺术本土化",昆腔传入衡阳后至清代康熙中叶,已形成具有浓厚衡阳地方语言特色的声腔。其次,衡阳湘剧是"文戏与武戏并重的谭派表演艺术",昆曲是集歌唱、舞蹈、道白、动作的艺术形式。再者,衡阳湘剧是"多声腔共存的一戏三唱艺术",衡阳湘剧形成了以昆腔为主,高腔、弹腔及杂曲小调等多声腔并存的特点,因此许多优秀剧目都能用三种声腔进行演唱,这种演唱形式奠定了衡阳湘剧在我国戏剧历史上的地位和重要作用。

关于衡阳湘剧的个案研究,蒋林斗在《衡阳湘剧调查与研究——以

① 尹青珍,洪载辉. 论衡阳湘剧的艺术价值[J]. 戏曲研究,2006(01):226 - 230.

桂阳县湘剧团为例》①一文中提到了"衡阳湘剧在语言、剧目、音乐和表演风格等方面都有自己的特点"。

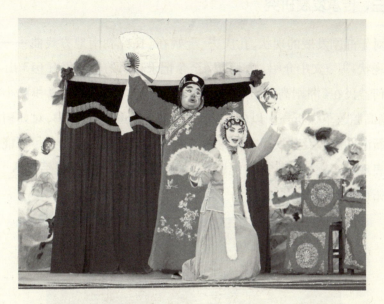

湘剧《八戒闹庄》剧照(衡阳湘剧艺术有限责任公司供稿)

对于湘剧与其他剧种之间的比较研究,毛莉杰和陈瑾在《文化视角下的湖南湘剧与祁剧比较研究》②一文中对湘剧和祁剧进行了比较。作者指出,湘剧是以长沙、湘潭、郴州等地为中心;祁剧流传于湖南的祁阳、衡阳以及广西、江西赣南等地,但祁阳本地的表演最为正宗。从唱腔来源来说,湘剧唱腔有高腔、低牌子、昆腔、弹腔等四大声腔;祁剧唱腔则包括高腔、弹腔和昆腔,两种戏曲都以高腔和弹腔为主。在传统剧目方面,祁剧传统剧目据统计有大小戏893本,其中80%为弹腔剧目;湘剧的剧目据统计大约有1155个,98%以上是高腔和弹腔的剧目。从表演方式来看,祁剧重做功戏、重舞台表演,风格淳朴,手段简洁,表演形式夸张,会加入武打、特技、空翻、拳击、舞剑等表演;湘剧则侧重于功架与特技,加入了昆腔以后,吸收了昆腔载歌载舞、情景交融的特点,唱做并重,使舞台表演

① 蒋林斗.衡阳湘剧调查与研究[D].新疆师范大学,2014.
② 毛莉杰,陈瑾.文化视角下的湖南湘剧与祁剧比较研究[J].大舞台,2012(11):8-9.

丰富多彩,具有很强的艺术魅力。

三、传承发展研究

对于湘剧发展的现状,孔庆夫、金姚在《探究湖南地方戏曲——衡阳湘剧现状》①一文中介绍,衡阳湘剧至今记录在册的剧目仍有613出。

何益民在《湘剧高腔音乐现状及其发展对策》②以及他和覃小樱在《湘剧高腔改革探析——以〈红舞吧〉现象为视角》③文章中,对如何改革和创新湘剧高腔及其发展方向给出了一些建议。他们主张要尽可能地挖掘出表现现实题材的优秀传统剧目,也要创新音乐本体;最后靠人、靠戏去开拓市场。

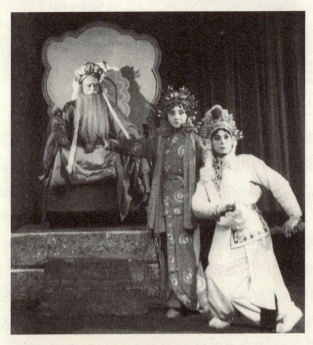

湘剧《白蛇传》剧照(衡阳湘剧艺术有限责任公司供稿)

① 孔庆夫,金姚.探究湖南地方戏曲——衡阳湘剧现状[J].大众文艺(理论),2008(12):192.
② 何益民.湘剧高腔音乐研究及发展对策[D].湖南师范大学,2005.
③ 何益民,覃小樱.湘剧高腔改革探析——以《红舞吧》现象为视角[J].当代教育理论与实践,2013(10):158-159.

毛竹在《新媒体时代的湖南湘剧传播研究》①一文中介绍了湘剧的起源及发展,用调查法论证了新媒体时代的湘剧受众总体呈回暖趋势。调查到湘剧在现场的演出有:惠民巡演、地方巡演以及受邀赴外演出。网站平台的湘剧传播有:专门的湘剧网站和自媒体平台的湘剧传播。根据一系列问题总结出新媒介时代下湘剧传播困境的原因:消费性文化的冲击、差异化传播影响湘剧表现力、传授者的网络活跃度低,提出应普及湘剧艺术,并创作多元的湘剧新戏,发展湘剧的传播方式。

对于湘剧的改革和创新,谭建勋在《湘剧高腔的改革与创新》②一文中,从史料记载和声腔对比来分析湘剧高腔与弋阳腔的渊源。湘剧的腔流结合和放流的产生与发展,打破了词曲体的传统规格。由于词体格式的改变,引起曲体结构的改变。文章还介绍了湘剧高腔音乐的艺术特点,认为在文化多元的当下,湘剧的内容陈旧,时代感不强,内容贫乏,曲调简单,并从教育传承的角度提出了相应的举措。

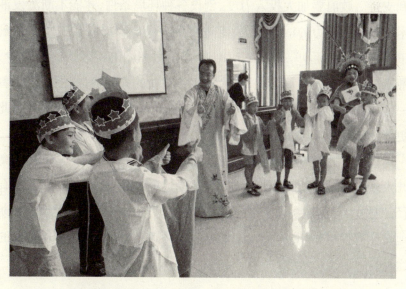

湘剧进校园传习场景(桂阳县湘剧保护传承中心供稿)

① 毛竹.新媒体时代的湖南湘剧传播研究[D].广西大学,2015.
② 谭建勋.湘剧高腔的改革与创新[J].艺海,2009(03):42-43.

湘剧《活捉王魁》剧照(衡阳湘剧艺术有限责任公司供稿)

在创新和发展的同时,保护和传承也同样重要。陈义平在《关于湘剧保护传承发展的几点思考》①一文中认为,保护湘剧需要地方政府的重视和支持。政府要加大投入力度、创设各种环境条件,才能不断激发湘剧艺术中具有生命力的活态基因,走进更多人民群众的欣赏视野。黎鑫在《湘剧,还能走多远》②一文中指出,如今学习湘剧的年轻人越来越少,很多湘剧演员也改投其他行业,作为湖南省戏曲的大剧种,湘剧正面临着被新一代人遗忘的危机。但这种现状的形成还是值得我们反思的,因此需要更多的时间和方法来解决湘剧的保护与传承问题。

周霞在《"湘剧进高校"之可行性初探》③一文中阐述了湘剧进高校的几点现实意义。"湘剧进入高校,是促进湘剧得到保护和传承的有效途径。"首先,对湘剧的推广有巨大的影响。其次,对高校学生了解湖南当地文化有促进作用。再次,把湘剧引入高教教育,是实现文化传承的有益途径。

① 陈义平.关于湘剧保护传承发展的几点思考[J].艺海,2012(01):27-30.
② 黎鑫,陈飞虹.湘剧,还能走多远[N].中国文化报,2012-01-11(009).
③ 周霞,吴成祥."湘剧进高校"之可行性初探[J].艺海,2011(10):115-117.

湘剧《传承》排演场景

湘剧送戏下乡演出剧照(桂阳县湘剧保护传承中心供稿)

四、人物与剧目研究

个案研究是各个剧种不可或缺的研究方式,袁庆述在《湘剧功臣叶德辉》①一文中阐述长沙企业家叶德辉利用自己"亦绅亦商"的身份,竭力

① 袁庆述.湘剧功臣叶德辉[J].中国文学研究,2008(02):113-116.

促进湘剧走向正规市场,并创办了第一个现代意义上的湘剧院——宜春园,为湘剧的传承发展做出了自己的贡献。

对于代表人物的介绍,范舟在《我说湘剧"八大员"》[①]一文中提到,"八大员"是以高腔泰斗徐绍清为首的,包括彭俐侬、杨福鹏、张福梅、吴叔岩、董武炎、廖建华、刘春泉在内的一个艺术团队。他们为湘剧的传承发展创新做出的贡献有:使湘剧弹腔出现了一种表现力强的新板式,创造了一种科学的配曲作曲方法,为湘剧培养了一代人材,扩大了湘剧在全国的影响。作者得出的启示有两点:一是剧种必须拥有受观众欢迎的名演员,另一点是作为演员自身对本剧种的兴衰应有责任感和使命感。

湘剧《击鼓骂曹》剧照(衡阳湘剧艺术有限责任公司供稿)

与之相类似的还有曾致的《湘剧名伶六岁红　春泉汩汩铭世间——追忆著名湘剧大师刘春泉》[②]一文。作者从以下几方面追忆和赞赏刘春

① 范舟.我说湘剧"八大员"[J].艺海,2014(04):26-30.
② 曾致.湘剧名伶六岁红　春泉汩汩铭世间——追忆著名湘剧大师刘春泉[J].艺海,2012(08):199-200.

泉:从艺术技艺来说,她以毕生精力研究唱腔、唱法,成为唯一练出脑后共鸣的女演员。从个人层面来说,她很晚结婚但丈夫早逝,然后全身心投入湘剧研究。在教学方面,她对弟子无私传艺,倾囊相授。曾致等在《追忆著名花鼓戏表演艺术家肖重珪》①一文中简述了名花鼓戏表演艺术家肖重珪的艺术生涯。她从小学习湘剧,其表演、咬字、身段等基本功十分扎实。肖重珪专攻旦角,《刘海砍樵》在京会演时誉满京城。

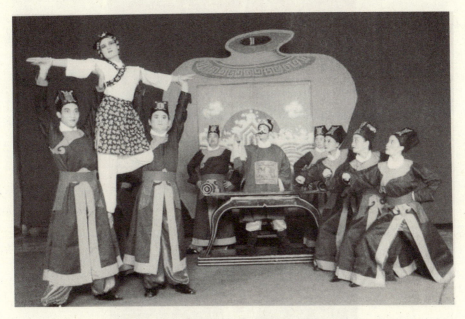

湘剧《壶底乾坤》(桂阳县湘剧保护传承中心供稿)

范正明在《舞来溢彩又流芳——赞湘剧梅花奖得主贺小汉》②一文中主要介绍了湘剧尖子演员贺小汉,她主工花旦,兼习刀马。她在"文革"中被下放通道县,后调入省文工总团湘剧队。她由于自身功底不深,因此对很多角色都无法诠释。经过深刻反思,她拜左大汾、陈爱珠、颜燕雨为师,几年的拼搏后她的演技有了显著提高并得到观众的肯定。贺小汉成为主要演员后,开始有自己的创造。她根据自己的艺术思路对《打猎回

① 曾致,蔡霞,江霞.追忆著名花鼓戏表演艺术家肖重珪[J].中国演员,2011(01):3.
② 范正明.舞来溢彩又流芳——赞湘剧梅花奖得主贺小汉[J].中国演员,2010(04):2.

书》中的小将军进行角色分析及内心体验,并进行创新实验,将现代舞蹈艺术中的元素融进了传统戏剧中。此剧成为"东方国际剧展"中最为轰动的剧目。除此之外,范正明还在《抗战时期的田汉与湘剧》①一文中阐述了抗战期间田汉首先将湘剧艺人组织起来,相继成立了七个"湘剧抗敌宣传队",且特别重视音乐唱腔的改革。

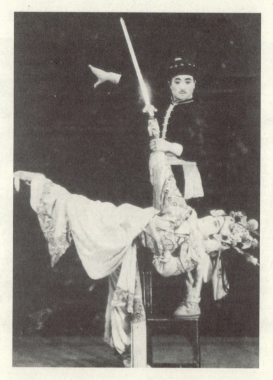

湘剧《挡马》剧照(桂阳县湘剧保护传承中心供稿)

黄瑾星在《湘剧表演艺术家王华运的艺术人生》②一文中提到"湘剧作为一门表演艺术,其最重要的传承工作主要集中在其表演技艺上",湘剧艺术表演的载体是人,其传承的两大主体是传承人和被传承人。文中回顾了湘剧表演艺术家王华运的湘剧传承事迹。

① 范正明.抗战时期的田汉与湘剧[J].创作与评论,2013(20):86-90.
② 黄瑾星.湘剧表演艺术家王华运的艺术人生[D].湖南师范大学,2013.

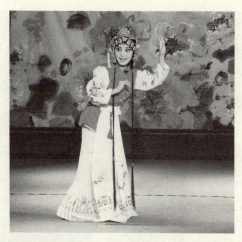

湘剧《佳期拷红》剧照(衡阳湘剧艺术有限责任公司供稿)

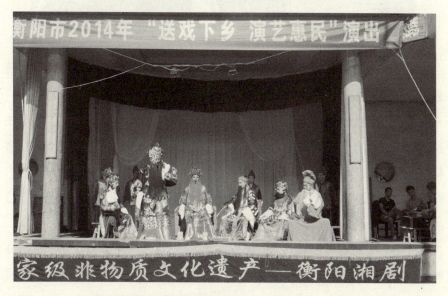

湘剧《大闹淮安》剧照(衡阳湘剧艺术有限责任公司供稿)

尹青珍在《衡阳湘剧谭派表演艺术研究》①中介绍了衡阳湘剧谭派表演艺术的形成过程,并在《谭保成昆戏武净表演特色研究——以湘剧昆腔戏〈醉打山门〉为例》②中对谭保成昆戏武净表演进行了探究。

① 尹青珍.衡阳湘剧谭派表演艺术研究[J].艺海,2012(06):30-32.
② 尹青珍.谭保成昆戏武净表演特色研究——以湘剧昆腔戏《醉打山门》为例[J].四川戏剧,2014(05):54-56.

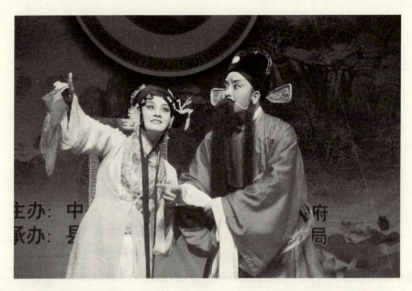

湘剧《烂柯山》剧照（桂阳县湘剧保护传承中心供稿）

笑蓓的《为心灵赋形——谈湘剧〈马陵道〉的艺术创作》[①]一文对陈建秋的《马陵道》作了具体的分析。

康婕洵在《湘剧戏歌〈沁园春·雪〉曲牌与唱腔初探》[②]一文中阐述道，湘剧高腔为全国稀有声腔之一，是一个很有特色的剧种，曲牌类别多样。它基于湘剧传统曲牌，吸收现代元素改编创作而成。从湘剧"高腔""曲牌"的含义、湘剧《沁园春·雪》的曲牌音乐特征、湘剧《沁园春·雪》的唱腔特点等方面进行了论述。

王成的《湘剧高腔现代戏〈李贞回乡〉艺术研究》[③]一文认为，湘剧高腔的基本板式可分为规整节拍类型和散板形式。作者对"欢迎会变成斗争会"、"剪发挨了男人的打"、"共产党员爱上了落后分子"、"一纸休书闹祠堂"、"这是珍妹子的菊花石"、"将军当了主婚人"这六场戏分别进行故事分析、曲牌运用、调性布局、帮腔设计、音乐元素等方面的阐

① 笑蓓.为心灵赋形——谈湘剧《马陵道》的艺术创作[A].中国戏剧奖·理论评论奖获奖论文集[C].2009：9.
② 康婕洵.湘剧戏歌《沁园春·雪》曲牌与唱腔初探[J].大众文艺,2011(04)：66-67.
③ 王成.湘剧高腔现代戏《李贞回乡》艺术研究[D].天津音乐学院,2015.

述,认为该剧体现了现代湘剧对传统湘剧的发展与创新,是现代湘剧高腔中不可多得的经典之作。

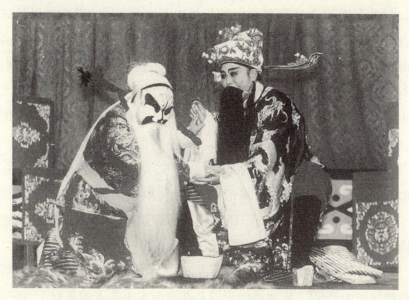

湘剧《将相和》剧照(衡阳湘剧艺术有限责任公司供稿)

吴兆丰在《论新时期的湖南戏剧创作》[①]一文中介绍了80年代后半期湖南被选拔参加中国艺术节和中国戏曲界等重要会演时获奖的湘剧《布衣毛润之》《山鬼》《铸剑悲歌》等。

第二节 湘剧的历史变迁

一、湘剧的起源

剧作家、理论家范正明指出,湘剧"应当是对湖南戏(包括源起并流行于湖南省内的祁剧、辰河戏、衡阳湘剧、常德汉戏、荆河戏、巴陵戏等)

① 吴兆丰.论新时期的湖南戏剧创作[A].新时期戏剧创作研究文集[C].2009:8.

的统称或泛指。但实际上经过约定俗成,湘剧已成为起源于长沙、湘潭地区,融合高腔、低牌子、昆腔、乱弹四种声腔,被旧时老百姓称之为'大戏''汉戏'的专指"①。桂阳湘剧保护传承中心谢忠义②的口述可以与这一观点相印证和补充。谢忠义说:"湘剧这个概念,从字面来理解,应当是湖南境内所有戏曲的概称,这个理解没错。但现在专门指一个特定剧种。换句话说,湘剧的内涵有广义和狭义之分。作为狭义的湘剧,主要指弋阳腔传入湖南后,结合本地的杂曲、小调,又吸收昆腔、皮黄等戏曲声腔的特色,逐渐形成的一个兼具高腔、昆腔、低腔和弹腔特征的戏曲剧种。"③"湘剧"一词最早见于1920年刊刻的《湖南戏考》第一集《西兴散文》序言,曰"闻之顾曲家,湘剧全盛于清同光间"。大约20世纪30年代,湘剧才被作为一个剧种的特指称谓得到广泛认同。尽管如此,和我国其他多数地方戏曲一样,湘剧的起源要远得多。

湘剧是如何形成的？如丹纳所说:"艺术的品种和流派只能在特殊的精神气候中产生。"④,湘剧的形成是在湖南本土艺术的基础上,接受其他戏剧剧种的影响而逐渐发展起来的。我们清楚,衡量一个剧种形成的主要标志是声腔。如前文所述,湘剧是高腔、昆腔、弹腔和低腔兼具的多声腔剧种。其中高腔是湘剧的主要声腔。目前学界普遍认为湘剧高腔源自江西弋阳腔。一方面,得益于明代初年"扯江西、填湖南"的开疆政策;另一方面,江西商帮的"对外贸易"也为弋阳腔传入湖南做出了重要贡献。龚国光的《江西戏剧文化史话》中就有江西商帮到长沙、湘潭修建戏台的记载。弋阳腔进入湖南后,较快地吸收了长沙、湘潭当地的民间音乐,并与当地的语言、民俗相结合,成为湘剧早期的声腔,其代表剧目为《目连传》。

低腔,也称低牌子、低词。其渊源可上溯到元代的杂剧和南北曲。元

① 范正明.湘剧史话[M].北京:社会科学文献出版社,2015:1.
② 谢忠义,1947年9月生人,原籍广东惠阳,现为国家级非物质文化遗产项目湘剧代表性传承人。
③ 根据2016年11月28日采访谢忠义资料辑录。
④ 丹纳.艺术哲学[M].傅雷译.安徽文艺出版社,1995:33.

代夏庭芝的《青楼集》(1356年)中已经记有不少来湖南献艺的杂剧演员,如"张玉梅……七八岁已得名湖湘间"、"湖广有金兽头"、"般般丑……驰名江湘间"等。其剧目和声腔也就自然留存下来。此外,明代礼部尚书李东阳①的《燕长沙府席上作》中记载:"西阳影坠仍浮水,南曲声低屡变腔。"这不仅是"南曲"在长沙府演出的确切记载,而且句中"屡变腔"说明他多次看过。李东阳的诗句与湘剧早期上演的南戏剧目《白兔记》《拜月亭》《琵琶记》等可以相互印证。因此,也可以说湘剧低腔是南北曲的地方化遗存。

昆腔,源于昆山腔。昆山腔传入湖南的具体时间没有确切的文献记载。戏剧家黄曾甫在《湘剧》中说:"清康熙初年(1664—1667年),长沙福秀班和老仁和班相继成立(见长沙老郎庙班牌),既唱高腔,也唱昆曲。"如若可信,则说明康熙以前,昆曲已经传入湖南。实际上,湖南的很多地方戏种都有昆曲的影子。清代刘献廷的《广阳杂记》就有他在衡阳看昆曲的记载,说"亦舟以优觞款予,剧演玉连环。楚人强作吴歌,丑拙至不可忍。如唱红为横,公为庚,东为登,通为疼之类。又皆作北音收入开口鼻音中,非使余久滞衡阳,几乎不辨一字"②。据此推算,也与黄曾甫的上述观点相印证,说明昆曲传入湖南,被各地方戏曲吸收,至少早于康熙年间。

湘剧的另一大声腔——弹腔,民间俗称"南北路",属皮黄系统,其中南路为二黄,源自徽调;北路为西皮,

唐秋明谱曲的湘剧弹腔《清风亭》手稿

① 李东阳(1447–1516),湖广长沙府茶陵人。
② 刘献廷.广阳杂记[M].中华书局,2007:147.

源自西秦腔。他们是在"清乾隆时期,花部兴起之后,经由武汉、岳阳传入湖南"①。传入的具体时间,据清人刘献廷《广阳杂记》记述其乾隆十七年(1752)旅居衡阳时云:"秦优新声,有名乱弹者,其声甚散而哀。"说明乱弹在乾隆之前已经传入湖南。

以上四种声腔,先后经由外地传入湖南,并与湖南当地的语言、风俗、音乐等相结合,最终于乾隆年间形成了以长沙府地为活动中心,以"长沙官话"为舞台音韵,具有自身完整体系和风格特征的剧种,也称"长沙湘剧"。因此说,湘剧的形成是多元合力的结果。

二、湘剧的发展

湘剧的戏班子出现得比较早,而且在前期多数为高腔戏班子,从清代中叶开始,弹腔戏班子逐渐增多。待到同治、光绪年间,跟国粹京剧一样,湘剧也出现了培养专业演员的科班。例如,乾隆年间湘剧昆腔班"大普庆班"和宣统二年由官绅叶德辉合并春台、清华、同庆、仁和、庆华等班而成的长沙城内著名湘剧班"同春班"。"同春班"的演职员一度达到300多人,为湘剧历史上最大的戏班。历代名艺人中生行有李桂云、陈绍益、王益禄等;小生有周文湘、粟春临、吴绍芝、余福星等;旦行有帅福娇、彭福娥、彭俐侬等;老旦有田华明等;净行有徐初云、张谷云、罗元德、贺华元等;丑行有胡普林等;乐师有傅儒宗、彭菊生、欧阳寿廷等。② 著名湘剧小生演员王华运就是最后一位出身科班的湘剧艺术家,1922年进入私人开办的华兴科班学习,是百年湘剧的见证人。师从粟春临的王华运凭着天生异禀在二三十岁时便成为家喻户晓的文武全才小生。

抗日战争爆发后,湖南戏剧家田汉在1938年11月组织了湘剧抗敌宣传队,以在长沙湘春园、景星园和百合剧院演出的湘剧班为基础,成立湘剧抗敌宣传一、二、三队。1939年又相继成立了四、五、六、七队。7个队分别赴湘潭、衡山、衡阳、耒阳、益阳、醴陵、浏阳、茶陵、靖县等广大城

① 范正明.湘剧史话[M].社会科学文献出版社,2014:20.
② 毛竹.新媒体时代的湖南湘剧传播研究[D].广西大学,2015.

乡,进行抗敌宣传活动。演出具有爱国思想的剧目如《土桥之战》《江汉渔歌》《旅伴》《岳飞传》《雁门关》《梁红玉》等。湘剧抗敌宣传队在湘西、湘南和广西桂林一带的活动,不仅鼓舞了抗日战士的士气,同时也将湘剧逐渐向广西传播和发展。

新中国成立初期,解放军12兵团将湖南的民间艺人召集成立了解放军12兵团第四野战政治部洞庭湘剧团(该团又系抗战期间,以田汉组织与领导的宣传抗日的中兴湘剧团成员为基础),1953年由湖南省文化局接管,更名为湖南省湘剧团。1956年,该团整理改编传统戏《拜月记》并搬上银幕后,又于1959年将《生死牌》一戏拍成电影。

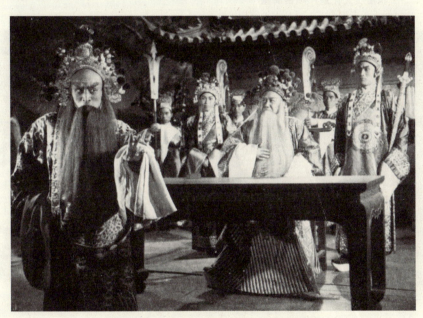

湘剧《生死牌》剧照(湖南省湘剧院供稿)

1960年,湖南省湘剧团扩建为湖南省湘剧院。1975年现代戏《园丁之歌》由湖南省湘剧院拍成电影。1990年,《琵琶记》获首届文华新剧目奖。1998年,新编历史剧《子血》获文华新剧目奖。1999年,新编历史剧《马陵道》获文华大奖并拍成电影。2006年,湘剧入选国家级首批非物质文化遗产项目名录。

现代戏《李贞回乡》于2011年被列入文化部精品工程,并于2012年

湘剧入选国家级首批
非物质文化遗产项目牌匾

获中宣部"五个一工程奖"。近期创排的近代戏《谭嗣同》，已获湖南省第三届艺术节金奖第一名，进京与赴武汉演出都获专家和观众好评。几十年来，剧院曾十多次进京与多次全国巡回演出，先后赴朝鲜、中国香港与中国台湾等地演出，扩大了湘剧的影响。

湘剧《李贞回乡》剧照（湖南省湘剧院供稿）

截至目前，在实地进行的访谈中，湖南省湘剧院、衡阳湘剧艺术有限责任公司、桂阳县湘剧保护传承中心负责人表示，如果剧场演出售票收费的话，估计观众上座率就没这么高了。不过近几年来，年轻戏迷越来越多，还有一部分从河南、太原、天津坐飞机和火车赶过来听戏的年轻人，他们不是专业的湘剧或者戏曲演员，而是纯粹因为喜欢听湘剧而来。这种

传统戏曲关注度的回升,对湘剧保护和宣传是极大的推动。

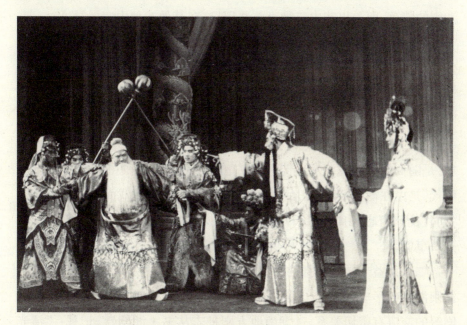

湘剧《妲妃乱宫》剧照(衡阳湘剧艺术有限责任公司供稿)

三、湘剧的流布

湘剧起初"主要分布在长沙、株洲、湘潭、益阳等城市以及湘、资两水流域之湘中、湘东地域和江西西部地区"①。各地湘剧演出剧目互有消长,唱腔各呈变异,并因各地方言、民俗和地方音乐的不同,形成了具有各地特色的分支,今存长沙湘剧、衡阳湘剧等便是其中的代表。"现在,人们已习惯地把衡阳方面一支别称为'衡阳湘剧',而称长沙方面的一支为'湘剧'。"② 所谓衡阳湘剧,指"自明初至嘉靖年间,由引进的昆腔和弋阳腔,融合了本地民间音乐,吸取了群众语言和生活习惯,发展成昆腔、高腔、弹腔及杂曲小调的多种声腔剧种。它以昆腔为主,高腔、弹腔及杂曲小调多声腔并重,具有'昆曲艺术本土化、文戏与武戏并重的谭派表演艺

① 黎鑫,陈飞虹.湘剧,还能走多远[N].中国文化报,2012-01-11.
② 根据 2016 年 11 月 30 日采访阳小兵资料辑录。

术、多声腔共存的'一戏三唱'等独特的戏曲艺术"①。强调"一戏三唱"是湘剧的特色,即一出戏中三种声腔并用,这在其他戏种中实属罕见。

湘剧流播到衡阳,一来得益于衡阳的独特区位,衡阳是湘北、湘东毗邻各省入西或南下的交通要道,故而得南北东西文化交流的风气之先。江西商帮在湘剧的起源中起着一定的作用。明人徐渭《南词叙录》云:"今唱家称弋阳腔,出自江西,两京、湖南、闽、广用之。"这一记载便是这一观点的体现。不仅如此,我们采访的传承人唐秋明②原籍就是江西丰城,是随商帮请父辈演戏迁徙来到湖南的。他认为,衡阳湘剧高腔形成于明代,是由在衡阳经商的江西客商邀约江西戏班来演戏而传入的。乾隆年间《衡州府志·食货卷四》中"无江西人不成口岸"的记载也恰好说明这一事实。

二来得益于与其他剧种的交流。衡阳地方戏曲历史悠久、种类丰富。衡阳湘剧的形成,除了"外籍"传入声腔外,与长沙湘剧、衡阳花鼓戏、祁剧等的交流有密切关系。《湖南地方剧种志丛书·湘剧卷》记载:"清光绪初期的湘剧名艺人黄福泰、黄长美来衡阳湘剧戏班搭班,给衡阳湘剧艺人传授了很多湘剧弹腔剧目,而且在表演艺术方面口传身授,当时的衡阳湘剧艺人尊称他们为'省派先生'。"③记载中的湘剧显然是长沙湘剧。通过我们的调查访谈,长沙湘剧艺人李全荣、李顺生、陈丙生以及谭韶玖等把剧目、表演技艺传给了衡阳湘剧,并为之培养了一批传人。如衡阳湘剧著名花脸袁隆品习得了谭韶玖的表演绝技;陈丙生培养了衡阳湘剧名角谭玉梅、王桂艺等。

桂阳县湘剧保护与传承中心谢忠义回忆说,他随母亲刚来衡阳的时候,"衡阳的湘剧、祁剧、花鼓戏经常搭班一起演出,相互切磋技艺,相互学习剧目。比如现在衡阳湘剧的剧目《目连传》就是祁剧的传统剧目,祁剧中的《混元盒》则是衡阳湘剧的传统剧目。也常常看到花鼓戏演员表

① 中国戏曲志编辑委员会.中国戏曲志湖南卷[M].文化艺术出版社,1990:82.
② 1958年5月生,祖籍江西丰成。
③ 湖南省戏曲研究所.湖南地方剧种志丛书·湘剧卷[M].湖南文艺出版社,1990:110.

演衡阳湘剧"①。蒋林斗的调查显示"民国初年时,衡州花鼓班戏荣华班主屈毛就请来湘剧艺人文祥教戏"②,也证实了这一说法。

此外,在衡阳湘剧的流布范围内,桂阳的湘剧发展得较为成熟。谢忠义说:"原来桂阳没有湘剧,只有祁剧。1950年,从衡阳、耒阳、永兴、资兴来了一批演员,在桂阳扎根演湘剧,成为桂阳湘剧发展史

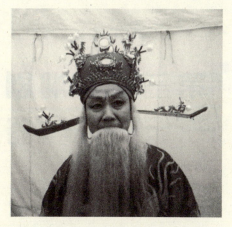

谢忠义在湘剧《回笼鸽》中饰演王允剧照

上一个极其重要的历史事件。据我所知,当年从耒阳来的演员有曾衍翠、曾衍芹、曾仕奎、刘才生、李凤白等,乐师有曾强有、曾强华,灯光师罗祈连;永兴来的有矿发田、矿结缘、矿上田等。"③可以说,这些人为桂阳湘剧的发展起着奠基性作用。

① 根据2016年11月28日采访资料辑录。
② 蒋林斗.衡阳湘剧调查与研究[D].新疆师范大学,2014:9.
③ 根据2016年11月28日采访资料辑录。

第三章 湘剧的声腔曲牌与器乐

第一节 湘剧的声腔曲牌

湘剧已有600年的历史,流行于湖南长沙和湘潭一带,一度被称作"长沙湘剧"。明代由江西弋阳腔传入,后又吸收昆腔、皮黄等声腔,并与长沙等地的民间音乐结合后逐渐形成一个包括高腔、低牌子、昆腔、乱弹的多声腔剧种,唱白用中州韵。湘剧的一个剧目,用多种声腔演唱,这在其他剧种中亦不多见。

一、高腔曲牌

高腔是我国戏曲音乐中古老而有影响的声腔之一,分布在我国中南、西南广大省区,湘剧高腔是高腔剧种的代表性之一。

由于湘剧高腔的传统剧目多来自元杂剧与明清传奇,其音乐可能受到南北曲的影响,但从湘剧高腔的音乐本体来看,却是在湖南民间音乐的基础上发展起来的,有鲜明的地域风格。

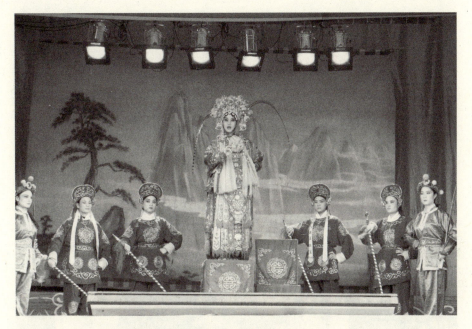

湘剧《三请樊梨花》剧照(桂阳县湘剧保护传承中心供稿)

(一) 高腔的历史

高腔音乐发展的一个重要手段就是模仿,依靠这种手段使高腔音乐统一在一个共同的风格之中。这种模仿并不完全是从头到尾的模仿,而是把高腔中最有特点的那部分在不同的音高或不同的调式上加以模仿。它使高腔音乐既产生了千差万别的变化,又能够统一在一个共同的风格之中。

湘剧高腔历来有许多著名的、艺术成就很高的传统剧目,"有的就来自古老的元杂剧,如《白兔记》(刘智远、李三娘的故事)、《琵琶记》(蔡伯喈、赵五娘的故事)、《幽闺记》(蒋世隆、王瑞兰的故事)、《单刀会》(三国关羽的故事)、《汉宫秋》(昭君和番的故事)等;亦有拍成电影的新编历史剧如《生死牌》"[1]。这些剧目深受当地群众的欢迎。

[1] 刘国杰.评《湘剧高腔音乐研究》[J].中国音乐,1983(02).

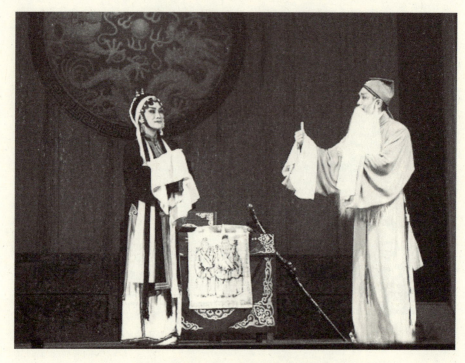

湘剧《琵琶记》剧照(湖南省湘剧院供稿)

(二)高腔的曲牌

高腔和乱弹是湘剧艺术中的主要声腔。高腔、低牌子、昆腔属联曲体音乐,乱弹属皮黄系统的板腔体音乐。行当有生、旦、净、丑四行,各个行当又各有若干分支。

湘剧高腔曲牌属联曲体结构,用锣鼓伴唱,不用管弦乐器,由一个人主唱,众人帮腔,它习惯上被称为"一堂牌子",因为一折戏中,是由引子、过曲(正曲、集曲)和尾声三个部分组成。它有300余支曲牌,一般每支曲牌由"腔""流"(放流)两部分构成。可分为[汉腔][金莲子][黄莺儿][步步娇][风入松][驻马听][山坡羊][锁南枝][四朝元][油葫芦]等类别。其节拍可分为两类:一为规整节拍型;二为自由散板型。按习惯称,其板式可分为单板、夹板、散板、滚板、回龙等。

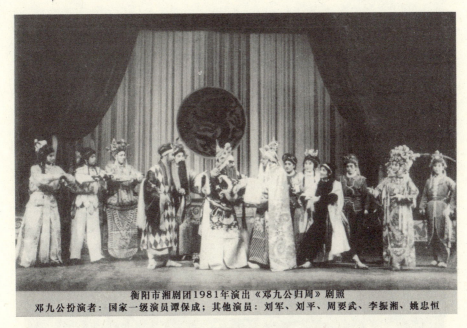

衡阳市湘剧团1981年演出《邓九公归周》剧照
邓九公扮演者：国家一级演员谭保成；其他演员：刘军、刘平、周要武、李振湘、姚忠恒

湘剧《邓九公归周》剧照（衡阳湘剧艺术有限责任公司供稿）

湘剧高腔曲牌的构成主要是变奏原则。这类曲牌类型可以称之为"展开型的曲牌"。它与[采茶调][卖杂货][虞美人]等专曲专用的曲牌是不同的。这类曲调是一个曲牌一种曲调，我们是否可以称其为"民谣型的曲牌"呢？这类展开型的曲牌，用几个基本曲调通过变奏，结构成百余种不同的曲牌，这种方法原则上与板腔体制的戏曲音乐中用不多的几个基本曲调发展成为一系列板式的方法，大体上是相同的。

湘剧高腔牌子的腔，一般由6～8个小节组成，多时可达二十多个小节。其唱词的句数与唱腔腔数并不完全相等，如《园林好》为四句三腔。

综上所述，关于湘剧高腔曲牌的构成，其总的方法、原则是用少量的旋律材料，用相同的乐句结构型，构成不同旋律型的腔句，根据唱词词句的长短、句数再把各种腔句加以组合，于是就形成了样式不完全相同的湘剧高腔曲牌。

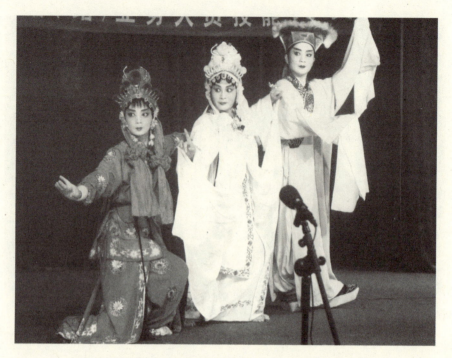

湘剧《断桥相会》剧照（衡阳湘剧艺术有限责任公司供稿）

谱例：高腔《园林好》

园 林 好

《金精戏仪》金精（旦）唱

$\dfrac{2}{4}$ 0 1 1 | 1 3 | 5 5 | 3 1 1 6 | 1 2 2 2 | 0 1 1 | 2 — | 0 5 3 |

丽水　金生色灿　　然，　　　　芝兰

（多 册）

5 5 3 | 3 . 5 2 | 1 . 3 1 | 0 . 6 5 3 | 5 5 5 | 0 3 3 | 5 — |

价　重　　世　间　　　传。

（多

0 1 1 | 5 3 5 | 3 5 1 1 | 3 6 1 | 3 3 3 6 1 | 1 3 1 |

八卦分为乾兑巽，五行　数内我为　先，五行

册）

| 1 3 2 1 | 1. 2 2 2 | 5 6 1 1 | 0 6 5 3 | 5 5 5 | 0 3 3 | 5 — ‖

数　　　内　　　我　为　　　先。

（三）高腔的特点

高腔是指徒歌清唱、锣鼓助节、一唱众和、滚白滚唱这一戏曲声腔。湘剧高腔也是如此。其特点为：词句灵活，主音相依，滚唱自由，一泄而尽，帮腔多样化，锣鼓多彩。

湘剧高腔常用的曲牌，从牌名来看，就有150多首以上。杂剧、传奇的剧本，其唱词的体制是长短句的词牌体，区别词牌的主要标志在于每首词牌的词格（即词牌的句数、每句的字数以及韵脚、声调等），多一句或多几个字就可能构成另一个新的牌名。

湘剧高腔是曲牌体的戏曲音乐，这与昆腔、花鼓、花灯、采茶等剧种的音乐是相同的。高腔属弋阳腔系统，它的特征是一个人在台上独唱，众人在后台帮腔，只用打击乐伴奏。

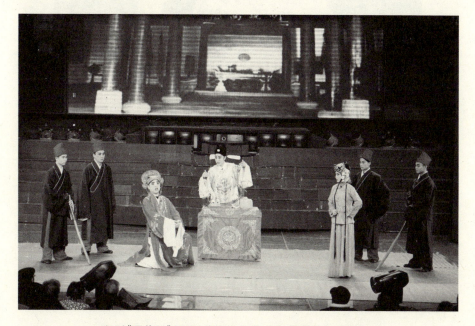

湘剧《恩仇记》剧照（衡阳湘剧艺术有限责任公司供稿）

湖南湘剧高腔音乐风格独特,色彩鲜明,旋律优美,刚柔兼备,切分节奏突出,其唱腔、帮腔、管弦、锣鼓均不同于同源的四川、江西、浙江等地的高腔。[①] 它带有浓厚的民间特色,即有灵活多变、通俗易懂、易学易传等特点。至于它的音乐结构,既有曲牌联套的因素,也有板式变化的因素,分施于长短句词格及滚调部分。但总的看来,仍是以自由式的曲牌联套结构为主,或者可以说是曲牌联套的一个品种。

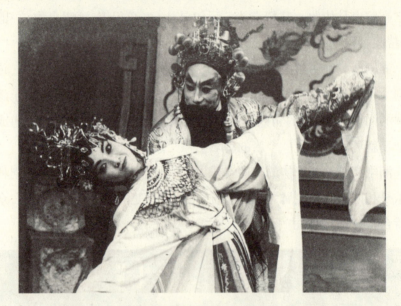

湘剧《封神榜》剧照(衡阳湘剧艺术有限责任公司供稿)

二、低腔曲牌

低腔也称低牌子,是湘剧四大声腔(高、低、昆、乱)之一,曲牌体结构,类似昆曲形式。低牌子的板式分散板、三眼板、一眼板、夹板四大类。演唱以笛子或大、小唢呐为其伴奏,唱词古朴,曲韵典雅,格律严谨。近几十年来,由于低牌子剧目少有演出,其声腔逐渐"隐姓埋名",不为观众们所熟悉。

① 刘国杰.评《湘剧高腔音乐研究》[J].中国音乐,1983(02).

051　第三章　湘剧的声腔曲牌与器乐

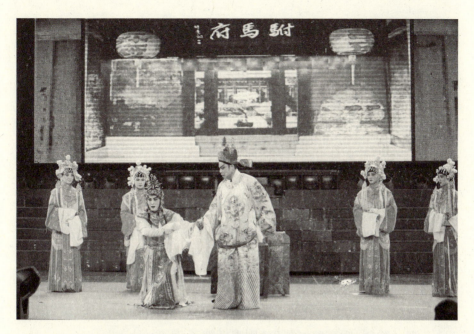

湘剧《封王上寿》剧照（衡阳湘剧艺术有限责任公司供稿）

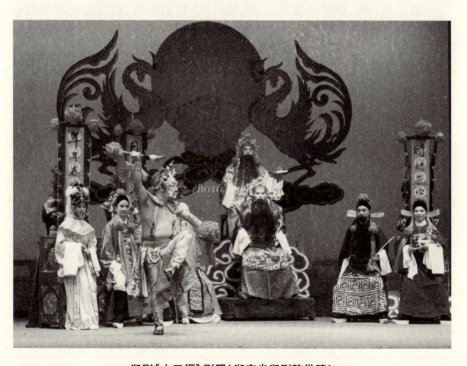

湘剧《十三福》剧照（湖南省湘剧院供稿）

湘剧低牌子既不出于余姚、弋阳，也不出于海盐、昆山，而是属于古南北曲的遗音。因其与昆腔风格相似，"故而有人认为它就是昆腔，有的认为它不是昆腔，又搞不清它究竟是什么腔，所以才将它往古南北曲遗音上靠。其实，它就是已经绝迹了的海盐腔。因为低牌子的这些特点正与昆腔还'止行于吴中'以前的海盐腔酷似"①。

湘剧低牌子来自于江西青阳腔之"横调"。为了与高腔区别，艺人便习惯把另一种腔叫作低牌子。

低牌子的剧目很多，大致分为如下四类：

第一类：低牌子剧目，即全剧唱低牌子。如《醉打山门》《三星赐福》《十福天官》《十三福》《普天同庆》《斩巴》等十余个剧目。

第二类：高、低相间演唱，即在同一剧目中高腔、低牌子交替运用。如《封神榜》《岳飞传》，就是一场用高腔，一场唱低牌子。又如《赠剑·斩巴》一剧，《赠剑》唱高腔，《斩巴》则唱低牌子。

第三类：低、弹结合使用。如《采石矶》腔的南路，而后面元顺帝则唱低牌子。

第四类：过场插曲。除了上述几种属于演唱的曲牌外，还有作为过场音乐演奏的曲牌。如[泣颜回][千秋岁][步步娇][风入松][急三枪]等"正板"与"存板"，都能结合剧情的需要而完整或拆开演奏。特别是[雁儿落]等，甚至可分成七节演奏，作为11场合乐的曲牌，形式多变，运用灵活。

① 陈飞虹. 湘剧低牌子推论[J]. 艺海, 2001(09).

谱例：低腔《点绛唇》

点 绛 唇

（众弟子唱）

（小青）上字调

$\frac{4}{4}$ 0 0 6 i | 5 3 6 5 2 3 6 1 | 2·3 2 3 2 |
　　　　　静　坐　禅　　　　堂，　　诸　　神

7·2 3 2 7 2 6 | 6 6 6 7 | 2 7 6 7 6 - |
合　　　　掌。　莲 台 上，万　　道　金

6 7 6 5 3 5 2 3 5 | 6·7 5 3 2 3 2 | 6 2 7 6 5 - ‖
光，　一　　颗 明 珠　亮。

谱例：低腔《六字经》

六 字 经（低牌子）

《沙桥饯别》唐僧（小生）唱

（小青）上字调

$\frac{2}{4}$ 6 5 6 5 3 | 2·3 5 | 0 1 2 | 3·5 2 | 1 2 3 2 |
奉 命 怎 敢 违，　往 西　天 求 取　真 经。

0 5 3 2 | 1 7 6 | 0 2 | 2·3 1 7 | 6 6 5 6 5 7 | 6 1 2 |
三 藏 此 一 回 西 天 拜 佛 尊，求

3·5 2 | 3 2 6 7 | 6 5 | 6 5 6 5 7 | 6 1 2 | 3·5 2 |
真 经 奏 上 天 庭，超 度 众　生。南 无 佛

2 3 6 7 | 6 - ‖
阿 弥 陀 佛！

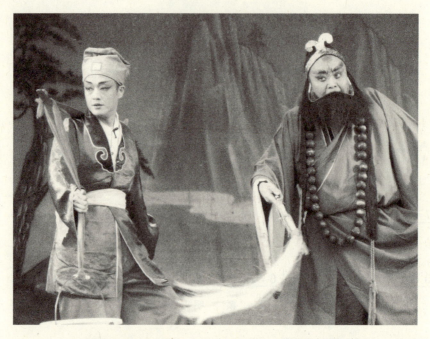

湘剧《醉打山门》剧照（桂阳县湘剧保护传承中心供稿）

不仅如此，低牌子还包括南曲和北曲两类，其套曲中有南北合套和北曲联套两种组合形式。

低牌子在演唱时，一般都分文、武两种形式。如《九腔》就有文、武之九，其主要区别在于伴奏乐器不同。《追鱼记》中鲤鱼精唱的《九腔》是以笛子伴奏，锣鼓采用小锣、小镲配合，显得文雅清新，故称"文《九腔》"。而《薛刚反唐》中的《九腔》是借用《宋国伐齐》的唱词，大唢呐伴奏，加上大锣、大鼓、夹镲（两副大镲），气氛强烈，威武雄壮，似有万马奔腾之势，故而有"武《九腔》"之称。

三、昆腔曲牌

长沙湘剧艺人称低牌子是地方化了的南（北）曲遗响，低牌子与昆曲同源异流，是两种不同的声腔。

昆腔在明万历三十二年（1604）前后就传播到了湖南，并被湘剧所用，致使湘剧成为拥有高腔、低牌子、昆腔的多声腔剧种。湘剧成为"高

昆"兼唱的戏剧形式。常演剧目有《游园惊梦》《藏舟刺梁》《剑阁闻铃》《宫娥刺虎》《麒麟阁》《醉打山门》等。

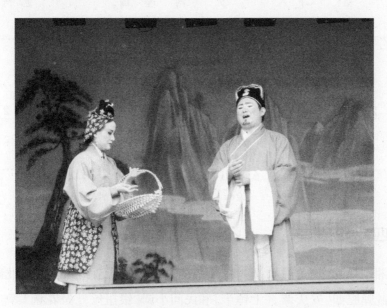

湘剧《刺梁》剧照（桂阳县湘剧保护传承中心供稿）

湘剧昆腔曲牌有[醉花阴][前腔][月儿高][后庭花][罗江怨][哭皇天][乌夜啼][锣鼓令][刮地风][小桃红][山桃红]等。

谱例：《醉花阴》

醉 花 阴

湘剧《扈家庄》昆腔曲牌

[曲谱：雷，猛冲入罗网重围。也何惧那临阵前万敌施威，紧加鞭龙驹云催，管叫他血染战袍同。]

四、弹腔曲牌

湘剧弹腔(皮黄腔)，又叫南北路，包括南路、反南路、北路、反北路及部分乱弹腔如[安庆调][七锤半]和民间小调[银扭丝][鲜花调]等。

南路有三眼、散板、平板、导板、慢皮、慢唱、走马等板式，反南路也一样；北路有慢皮、二流、流水、散板、快打慢唱、导板等，反北路的板式较之北路略为简单，仅见散板二流等。

南路三眼板中有[四块玉]，也叫[十板头]，由于它是由四句较长的花腔组成，所以叫[四块玉]，又因其起唱过门是由十板组成的，所以又称之为[十板头]。[四块玉]唱腔在演唱时，可以在第三腔以后加进大段的、由不完全重复的若干上下句组成的唱腔，然后接唱第四腔结束。这种加进的部分，曾有人称其为"三眼放流"。在反南路中，有与之相应的"反四块玉"板式。[四块玉]因由起、承、转、合的四句花腔组成，而不同于其他皮黄腔系中的慢三眼那样的上下句曲式，所以它是一种特殊唱腔。此外，弹腔中的特殊唱腔还有南路中的[南路联弹][八音联弹]，北路中的[宝塔歌][北路联弹]以及[南转北]和《金爱祭夫》一戏中所唱的[二流]等。弹腔中的主奏乐器由胡琴、三弦或月琴、大筒等组成。

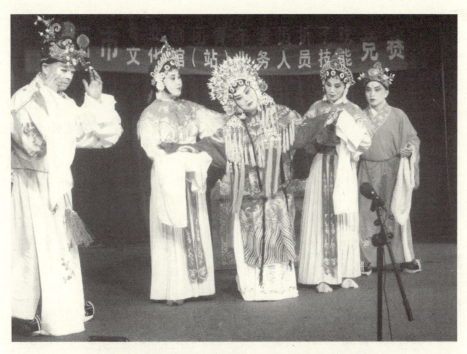
湘剧《贵妃醉酒》剧照(衡阳湘剧艺术有限责任公司供稿)

湘剧《程咬金用计》剧照(衡阳湘剧艺术有限责任公司供稿)

谱例：弹腔《集贤村内访故人》

集贤村内访故人

《伯牙摔琴》伯牙（生）唱

黎建明 记谱

（自由节奏）

【快打慢唱】

（乐谱：简谱记谱，含唱词）

携琴怀抱琴，（衣可衣昌退且退昌0）集贤村内

（衣打衣昌0）访 故 人。（衣可衣昌退且退昌0）

远观 前面 （衣打衣昌）一老翁，（衣可衣昌退且退昌）

上前施礼 （衣打衣昌）问路 程。

谱例：弹腔《我哭哭了一声汉高祖》

我哭哭了一声汉高祖

《三辞荆州》刘备（生）唱

欧寿庭 演唱
李允恭 记谱

我哭 哭了一声汉 高

[乐谱略]

第二节 湘剧的器乐艺术

湘剧器乐形式多样,内涵丰富,不仅有作为伴奏的曲牌,也有独奏的曲调。

一、使用乐器

湘剧伴奏乐器为京胡、京二胡、月琴、竹笛、高胡等。伴奏有文武场之分,文场伴奏乐器分四种,高腔用高胡、琵琶、扬琴、中阮、笛子,有时加唢呐;弹腔用京胡、京二胡、三弦、大小唢呐;昆腔用笛子、箫、笙、琵琶;低牌子以唢呐为主。武场为击打鼓板、铙钹、大锣、小锣。湘剧伴奏,习惯上称作"文武六场"。"文场"为2人,操二胡、月琴、竹笛和唢呐,由司鼓指挥;"武场"为4人,操鼓板、铙钹、大锣和小锣。

湘剧伴奏乐队排练场景

二、伴奏特点

　　湘剧的打击乐,不但在其构造、形状与音色方面有独特的风格,更重要的是有着不同的组合与演奏形式。武场中有大鼓、堂鼓、梆鼓、课子、云板、大锣、大镲、小锣、小镲、云锣、碰铃等。伴奏时按用途的不同而有"长锤""击头""挑皮""梢皮""包皮"等锣鼓经(俗称锣鼓点子)百多个。又因不同人物、环境、气氛的需要,而有"大""小""干""湿"四种不同的乐器配置。"大"即大锣、大镲、小锣、小镲或两副大镲夹击和鼓的合奏,其中大锣、大镲、小锣和鼓同击时发出的声音为"昌";"小"即小锣、小镲和鼓的合奏,三者同击时发出的声音为"册";"干"即大镲、小镲、小锣和鼓的合奏,其中大镲、小锣和鼓合击时发出的声音为"叉",小镲单击发出的声音为"此";"湿"即打击乐与吹管乐的合奏,一般是指湘剧中的吹打乐曲。"弄",死击为"不",重击为"冬"。湘剧高腔中大、小、干三种组合形式的运用取决于剧情和人物的需要。一般来说,比较平和与抒情的场面使用"小"的组合击法,比较急切的场面使用"干"的组合击法,比较激烈、渲染气氛的场面则使用"大"的组合击法,在以上三种组合演奏中,又以

"干"的组合击法更具湘剧高腔的特色。①

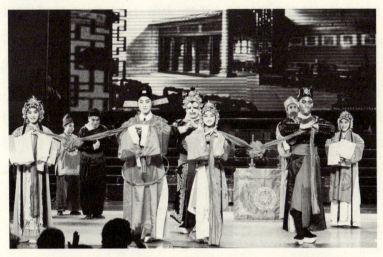

湘剧《花田错》剧照（衡阳湘剧艺术有限责任公司供稿）

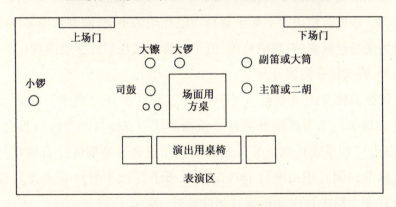

湘剧乐队坐位平面图（引自《中国民间戏曲集成·湖南卷》）

"传统的高腔伴奏，即人声帮腔和锣鼓伴奏，简单而有效。但这简单的伴奏毕竟难以包容和表现日益发展的当代戏剧需要，满足不了现代人的审美要求。经过几代艺术工作者的不断探索，湘剧伴奏，特别是高腔伴奏已为完整的民族管弦乐队和新颖的配器手法相结合的形式所固定下来，这种形式深受专家和观众的赞赏。"②

① 陈飞虹.湘剧高腔音乐的特色[J].艺海，2003(09).
② 洪东乐.挑弹扭拂都是情——试谈高腔剧目伴奏中的琵琶处理[J].艺海，2008(02).

20世纪50年代以后,传统乐队随着剧种声腔的变革而变化,较前有了较大的发展。伴奏乐器增添了琵琶、古筝、扬琴、高胡、低胡、阮以及单簧管、圆号、小号、提琴、定音鼓等。伴奏形式也由单声部齐奏走向多声部配器,增强了乐队的表现力。排演整理的传统戏、新编古装戏和现代戏都进行了新的唱腔设计,改变了1949年前高腔以人声帮和、锣鼓靠腔,昆腔只有曲笛、唢呐,弹腔仅用三大件的伴奏局面。因此高腔的帮腔不但有了管弦,还有男女混声合唱;昆腔、弹腔突出了主奏乐器,还有了多声部的伴奏。乐队建制也由原来的"文武六场"发展到10~20人不等的中、西混合小型乐队。伴奏位置由台后中迁至台侧或乐池。

三、器乐曲牌

湘剧的器乐丰富多彩,除了用于声腔伴奏外,还有200多支传统的器乐曲牌。依据其使用的主奏乐器和功能作用的不同,湘剧常用器乐曲牌可分为文场丝弦曲牌、唢呐曲牌、笛子曲牌和武场唱腔锣鼓曲牌、念白锣鼓曲牌、程式锣鼓曲牌等。

丝弦曲牌有:[小桃红][小开门][思春][步月][海引][学舌][合斗][山坡羊][节节高][双芙蓉][浪淘沙][一支香][柳育扬][按金钟][锁眉头][四季欢][水泛浪][金刨子][千里香][梧桐树][石榴花][过江龙][北山调][下山虎][卷珠帘][八板子][扯不断][金光遥][瑞星高照][美女思夫][美女梳妆][风吹荷叶]等。

谱例:[小桃红]

小 桃 红

<div align="right">湖南省湘剧院乐队演奏
黎 建 明 记谱</div>

艹 5 3 - - 7 | 4/4 6·1 5 6 4 3 | 2 - 3·5 2 7 |

6·7 2 7 6 7 2 3 7 2 6 | 5 3 2 3 5 6 5 6 1 5 | 5 - 6·2 7 6 |

第三章 湘剧的声腔曲牌与器乐

$2\ 3\ 1\cdot 2\ 3\ 5\ 2\ |\ 2-3\ 5\ 2\ 7\ |\ 6\cdot 7\ 2\ 7\ 6\ 7\ 2\ 7\ 6\ |$

$5\ 3\ 3\ 5\ 6\ 5\ 1\ 5\ |\ 5-3\ 5\ 2\ 1\ \|:\ 3\cdot 5\ 6\ 5\ 6\ 1\ 5\ 6\ 2\ 3\ |$ ①

$3\cdot 5\ 6\ 5\ 6\ 1\ |\ 5\cdot 6\ 3\ 5\ 6\ 5\ 1\ 6\ 5\ |\ 3\ 3\ 5\ 6\ 5\ 6\ 1\ 5\ 6\ 1\ 6\ 5\ 3\ 5\ |$

$2-2\ 5\ 3\ 2\ |\ 1\cdot 7\ 6\ 5\ 6\ 1\ |\ 2-2\ 1\ 2\ 3\ |\ 5\cdot 6\ 1\ 7\ 6\ 5\ 4\ 3\ |$

$2\cdot 5\ 3\ 2\ 1\cdot 7\ 6\ 1\ |\ 2\ 1\cdot 2\ 3\ 5\ 2\ |\ 2\ 1\ 7\ 6\ 5\ 3\ 5\ |\ 6\ 5\ 6\ 7\ 5\ 6\ |$

$6-6\ 5\ 6\ 7\ |\ 2--3\ 2\ |\ 1\cdot 2\ 1\ 6\ 5\ 3\ |\ 6\ 5\ 6\ 7\ 5\ 6\ |$

$6-3\ 6\ 5\ 3\ |\ 2-3\ 6\ 5\ 3\ |\ 2\cdot 1\ 3\ 6\ 5\ 3\ |\ 2\ 1\cdot 2\ 3\ 2\ |$

$3\ 1\ 6\ 5\ 3\ 5\ |\ 6\ 5\ 6\ 7\ 5\ 6\ |\ 3\cdot 5\ 6\ 5\ 1\ 5\ 6\ 4\ 3\ |$

$2-1\ 1\ 6\ 1\ 2\ |\ 5-3\ 5\ 3\ 2\ |\ 1\cdot 2\ 3\ 5\ 2\ 3\ 2\ 7\ |$

$6\cdot 7\ 2\ 3\ 7\ 6\ 5\ 3\ |\ 6\ 5\ 6\ 7\ 5\ 6\ |\ 6-5\ 3\ 5\ 6\ |\ 1\cdot 7\ 6\ 7\ 6\ 5\ |$

$3\cdot 5\ 3\ 2\ 1\ 2\ 3\ |\ 3\ 6\cdot 1\ 5\ 6\ 4\ 5\ |\ 3\cdot 5\ 3\ 2\ 1\ 2\ 3\ |$

$3\ 6\ 1\ 5\ 6\ 5\ |\ 1-6\ 1\ 6\ 5\ |\ 3-3\ 6\ 5\ 3\ |\ 2\cdot 3\ 2\ 3\ 1\ 7\ |$

渐快

$6-6\ 5\ 6\ 1\ |\ 2\cdot 2\ 2\ 5\ 3\ 2\ |\ 1\cdot 2\ 3\ 6\ 5\ 3\ |\ 2\ 3\ 1\ 6\ 2-|$

$6\ 5\ 6\ 1\ 5\ 1\ 3\ 5\ |\ 6\ 5\ 6\ 1\ 5\ 6\ 3\ |\ 0\ 1\ 6\ 1\ |\ 2\cdot 3\ 1\cdot 2\ 3\ 5\ 2\ |$

$0\ 1\ 6\cdot 5\ 3\ 5\ |\ 6\ 1\ 5\ 6\ 1\ 5\ 6\ |\ 0\ 1\ 6\ 1\ |\ 2\ 3\ 1\cdot 2\ 3\ 5\ 2\ |$

$0\ 1\ 6\ 5\ 3\ 5\ |\ 6\ 1\ 5\ 6\ 1\ 5\ 6\ |\ 0\ 1\ 6\ 5\ 3\ 5\ |\ 6\ 1\ 5\ 6\ 1\ 5\ 6\ |$

$0\ 1\ 6\ 5\ 3\ 5\ |\ 6\cdot 1\ 5\ 6\ 1\ 5\ 6\ |\ 5\ 6\ 1\ 5\ 3\ |\ 2\ 2\ 3\ 6\ 1\ 6\ 5\ |$

渐慢

$4\ 5\ 3\ 0\ 5\ 2\ 1\ |\ 3-2\ 6\ 1\ 2\ |\ 3-5\ 3\ 6\ 1\ |\ 5\ 6\ 5\ 4\ 3\ 5\ |$

1.2.

$2-3\ 5\ 2\ |\ 6\cdot 7\ 2\ 3\ 6\ 2\ 7\ 6\ |\ 5\ 3\ 5\ 6\ 1\ 5\ |\ 5-3\ 5\ 2\ 1\ :\|$

结束

$5\ 3\ 5\ 6\ 1\ 5\ |\ 5---\ \|$

唢呐曲牌有：[将军令][大开门][哪吒令][园林好][乾坤来][到春来][到夏来][到秋来][到冬来][汉东山][汉南山][西进宫][北进宫][双波荡][一江风][风入松][一封书][叱咤令][洛阳皋][水红花][水落银][豹子令][哭皇天][哭皇伯][哭里城][上天梯][一拉花][柳叶育][快板令][山花子][太和福][画眉序][朝天子][驻马听][驻云飞][朱奴儿][老年高][醉东风][梅花酒][番歌][大节节高][八仙园林好][老年高青板][五马江儿水][帽子头带水落银]等。

谱例：[将军令]

将 军 令

黎建明 记谱

笛子曲牌有：[傍妆台][万年欢][月月红][相思引][一枝梅][二枝梅][四接旨][桂枝香][汉朝灭子]等。

谱例：[傍妆台]

傍 妆 台

艹 3-5- | 4/4 65 1.2 6 1 52 | 3-3 6 5 3 | 2 5 3 2 1 2 6 5 |

1 2. 4 3 2 1 | 0 6 5 1 2 3 | 5 6 5 6 1 5 | 0 1 6 5 3 5 2 1 |

3. 5 2 3 1 2 | 1 6 1 6 5 3 2 | 5 - 1. 2 3 5 | 2 3 2 1 6 1 5 3 |

6 7 6 5 6 7 6 | 6 0 3 2 3 2 1 ‖ 6 5 1 - 2 3 | 5. 1 6 5 3 2 5 4 |

3. 2 1 3 2 1 | 6 5 1 5 7 6 5 | 1 - 1. 2 7 6 | 5 6 1 2 6 5 3 2 |

5 - 3 2 3 5 | 6 5 1. 2 6 1 5 2 | 3 - 3 6 5 3 | 2 5 3 2 1 2 6 5 |

1 2 5 3 2 1 | 0 6 5 1 2 4 | 3 - 3. 5 6 1 | 5 3 2 - 3 2 |

5 6 5 3 2 5 4 | 3. 2 1 3 2 1 | 6 5 1 6 5 7 6 5 | 1 - 1 6 2 5 |

3 - 6 5 6 1 | 2 3 5 6 3 5 2 6 | 1 - 1. 7 6 1 | 2. 3 2 1 6 5 6 |

0 6 5 3 2 5 | 6 7 6 5 6 7 6 | 6 - 6 5 6 1 | 2 3 5 2 3 1 7 |

6 - 1 2 7 6 | 5 6 1 2 6 1 5 4 | 3. 2 1 2 3 | 5 6 4 3 2 3 |

3 - 2 3 2 | 5. 7 6 5 3 2 5 4 | 3. 2 1 3 2 1 | 6 5 1 5 7 6 5 |

1 - 1. 2 7 6 | 5 6 1 2 6 5 3 2 | 5 6 5 6 1 5 | 0 6 5 3 5 2 1 |

3 5. 3 2 3 1 2 | 1 6 1 6 5 3 2 | 5 - 1. 2 3 5 | 2 3 2 1 6 1 5 3 |

6 7 6 5 6 7 6 | 6 - 5 6 5 | 1 - 6 1 5 3 | 2. 3 2 3 5 |

0 6 5 3 5 2 1 | 3. 5 2 3 1 2 | 1 6 1 6 5 3 2 | 5 - 1. 2 3 5 |

[1.2.]
2 3 2 1 6 1 5 3 | 6 7 6 5 7 6 | 6 - 2 3 2 1 ‖ [结束] 6 7 6 5 7 6 |

6 - - - ‖

唱腔锣鼓曲牌有：［高腔头］［干溜子］［溜子头］［干高腔头］［小高腔头］［高腔连头］［小连头］［高腔溜子］［慢起板］［快起板］［文起板］［武起板］［干起板］［小起板］［摆五击］［大川子］［小川子］［小起头］［大连头］［反连头］［天官锣］［大三击］［小三击］［卷珠帘］［普天乐］［卷花锣］［乱抓沙］［鲤鱼翻边］［长槌］［夹槌］［小夹长槌］［顺长槌］［拖五击］［挑五击］［按五击］［卷五击］［偏五击］［正五击］［凤点头］［慢二槌］［快二槌］［慢急急风］［快急急风］［急急风］［干急急风］［扫头］［包皮锣］［大梢皮］［干梢皮］［小梢皮］等。

谱例：［溜子头］

溜 子 头

念白锣鼓曲牌有：［双击头］［单击头］［半击头］［双五击头］［大五击头］［吊五击头］［干五击头］［小双五击］［小五击头］［干单击头］等。

谱例：[双击头]

双 击 头

(sheet music notation for 念法, 鼓, 大锣, 大镲, 小锣, 小镲 in 4/4 time)

程式锣鼓曲牌有：[冲头][课子][三炮][梢场锣][小转场][龟衬门][鸡展翅][阴阳锣][卷花锣][金钱花][挂牌锣][把子锣][板子锣][砍头锣][蹈马锣][洗马锣][泄气锣][下场锣]等。

谱例：[挂牌锣]

挂 牌 锣

湘剧器乐除用于剧目伴奏外，还有专门的器乐曲，如《大鼓开场》《班鼓开合》等。

谱例：《大鼓开场》

大鼓开场

尹垂富等演奏
董 奇 记谱

【烂锣】【鬼扯脚】
卄 衣冬仓－衣冬仓 冬冬冬 ‖: 2/4 仓才 | 仓 0 | 且才 | 且 0 :‖

【烂锣】　　　　　　　　　　【天官锣】
卄 冬冬仓 冬 冬冬仓－ 冬冬仓 冬冬冬仓 此才 此才

此才 此才 冬台 此才 此才 冬冬冬仓 此才 此台冬

　　　　　　　　　　【阴阳锣】
台 此才 此才 冬冬 | 2/4 仓才冬 | 仓才冬 | 仓才 仓仓 |

此仓 此台 | 仓才 台 | 仓才 此台 | 仓．才 此台 | 仓 0 | 0 衣冬 |

仓才 | 仓才 | 仓才 仓堂 | 且仓 此才 | 仓才 此台 | 且仓 此才 |

【长槌】【夹长槌】轮流交叉演奏
仓．才 此台 仓才 且台 仓冬且 0冬 仓才 仓才 仓才 且台

（加花）　　　　　　　　　　　　　　　【长槌】【夹长槌】
仓．才 衣冬 | 仓堂 衣冬 | 仓 衣冬 | 仓 才 冬 | 仓才 仓才 |

交叉演奏
仓仓 此才 | 仓．冬 才 | 仓才 此台 | 仓才 衣冬 | 仓 冬 衣 |

　　　　　　　　　　　　　　【烂锣】
仓才 仓才 | 仓才 衣才 | 仓 0 | 卄 衣冬 仓－衣冬 仓 0 |

衣冬 仓才 仓 0 衣冬 仓才仓 衣冬仓－冬冬仓 0 冬冬冬

【鬼扯脚】　　　　　　　【烂锣】
2/4 仓才 仓 | 且才 且 | 卄 冬冬 仓冬 仓－冬冬 仓 0 衣冬

　　　　　　　【鬼扯脚】
仓才 且台 | 2/4 此才 此台 | 仓 且台 | 卄 冬 仓 0 | 冬冬 仓－

　　　　　　　　　　【鬼扯脚】
冬冬冬 仓 冬冬 0 ‖: 2/4 仓才 | 仓才 | 仓 0 | 且才 | 且才 |

第三章　湘剧的声腔曲牌与器乐

第四章 湘剧的表演与演出

第一节 湘剧的表演风格

湘剧表演艺术载歌载舞、唱做并重,主要有三种风格。第一种是昆腔戏,动作细腻,舞蹈性强。第二种是高腔戏,动作古朴,泥土气息浓,唱、念多。第三种是弹腔戏,动作规范化程度高,多用程式、大段板式变化的唱腔或整段念白手段刻画人物。① 湘剧文武戏并重,犹有众多花脸戏剧目。"一方面继承了昆曲优雅的特点,另一方面融合湘南民间气息、民族风格和语言特色,形成了较其他剧种更粗犷、更阳刚和富有个性的武打戏表演风格。"②

一、多声腔共存

湘剧具有多声腔共存"一戏三唱"的表演特色。湘剧拥有昆、高、弹三种声腔,同一个剧目可用三种声腔演唱,这是湘剧区别于其他剧种的最大特点之一。

① 阳秀容.衡阳湘剧"一戏三唱"[J].新湘评论,2013(09).
② 严青珍,洪载辉.论衡阳湘剧的艺术价值[J].戏曲研究,2006(01).

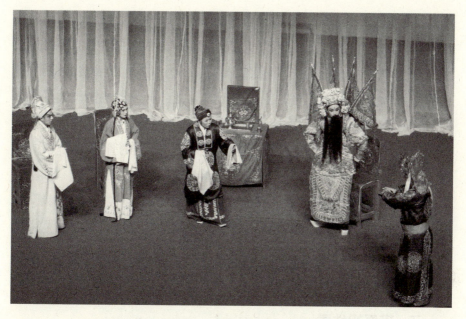

湘剧《别母乱箭》剧照（桂阳县湘剧保护传承中心供稿）

湘剧《柜中缘》剧照（衡阳湘剧艺术有限责任公司供稿）

衡阳湘剧的传统剧目十分丰富，在几百年的发展过程中，历经衍变和消长，至今记录在册的仍有613出。衡阳湘剧的多声腔共存的特点为谭

派湘剧艺术发展提供了选择。衡阳湘剧是个独具特色的剧种,湖南省地方大戏都是多声腔剧种,多声腔的进入虽有先后,但长期合流大多已浑然一体,唯独衡阳湘剧,虽同样拥有昆、高、弹三种声腔,但三者之间,剧目既有重复,表演风格又有明显的差异。正因为此,"衡阳湘剧便产生了一种特别的艺术现象:许多优秀的剧目都能用三种声腔进行演唱,形成三种演唱版本,三种版本又各有特色。这样既保留了昆腔的骨干和灵魂作用,又最大限度地发挥了高腔和弹腔的音韵特质以及表演特色"[①]。同时,昆曲艺术本土化为谭派湘剧艺术的发展提供了方向。昆腔传入衡阳后,衡阳湘剧以昆曲为灵魂,把高雅的昆曲艺术与本土区域文化和民族艺术浑然结合,从而较好地解决了雅俗共赏的难题,使昆曲艺术在传承中发展,又在发展中传承。

二、带祭祀性质

湘剧的道具通常比较简陋,布景只有一个屏风、一张桌子和几条凳子。湘剧表演之前一般要先祭台。用两个藕煤把一叠钱纸点燃,再点4

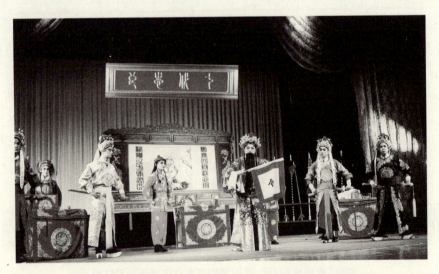

湘剧《黄飞虎反五关》剧照(衡阳湘剧艺术有限责任公司供稿)

① 尹青珍,洪载辉.论衡阳湘剧的艺术价值[J].戏曲研究,2006(01).

支红蜡烛分别插在两个藕煤上,再点燃一把香,捧着香念着口诀:"子午丑寅在眼前,辰巳午未止足圆,申酉戌亥手当田。"然后朝向舞台和观众席各鞠三个躬,最后抓起小碗里的五谷洒向舞台和观众席。据说,这些五谷可以给人带来好的运气。① 由于"文革"期间反迷信,祭台仪式被禁止,以致现在要祭的神和祭台时念的口诀都已失传。

第二节 湘剧的演出习俗

一、舞台语音

湘剧的基本特征是使用各地方言作为舞台语音,它的高、低、昆、弹四大声腔有着独特的曲调和风味,它的伴奏有独特的锣鼓经和器乐曲,它的脸谱与众不同。湘剧还有着独特的表演风格和技艺,是湘南特别是长沙地区以及湘中、湘东一带的音乐、语言、舞蹈、民间体育以及民风、民俗的综合体现。湘剧虽然属于地方大戏,但它与民众结合得很紧密,能登大雅之堂、行高台教化,又能深入大街小巷,穷乡僻壤,参与婚丧寿筵、围鼓坐唱和两三人茶座清唱,如今长沙市的十里湘江风光带天天飘荡着它的旋律。

湘剧语言声调表

调类	阴平	阳平	上声	去声	入声
调值	˥55	˧33	˩˦41	˩˧13	˩11
字例	夫	扶	斧	富	缚

① 蒋林斗.衡阳湘剧调查与研究[D].新疆师范大学,2014.

高腔戏《职田庄》参加湖南省第二届戏曲观摩会演时,对《会友》一折尉迟恭的唱腔做了较大改革。传统唱法为散板起唱"我和你心腹上人儿"后,接唱的"略逢又别"由人声高八度帮腔,气势过于高扬,不太适宜表现畅叙离情的场景。于是把人声高帮改为角色低唱,上句行腔委婉悲怆,下句唱得低回直下,表现了尉迟恭与薛仁贵这对曾经生死与共,现在同病相怜的老友,在压抑的情境中惜别,难舍难分,情真意切。20世纪60年代以后,衡阳湘剧用古老的声腔编创了许多现代生活剧目的唱腔,也促进了音乐的改革与发展。

二、角色行当

湘剧的角色行当齐全,生、旦、净、丑、末各行都有各自的分支和各自独特的技艺。生行位居各行之首,有小生、正生(唱功)等,小生不仅文巾、罗帽、雉尾、蟒靠俱全,而且有穷、文、富、武四种戏路做派(即富贵衣小生、折子小生、袍带小生、武打小生)。生行注重做功,演唱用假嗓;正生,即以唱功为主的生脚戏,演唱口齿清晰、嗓音嘹亮,与做功密切配合,有皇帽、蟒衣、袍子和折子等戏路之别。

旦行可分正旦(青衣)、老旦(婆旦)、花旦(做工旦)、小旦和武旦。其中正旦表演身法端庄凝重,尤其注重唱功;老旦扮演各种身份的老年妇女,注重演唱和做功,强调面部表情;花旦身法灵活轻巧,注重唱功,念白清脆;武旦重武功,尤其注重把子功和腿功,动作敏捷,并有特设的身法,如《打围》中"连踢四十八脚"等。

净行可分大净(大花脸)、二净(二花脸)以及紫脸(重唱的净)。净行表演文武唱做俱全,其中大花脸演唱讲究炸音、虎音和霸音,脸部重脸子功和眼功,身法动作凝重舒展;二花脸表演注重翻、扑、跌、打,动作敏捷、矫健;紫脸是湘剧中的一个独特行当,注重唱功,演唱音调高亢嘹亮,常扮演紫色脸谱人物。

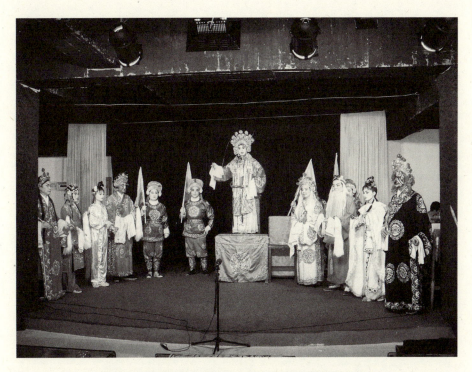

湘剧《金花降妖》剧照(衡阳湘剧艺术有限责任公司供稿)

末行可分正末(大靠把)、副末(二靠把)。大靠通常扮演以唱、念、做见功的角色,表演首重"位份",讲究功架气派,沉着稳重,有白须、青须和麻须之分,又有靠子、解袍、胯衣、黄布袄、罗帽、纱帽等戏路之分;二靠表演大多为身法戏,动作敏捷,有蟒靠、袍子、纱帽和罗帽等戏路之别。

此外,湘剧中还有丑行,即三花脸,其表演身法轻巧,幽默风趣。

第五章　湘剧的传承剧目与传曲选段

第一节　湘剧的传承剧目

湘剧历史悠久、剧目丰富。"据整理统计,截至同治、光绪年间,已达千余个,著名的有《单刀会》《诛雄虎》《回回指路》《目连传》《琵琶记》《白兔记》《金印记》《三国》《水浒》《杨家将》等。"① 总体来说,湘剧的传承剧目可分为传统剧目和新编剧目两大类。从唱腔性质的角度,可将湘剧的剧目分为高腔剧目、昆腔剧目、低牌子剧目和弹腔剧目四大类。

桂阳湘剧团存留的 1956 年传抄的湘剧剧目名录手稿

① 谭仲池.长沙通史(古代卷)[M].长沙:湖南教育出版社,2013:688.

一、高腔剧目

高腔剧目主要有《打伞》《拜月》《秋江》《李三娘》《李慧娘》《打草鞋》《青梅会》《三王会》《龙舟会》《古城会》《玉璧血》《斩三妖》《铁痕记》《置田庄》《访白袍》《贺府斩曹》《书馆相逢》《文武高壁高昆》《古城训弟》《牛皋毁旨》《岳阳三醉》《疯僧扫秦》《三看御妹》《赐马刁袍》《尉迟访袍》《尉迟装疯》《目连救母》《岁月斩虎》《八戒闹庄》《活捉王魁》《广才扫松》《胡迪闹钗》《宋代闹宫》《酒馆闹馆》《三打白骨精》《胡迪骂阎王》《包公三勘蝴蝶梦》《打猎回书》等。

例：《打猎回书》剧本

打猎回书

（湘剧高腔）

陈剑霞　黄慧修　整理

人物　刘承佑
　　　李三娘
　　　刘智远
　　　岳　氏
　　　军士　甲
　　　　　　乙
　　　家　院

第 一 场

刘承佑　（上起霸念诗）晓出凤城东，分围浅草中，

　　　　　红旗遮日月，白马骤西风。

　　　　　背手抽羽箭，翻身挽鹊弓，

　　　　　众军齐仰望，一箭贯长虹。

　　　　　刘承佑奉了爹爹之命，郊外射猎。三军！

军士 甲乙　有！

刘承佑　候令。（唱）[汉腔倒板]

　　　　　　帐下三军,你那里听吾号令:
　　　　　　每人各带弓一把,
　　　　　　多带狼牙箭雕翎。

　　　　三军,什么鼓响?

军士甲　催军鼓响。

刘承佑　顺马。（唱）[前腔]

　　　　　　鼓冬冬催军鼓响,催军鼓响,
　　　　　　猎犬儿急忙忙奔走如云。
　　　　　　此番去射猎,
　　　　　　个个都要逞英雄!
　　　　　　白马儿光闪闪项带铜铃,项带铜铃,
　　　　　　一心儿奔走乡村,
　　　　　　一连行过几庄村,
　　　　　　獐麂兔鹿俱不见,
　　　　　　乌鸦喜鹊尽藏身。
　　　　　　这几时人劳马倦,
　　　　　　我只得暂歇邮亭,暂歇邮亭。

军士 甲乙　（数板）暂歇邮亭。禀告将军,腹中饥饿,赏赐点心。

刘承佑　有的。（唱）[前腔]

　　　　　　每人赏你三分银,
　　　　　　前面有个杏花村,
　　　　　　沽姜酒,消愁闷,
　　　　　　休得要扰害黎民,扰害黎民。

军士乙　伙计,将军赏赐下来了,我们凑伙罢。

军士甲　好的。

军士乙　伙计,这个地方又不熟悉,晓得哪里有吃的东西买?

军士甲　方才将军不是说,前面有个杏花村吗?

军士乙　哦!(数板)

　　　　　清明时节雨纷纷,路上行人欲断魂。

　　　　　借问酒家何处有?牧童遥指杏花村。

军士甲　你去买货,我在此侍候将军。

军士乙　(对内)老板,三斤酒,五斤肉,大饼,馒头,二十双草鞋,有六分银子在此。

(内)　　六分银子不够本!

军士乙　伙计,他说不够本。

军士甲　你少买点罗。

军士乙　少了不够吃,我去向他赊点账。

军士甲　赊不得账!

军士乙　赊得……

军士甲　会犯令!

军士乙　不要紧罗。老板,银子不够,我与你赊点账。

(内)　　人生面不熟。

军士乙　我们是邠州来的。

(内)　　不能赊。

军士乙　我硬要赊!(吵起来)

刘承佑　何人吵闹?

军士甲　伙计犯令。

刘承佑　抓了回来!(唱)[前腔]

　　　　　我骂你这大胆的狗才!

　　　　　欺我年小事不晓,

　　　　　怎知我年轻志不轻。

　　　　　起程之时,何等言词叮嘱你们,

　　　　　　郊外射猎要小心，
　　　　　　中途不可扰黎民，
　　　　　　你若是依吾令，论功加赏，
　　　　　　你若是违吾令，狗才呀！
　　　　　　管叫你插耳游营，插耳游营。
军士甲　求将军饶他初犯！
刘承佑　下次不可！
军士乙　下次不敢。
刘承佑　准。
军士乙　谢将军。
军士甲　伙计，你样样都好，就是不听忠言，下次要小心。
军士乙　再也不敢了。
军士甲乙　喋！一只白兔。禀将军，浅草中有一只白兔！
刘承佑　带马，追！
　　　　（三人同下）。

第 二 场

李三娘　（上唱）［驻云飞］
　　　　　　哥嫂狠心，
　　　　　　逼奴改嫁富豪门。
　　　　　　爹娘早丧命，
　　　　　　丢下奴薄命，
　　　　　　终日受苦辛。
　　　　　　刘郎不念结发情，
　　　　　　咬脐忘却生身本，
　　　　　　今做蓬头汲水人，
　　　　　　今做蓬头汲水人。（尾声）

一肩挑不尽清泉水,

耳听人喊马叫声,

忙汲清泉且避身。

刘承佑 （领军士追白兔上）你等前去寻箭捕兔!

军士甲 将军吩示下来,要你我前去寻箭捕兔。

军士乙 我等来找寻找寻。箭在这里,不见白兔。

军士甲 你我回复将军。

军士乙 启禀将军,箭找着了,不见白兔。

刘承佑 箭在哪里拾的?

军士乙 井边拾的。

刘承佑 可见什么?

军士乙 一担水桶。

刘承佑 有桶必有人,前去对那人言道,将军辛辛苦苦好不容易赶来一只白兔,他若拾了,退还将军才是。

军士甲 是。有人没有?（见李三娘）原来一位大嫂。

李三娘 二位长官。

军士乙 这位大嫂,我家将军赶来一只白兔,你若拾了,退还我们,将军重重相谢。

李三娘 二位长官。（唱）[风入松]

长官——

借你口中言,

传我心怀事,

你与我拜上多拜上,

多多拜上小将军。

你只说他打他的猎,

奴汲奴的水,

大路山前,小路山后,

来的来,往的往,

　　　　　　来往行人有万千，
　　　　　　何曾见他的白兔闯进园。

军士甲乙 数九寒天，为何让你妇人家在此汲水？

李三娘 （唱）当问则问，
　　　　　不当问者，则可罢休，
　　　　　罢罢罢来休休休，
　　　　　休问奴的苦情由，
　　　　　若问奴的心怀事，
　　　　　真个是血泪长流，血泪长流！

军士乙 伙计，问了半天，她还是不见白兔，这又怎么回复将军咧？

军士甲 就把她方才说的话回复将军。

军士乙 要得，见过将军。

刘承佑 有人没有？

军士乙 有一妇人。

刘承佑 她可曾得见白兔？

军士乙 她不曾得见。

刘承佑 她说了些什么？

军士乙 她说道：（数板）
　　　　　多多多，拜拜拜，多多拜上小将军，
　　　　　你打你的猎，她汲她的水，
　　　　　大路山前，小路山后，来的来，往的往，
　　　　　来往行人有万千，
　　　　　何曾见你的白兔闯进园。
　　　　　当问则问，不当问则可罢休，
　　　　　罢罢罢来休休休，
　　　　　休问她的苦情由，
　　　　　若问她的心怀事，

　　　　　　真个是血泪长流,血泪长流。

刘承佑　哦!来,对那妇人言道,有什么苦楚对将军诉来。

军士乙　是。这位大嫂,有什么苦楚,对我们将军诉来。

李三娘　请将军升位。

军士乙　请将军升位。

刘承佑　伺候。

军士甲乙　喝!

刘承佑　不用。(唱)[不是路]

　　　　　　举目详观,
　　　　　　见这妇人,她并非是落魄之女。
　　　　　　这雪纷飘,
　　　　　　是这等大雪风寒她汲清泉!

　　　　这妇人!(唱)[风入松合头]

　　　　　　你是谁家女,哪家娘行?
　　　　　　莫不是公婆打骂,
　　　　　　夫妻有伤,
　　　　　　其中有什冤情事,
　　　　　　你便上邮亭对吾谈,
　　　　　　细说其详,细说其详。

李三娘　(唱)[风入松]

　　　　　　将军在上容我禀,
　　　　　　这苦楚我实实难言!

刘承佑　家在哪里?

李三娘　(唱)家住在沙陀村李家庄。

刘承佑　你父何名?

李三娘　(唱)李文奎是奴的生身父。

刘承佑　可配夫家?

三　　娘　（唱）我曾配夫君。

刘承佑　姓什名谁？

三　　娘　（唱）孔雀屏开选才郎，
　　　　　　　嫁与亏心短行刘智远！

军士甲乙　胡说！

刘承佑　做什么？

军士乙　她敢叫大老爷的名讳？

刘承佑　天下同名共姓者甚多，不必多事。

军士甲乙　是。

刘承佑　你为何言夫之过，道夫的短长？

李三娘　（唱）[前腔]
　　　　　　哎将军呀！
　　　　　　非是小妇人言夫之过，道夫长短，
　　　　　　瓜园分别去投军，

刘承佑　可有音讯？

李三娘　（唱）一出门庭无信音，
　　　　　　　怎的不是亏心短行。
　　　　　　　哥嫂起下不良心，
　　　　　　　逼我改嫁富豪门，
　　　　　　　身怀有孕难循命，
　　　　　　　怎敢忘却夫妻情。
　　　　　　　哥嫂见我不依允，
　　　　　　　将我打在磨坊中，
　　　　　　　日间汲水受苦难，
　　　　　　　晚来挨磨到天明。
　　　　　　　多感得苍天不绝刘门后，

　　　　　　磨坊生一子，

　　　　　　与哥嫂借剪断脐，

　　　　　　谁知他凶言多，吉言少，

　　　　　　我只得舍口将脐咬，

　　　　　　咬脐儿是我的亲生子。

　　　　　　哥嫂终日用谋机，

　　　　　　将儿抛在鱼池里！

刘承佑　岂不淹坏？

李三娘　（唱）多感得杜老来救起，

　　　　　　远迢遥送往那邠州地。

刘承佑　倘若你的儿子在此，可能识认？

李三娘　（唱）［前腔］

　　　　　　不能识认，将军吓！

　　　　　　想我的儿子并非是三年五载，

　　　　　　周岁半春，

　　　　　　乃是三朝未满带血而去；

　　　　　　慢说是不在眼前，

　　　　　　就在将鞍儿前，马儿后，

　　　　　　我也认不出来。

　　　　　　想他父子一十六载无信音，

　　　　　　生死存亡不知情。

　　　　　　这苦楚实难禁，这苦楚实难禁！

刘承佑　（唱）［前腔］

　　　　　　听她言来好伤心，

　　　　　　不由人珠泪流滚滚，

　　　　　　问她的儿子今何在，

　　　　　　远迢遥送往那邠州郡。

　　　　　三军，你看这妇人，她身上穿的是薄衣单衫！

军士甲乙　是吓,薄衣单衫。

刘承佑　她苦吓!(唱)[前腔]
　　　　　她苦也!
　　　　　你家将军身穿戎装,尚且寒冷,
　　　　　亏只亏了那妇人,
　　　　　薄衣单衫,站在雪地汲清泉;
　　　　　虽说是人分贵贱,
　　　　　岂不知皮肉相同,
　　　　　欢者哪知愁者苦,
　　　　　饱者哪知饿者饥,
　　　　　似这等不伤心处也伤心!
　　　　这妇人,你可识字迹?

李三娘　略知一二。

刘承佑　好吓!(唱)[前腔]
　　　　　如此你好也。
　　　　　先道你乡村之妇,不能识字,
　　　　　却原来能识翰墨,
　　　　　何不在我鞍儿前、马儿后,
　　　　　明明白白修下一封书来。

李三娘　无人捎带,也是枉然。

刘承佑　(唱)[前腔]
　　　　　此言差也!
　　　　　只愁无人写,
　　　　　何愁无人带。
　　　　　你那里写,俺与你带,
　　　　　带往邠州寨,查夫问子来,
　　　　　查得夫来你夫妻相会,

问得子来你母子团圆；

 那时节管教你水不汲、磨不挨，

 汲水、挨磨两丢开，

 断然不受灾，

 免得狠心哥嫂害。

 我保你愁从今日止，

 喜从目下来，

 你好比枯木树又逢春，

 再有花开,再有花开。

三军,看马扎子,让这妇人修书。(背场)

军士乙 这妇人,将军要你快快修书。

李三娘 且住。我本当归家修书,犹恐被狠心哥嫂知道,这……是了,我不免撕下罗裙,咬破指尖,修下血书,寄与那负心的刘郎！(唱)[尾犯序]

 莫奈何咬破指尖！

 十指连心痛难言，

 撕罗裙权当书笺，

 血和泪写出愁怨：

 "别郎容易会郎难，

 望断关河烟水寒，

 鸿雁不传书不至，

 枕边流泪待君看，

 十六年前容貌改，

 八千里外客心安？

 早回三月重相会，

 迟回半载鬼门关！"

 血书修下,修下血书，

 我泪难忍,言难尽，

相烦交与小将军,小将军。

刘承佑　三军,带马,带马!

李三娘　且慢。

刘承佑　三军,问那妇人还有什么话说?

军士乙　大嫂,将军问你,还有什么话,快些说来,我们要赶路了。

李三娘　有劳将军与我捎带书信,无物可谢,只有一拜而谢。

军士乙　那妇人言道,将军与她带书,她要一拜而谢。

刘承佑　捎书带信,何用相谢。

军士乙　我家将军言道,不用相谢。

李三娘　请问二位长官,你家将军有了多大年纪?

军士乙　才得一十六岁。

李三娘　不道一十六岁……唉!与我儿子同庚吓。将军不肯受拜,二位长官代受了罢。

军士甲乙　将军还不肯受拜,我们越发不敢受。你有什么话请讲罢。

李三娘　长官!(唱)[风入松合头]

　　　　有劳将军把血书带,
　　　　千拜万拜也应该。长官呵,
　　　　你把我的苦楚说与刘智远,
　　　　再告咬脐那狗才,
　　　　你要他父子见血书早归来,
　　　　见血书早归来。

刘承佑　三军,把一人与这妇人送水,把一人前去钉下戒牌,从今后不许有蓬头妇人汲水,如有人要蓬头妇人汲水,拿到有司衙门重责。(下)

军士甲　伙计,你去送水。

军士乙　你去钉戒牌。

　　　　(军士甲下)。

军士乙　这大嫂，我与你送水回去。

　　　　（李三娘与军士乙同下）。

军士甲乙　（上）有请将军。

刘承佑　（上）事情办好了没有？

军士甲乙　办好了。

刘承佑　带马！（唱）[驻云飞]

　　　　我捎书带信，
　　　　只为人间有不平。
　　　　风雪中那妇人，
　　　　万般苦楚诉不尽，
　　　　一封血书细叮咛，
　　　　言词动肺腑，
　　　　容颜痛我心，
　　　　受人委托重千斤，
　　　　受人委托重千斤，
　　　　扬鞭催马走如云。

军士甲乙　（唱）将军呀！

　　　　风狂雪又大，
　　　　泥深路又滑；
　　　　快马又加鞭，
　　　　马上不顾我马下人。

刘承佑　（唱）三军！

　　　　你家将军岂不知道风狂雪又大，
　　　　泥深路又滑
　　　　快马又加鞭
　　　　马上未顾你马下人。

適才见井栏杆上那妇人。
悲悲惨惨,两泪淋淋,
修下血书,好不惨然!
她说道:早回三月重相会,
迟回半载鬼门关!
你家将军不带此书,倒还则可,
今带此书,
恨不得插翅而飞,
飞往邠州寨,
查出姓刘人,
或是官,或是民,
早早打发回乡井。

三军,那妇人好像我的娘亲一般。

军士 甲/乙 邠州堂上有双亲,

刘承佑 (唱)[前腔]

三军啊!
你家将军岂不知道,
邠州堂上有双亲。
问她的丈夫,
与我的爹爹同名姓,
问她的儿子,
与我又同庚,
她家有杜老,
我家有杜髯,
既然不是我娘亲,
为何一家同姓名?

三军,那妇人不是我的娘倒还则可。

军士甲乙　若是太夫人呢?

刘承佑　（唱）那……那还了得吓!

　　　　　　你家将军要效一辈古人,

　　　　　　丁兰刻木,王祥卧冰,

　　　　　　孟宗哭竹,董永卖身,

　　　　　　古人行孝学不到,

　　　　　　也要报答养育恩。

　　　　（三人同下）。

第　三　场

刘智远　（上）姣儿打猎未归,教人时刻挂虑。

军士甲　（上）小将军打猎回府。

刘智远　吩咐大堂下马,二堂戎装相见。

军士甲　太老爷传出话来,小将军大堂下马,二堂戎装相见。

刘承佑　（上）井边射猎遇妇人,父同名姓子同庚,

　　　　　　好似和针吞却线,袭人肠肚刺人心!

　　　　孩儿拜揖。

刘智远　不消,一旁坐下。

刘承佑　告坐。

刘智远　儿打了多少飞禽走兽,一一对为父说来。

刘承佑　（唱）[驻马听]

　　　　　　上告严亲,

　　　　　　只因射猎暂歇邮亭,

　　　　　　浅草中赶出白兔逃向东,

　　　　　　催马追赶忙放雕翎。

　　　　　　井边得会一妇人,

　　　　　　两鬓蓬松容颜悴。

刘智远 儿可曾问她？

刘承佑 （唱）儿问原因。

刘智远 她家住哪里？

刘承佑 （唱）她家住在沙陀村李家庄，
　　　　　李文奎是她的亲生父。

刘智远 可配夫君？

刘承佑 （唱）她曾配夫君。

刘智远 姓什名谁？

刘承佑 （唱）嫁与亏心短行刘……

刘智远 我儿讲到刘字上，为何不讲了？

刘承佑 那人与爹同名同姓，孩儿不敢讲。

刘智远 天下同名共姓者甚多，恕儿无罪，大胆讲来。

刘承佑 谢过爹爹。（唱［前腔］）
　　　　　　　　恕却孩儿罪，
　　　　　　　　与爹爹同名共姓。
　　　　　　　　做夫妻两月和谐，
　　　　　　　　瓜园分别前去投军。

刘智远 可有音信？

刘承佑 （唱）谁知一去杳无音，
　　　　　哥嫂逼她嫁豪门，
　　　　　身怀有孕难循命，
　　　　　她苦不依从！
　　　　　岂肯忘却夫妻情。
　　　　　她怀孕在身，
　　　　　出水荷花哪见根，
　　　　　感得苍天不绝刘门后，
　　　　　磨门生一子，名唤咬脐。

刘智远 现在哪里？

刘承佑　（唱）哥嫂日夜用谋机，
　　　　　　　将儿抛在鱼池内。
刘智远　岂不淹坏了？
刘承佑　（唱）多感得杜老救起。
刘智远　救往哪里去了？
刘承佑　（唱）远迢遥送往邠州地。
刘智远　（唱）儿话跷蹊，
　　　　　　　她是何人儿是谁，
　　　　　　　凡百事三思而行然后施为。
　　　　　　　叫人辗转意踌躇，
　　　　　　　其中真假难分析……
刘承佑　（唱）爹爹不必猜疑，
　　　　　　　孩儿捎带血书回，
　　　　　　　孩儿捎带血书回。
刘智远　唔！小小年纪，与人家捎书带信。
刘承佑　下次不敢。
刘智远　下次不准。后堂拜见儿的娘亲。
刘承佑　遵命。（欲下又回头）
刘智远　退下！
刘承佑　是。（下）
刘智远　（看书惊讶）呵呀，原来是三娘修来血书，待本镇仔细看来：别郎容易会郎难，望断关河烟水寒，鸿雁不传书不至，枕边流泪待君看。十六年前容貌改，八千里外客心安，早回三月重相会，迟回半载鬼门关！
　　　　（唱）［风入松带苦竹云］
　　　　　　　我见血书，
　　　　　　　上写多凄惨！
　　　　　　　别后遭磨难，
　　　　　　　想当年马王庙前抬我为门婿。

（刘承佑暗上）

刘智远 （唱）哎呀三娘妻！
　　　　　　非我不回归，非我不回归，
　　　　　　都只为兵荒马乱，音信断绝；
　　　　　　行伍中东奔西荡，不能够回程，
　　　　　　刘智远倒做了亏心短行无义汉。

刘承佑 （唱）爹爹见书信，为何两泪淋？
　　　　　　其中必有事，细说孩儿听。

刘智远 （唱）咬脐儿呵！

刘承佑 啊？！

刘智远 （唱）为父的不见此书，倒还则可，
　　　　　　一见此书，泪似江河水，
　　　　　　辗转不断流，
　　　　　　犹如秋夜雨，
　　　　　　我一点一声愁！
　　　　　　井边相会那妇人，
　　　　　　就是儿的亲……

刘承佑 亲什么，亲什么？

刘智远 （唱）亲生的娘亲！

刘承佑 邠州堂上？

刘智远 （唱）邠州堂上，
　　　　　　邠州堂上是儿的晚娘亲。

刘承佑 （唱）听父言来好伤心，
　　　　　　谁知我娘，谁知我娘受苦辛。
　　　　　（韵白）听罢爹爹把话提，才知我名叫咬脐。
　　　　　　晚娘堂上多快乐，丢下我娘受孤凄，
　　　　　　爹爹在此享荣华，忘却糟糠结发妻，
　　　　　　空养孩儿十六岁，罢也罢！

碰死阶前为鬼厉！（坐地痛哭）

刘智远　夫人快来！

岳　氏　（上）老爷何事？

刘智远　承佑打猎回来，啼哭撒赖，夫人前去唤他起来。

岳　氏　待妾身近前。儿吓，为娘的来了，你快快起来呀！

刘承佑　母亲来了，母亲在哪里，母亲在哪里？你不是我的娘！

刘智远　唾！

刘承佑　你又不是我的娘！

刘智远　你好大的胆。

刘承佑　她，她，她不是我的娘吓！

岳　氏　儿吓，你虽然不是为娘所生，须念为娘所养！

刘智远　夫人不要信他的，你我听他说些什么。请坐。

刘承佑　（唱）[沉醉东风]

　　　　　　　听父言我的肝肠裂碎，
　　　　　　　不由人汪汪泪垂。
　　　　　　　早知道井边相会是我的娘亲，
　　　　　　　何不双手请上马来，
　　　　　　　做一个娘乘骑儿步行，
　　　　　　　方显，方显得为儿孝道。

　　　　爹爹，孩儿要茶喝。

刘智远　儿要茶喝？丫鬟，倒茶来！

　　　　（刘承佑示意）

岳　氏　且慢，妾身捧来。

刘智远　有劳夫人。

岳　氏　好说。（反下）

　　　　（刘承佑随刘智远望前后）

刘承佑　吓，为什么瞻前顾后？

刘承佑　（唱）[前腔]

　　　　　　老爹爹！
　　　　　　非是你的孩儿瞻前顾后要茶喝，
　　　　　　那日在井边相会那一位娘亲，
　　　　　　比这位娘亲就大不相同。
刘智远　怎样不同？
刘承佑　（唱）可怜她头上哪有着戴的，
　　　　　　身上哪有穿的，
　　　　　　身穿着破损损烂衣襟，
　　　　　　她和头挽着乱蓬松，鬓发齐眉，
　　　　　　鬓发齐眉！
　　　　　　孩儿一见我把肝肠裂碎。
　　　　　　爹爹在此享荣华受富贵，
　　　　　　忘却那李家庄上抬你为门婿，
　　　　　　为门婿配夫妻。
刘智远　来日接你娘亲到此就是。
刘承佑　（唱）爹爹来日，接我的娘亲到这里，
　　　　　　孩儿万事总不提，
　　　　　　不接我娘亲到这里，
　　　　　　罢！
　　　　　　碰死阶前为鬼厉！
刘智远　儿不孝！
刘承佑　（唱）旁人不道儿不孝，
　　　　　　反道爹爹忘情负义，
　　　　　　你停妻再娶。
刘智远　（唱）非是为父忘情负义，
　　　　　　停妻再娶。
　　　　（岳氏暗上）
刘智远　（唱）却只为行伍中东奔西荡，

公务羁身，

因此上误了，误了我的归期。

岳　氏　老爷！（唱）[原腔]

老爷休流泪，

我儿免悲啼。

来朝亲自修书信，

接儿的娘亲来到这里。

娘把凤冠让她戴，

霞帔让她穿，

她为姐姐娘为妹妹。

刘承佑　（唱）谢高堂发慈心，

谢高堂发慈心，

谢爹爹识仁识义。

谢娘亲你大发慈悲。

说什么来朝亲自修书信，

接儿的娘亲来到这里，

娘把凤冠让她戴，

霞帔让她穿，

说什么生的养的，

二位娘亲儿都是一般孝顺。

刘智远
岳　氏　（唱）人来与我择归期。

刘承佑　（唱）事到如今，

择什么吉日归期，

急急去莫待迟，

搭救我娘脱离那虎穴之地。

爹爹，舅爷叫什么名字？

刘智远　李洪信。

刘承佑 舅娘呢？

刘智远 张楚奴。

刘承佑 嗯！（唱）

　　　　　李洪信你这天杀的，

　　　　　太亏心的张楚奴，

　　　　　把一个嫡亲的妹妹当作牛马看待，

　　　　　为奴仆受苦辛，

　　　　　到来朝兴动人和马，

　　　　　围住沙陀村。

二、昆腔剧目

昆腔剧目主要有《打碑杀庙》《思凡四本》《佳期拷红》《琵琶出塞》《曹操坠马》《醉打山门》《宗泽交印》《别母乱箭》《芦花荡》《昭君和番》《北栈》《刺梁》《断桥相会》《小西天》《对刀步战》《花子拾金》《水漫金山》《大十三福》《宫娥刺虎》《藏舟》《瓦岗聚义》《东坡游湖》《魁楼自叹》《八珍汤》等。

例：《打碑杀庙》剧本

打碑杀庙

（昆腔）

　　　　　　　　　　　　整理：唐秋明　黄贤富

人物：谢琼仙　傅应龙　酒保　高亚齐　刘铁嘴　中军　二公差

剧情简介

宋末，权相蔡京立党人碑，将苏东坡、司马光等列为奸党。落第举子谢琼仙，乘酒醉磨去碑文，蔡下令捕谢拟斩，幸得义友傅应龙与算命先生刘铁嘴设计相救，杀死公差，谢乔装公差逃出京城。

第一场 打碑

（谢琼仙、酒保呕吐上）

谢琼仙　（白）少陪了，少陪了，少陪了。（上）

　　　　（念）醉眼蒙胧天地晓，
　　　　　　脚跟颠倒路途遥。
　　　　　　他年若还酒传意，
　　　　　　不挂诗瓢挂酒瓢。（吐）

　　　　卑人谢琼仙，曾与傅应龙结为八拜之交，只因大哥不在寓所，是我行在酒店，与我一班朋友，这个一杯，那个一盏，不觉吃得过……（吐）大醉，观看天色不早，我不免回寓所去也。

　　　　（唱）艳阳天
　　　　　　平夷道。
　　　　　　眼迷离，
　　　　　　信步游遨。
　　　　　　则索问，
　　　　　　醉乡中，
　　　　　　觅几个，
　　　　　　声同僚。
　　　　　　怪眼底，
　　　　　　乾坤小。

　　　　看笑蔡京贼死，贿赂公钦，白贬危贻，使俺等，承天有志，是实可恨哪，好不闷煞人也。

　　　　（唱）你看那一染红尘霞光耀，
　　　　　　青山黛锁云弥罩，
　　　　　　求鱼夜宿在江边钓，（鸟叫）
　　　　　　鸣春好鸟在枝头噪。（笑）

怎的不呛煞人也么咯,

怎的不呛煞人也么咯。

添俺个

酒书生,

醉醺醺,

独自个,

癫狂叫。

原来一位老人家,我这厢有礼了,我好好与您作揖,您昂然不动太无礼也,待谢相公来打呀您。

(举头打碑上)

哎哟哟,什么东西,硬邦邦的,(拭目看)待我看来。原来是一块石碑,我怎么打起它来了,我喝醉了,回寓舍去,回寓舍去。(想)往日在此经过,没有什么石碑,今日哪来的石碑,看看是什么碑?"党人碑",什么叫作"党人碑"?再看"奸党司马光、苏东坡",呀呀呸!你想司马光、苏东坡乃是圣贤,把他们当作奸党,真是可恼,可恨哪!

(唱)[前腔]是哪个把公平都抹掉,

这一座党人碑,

分明是坑儒篙,

可不是误国的根苗。

哼!我看看石碑是谁人立的,(看)"当朝太师蔡京立"。呀呀呸,好个奸贼蔡京立此党人碑,玷污圣贤,谢相公岂能容得你,我要找一个石头来把它的字迹,要通通地抹掉。(找石头)正巧这里有个尖角石头,石碑你要招谢相公的打也。

(唱)[脱布衫]

怔看你竖立在都门道,

只为着排陷英豪,

　　　　　须把这党人碑名除掉。

　　　　　这一下,把石碑上的字迹被我抹得干干净净,石碑您是没有用的了,你与我站开些,你与我站远些。哼,谢相公叫你站开,你昂然不动,谢相公的气来了,我要把你推倒。哼!

　　　　　(唱)[前腔]

　　　　　　又不是曹娥堕泪,

　　　　　　何须你蠢蠢的怪石空高。

　　　　　(推碑,作呕,跌地。甲、乙拿差上)。

差　甲　奉了太师的命令。

差　乙　看守党人碑。

差　甲　伙计,你我奉了太师之命,看守党人碑恐怕有人破坏,待我转过。(走过场,看)这石碑上的字怎么不见了。

差　乙　这石碑抹有新印,此人走之不远,你我前去找寻。

差　甲　伙计,这有一汉子,睡在尘埃,满面酒气,你我将他唤醒,问他一问。

差甲、乙　这一汉子,快快醒来!

　　　　　(将锁链挂在谢头上)

琼　仙　(唱)[尾声]

　　　　　　好笑俺玉仙颠倒,

　　　　　　莫思想,

　　　　　　负与桃源。

差　乙　管叫你赴泉台,

差甲、乙　走这一遭。

　　　　　走,走,走!

　　　　　(谢呕吐,甲、乙搀下)

第二场　酒楼

傅应龙　(上)(念)挥觥("工"音)对月卧秋霜,骚人侠士岂寻常,

　　　　　只眼放开天地小,双眉横竖怒怨藏。
　　　　（唱）[新水令]剑横秋水穗垂腰,见不平便闻悲号。
　　　　你看那烟花迷古寺,塔影挂松涛,
　　　　多少牢骚！俺心中事有谁知晓。
　　　　俺,傅应龙。偶遇知己谢琼仙,二人说得情投意合,结为八拜之交,这几日不见,不知往哪里去了。
　　　　来此已是端里门首,不免进去沽饮几杯。酒保哪里？

酒　保　（上）来哉！来哉！隔壁三家店,开酝十里香,是哪一个？
　　　　啊,原来是傅相公,请进,傅相公敢莫是饮酒？
傅应龙　正要饮酒,哪里清静？
酒　保　楼台。
傅应龙　带路。
酒　保　请上楼。
傅应龙　好酒看上楼来！
酒　保　是,伙计,看好酒一壶上楼。（下）
　　　　（傅应龙上楼,酒保取酒上楼）
酒　保　好酒在此。
傅应龙　酒保,这几日你可曾听到什么新闻没有？
酒　保　我们这里没有啥个新闻,只有一个盛会。
傅应龙　什么盛会？
酒　保　盛会里面,有个豪杰。
傅应龙　什么人敢称豪杰二字。
酒　保　傅相公,
　　　　（念唱）此乃是大豪之号,我们小豪不敢动乎哉。
傅应龙　你何不将这豪杰二字讲与本人听听。
酒　保　傅相公,我们开店之人,要做生意,哪有时间跟你谈家常。
傅应龙　酒保,你与本人谈讲,本人包你一天的生意。
酒　保　什么,你包我一天的生意？那我就对伙计们说一声。伙计！

我与傅相公在楼上谈些家常,他包了我们一天的生意,东边楼上、西边楼上你们招呼招呼。傅相公一旁吃酒,酒保我一旁着手,听我慢慢说来!

(唱)[步步娇]只为蔡府立碑把圣贤藐,

 公论多颠倒——

傅应龙 何谓公论颠倒?

酒　保 嗯,某端里门首,提起这块党人碑,上面记得有两个人的名字。

傅应龙 哪两个人的名字?

酒　保 一个叫司马光,一个叫苏东坡。

傅应龙 唉!想是那司马光、苏东坡。

酒　保 未错,未错,傅相公不讲,险些误了酒保大半世个哉。

(唱)他把贤良逐一表,

 多道是一党奸人传与州司道。

傅应龙 难道你们这里就无人出头吗?

酒　保 嗯,某这端里门外,闻听蔡府二字,一个一个好比那小孩剃头,这么一缩,那么一缩,几缩几缩,就缩进肚子里去哉。

傅应龙 后来呢?

酒　保 后来了一个小后生,饮酒过多,一二十岁年纪,吃了一大肚子酒,那就东一撞、西一撞,刚刚凑巧,撞着那党人碑,他就怒气来哉——(唱)他就怒气上眉梢。

傅应龙 后来又怎样?

酒　保 他就是这样东一寻、西一寻,恰恰凑巧,找着一个尖角的石子,将这党人碑是这样哗啦,哗啦!

(唱)他把碑文字字都抹掉。

(内喊:伙计!)来哉,来哉。(下)

傅应龙 听酒保之言,这打碑汉子可算是一豪杰也。

(唱)[折桂令]听言来,发竖睛摇。

　　　　我想那打碑人呵!
　　　　胜似那祢衡击鼓骂曹操,
　　　　好助我胆气偏豪。
　　　　肝肠愈热愧儑全消。
　　　　恨不得筵开玳瑁,酒醉葡萄。
　　此人没有在此,倘若在此,俺傅应龙与他结为八拜之交,也不枉人生在世一场!
　　(唱)与他结一个八拜之交。
　　　　生死相靠。
　　　　三个儿比作桃园,
　　　　也不枉困守蓬蒿。
　　不知那打碑汉子后来怎样,不免叫酒保唤了出来问个明白。酒保哪里?

酒　保　(上)来哉,来哉,傅相公敢莫是酒冷。
傅应龙　酒不冷。
酒　保　那就是肴凉?
傅应龙　肴也不凉。
酒　保　酒不冷,肴不凉,叫我酒保何事?
傅应龙　我来问你那打碑汉子后来怎样?
酒　保　后来,那蔡府来了两个差官,把他这么一链,就锁起去哉!
　　　　(唱)[江儿水]燕被鹰拿去,披枷带锁镣。
傅应龙　披枷带锁,难道还受了什么刑法不成?
酒　保　受刑不受刑,俺酒保就不知道,我将他好有一比。
傅应龙　比作何来?
酒　保　好比那小孩剃胎头。
傅应龙　此话怎讲?
酒　保　一场好苦哉。
　　　　(唱)怎受得三敲六问,严刑吊拷。

　　　　　是一个白面书生年发小。
　　　　　身穿短袖戴绿帽,
　　　　　十五斤清香酒撂倒。
傅应龙　哪一个吃得十五斤清香酒?
酒　保　你若不信,他吃了俺的酒,还未拿钱,留了一个当头在此。
傅应龙　什么当头,拿来我看。
酒　保　伙计,那天有个小后生,吃了酒未曾拿钱,他有个当头在我的枕头底下,给我拿来。
　　　　（内白:接着……）
酒　保　恰好,恰好,傅相公你来看。
　　　　（唱）这是他玉佩香绡,因此他走失魂魄消。
　　　　（内喊:伙计,下来有事了。）（酒保下）
傅应龙　哎呀,且住!这玉佩乃是我那贤弟身上的,怎么落在他的手上,莫非他闯下大祸了!
　　　　（唱）［雁儿落］惊得俺倒横着鬓髦,
　　　　　　　惊得俺无情的火冒,
　　　　　　　惊得俺不平的心火千丈,
　　　　　　　惊得俺杀心起刀出鞘,
　　　　　　　为抢救兄弟去监牢。
　　　　蔡京呀蔡京!哪顾得铜墙万仞高,
　　　　俺要攀越过半山腰,
　　　　俺要飞渡过汉云霄。
　　　　想那蔡府是燕飞不到之地,俺傅应龙又如何进得?
　　　　（唱）胆量豪又何须觅个昆仑倒,
　　　　　　　定要把宴鸿门轻敲。
刘铁嘴　（上唱）［侥饶令］终朝来跌笤,手拿竹板敲。
　　　　　　　走进长街无人问,
　　　　　　　也没有半文钱缠在腰。

　　　　　我刘铁嘴,今天在大街小巷跑了半天,没有一个人来算卦,口中焦渴连吃酒的钱都没有,到哪里去弄杯酒?(一看)未错,未错,前面是小尼哥开的巢房,到那里弄杯酒来嗒嗒嘴,行行去去,去去行行,到了,小尼哥!

酒　保　(上)来哉,来哉!是哪一个打叫?啊,是刘先生。

刘铁嘴　小尼哥。

酒　保　刘先生,敢莫是来喝酒的?

刘铁嘴　啊,我的筶未跌个哉?

酒　保　怎见得!

刘铁嘴　我还未开口,你就晓得是来喝酒的,你的嘴比我的筶还灵验些。

酒　保　你到店中无非是想喝格子几盅!

刘铁嘴　正要喝几盅。

酒　保　拿得来?

刘铁嘴　拿什么来?

酒　保　拿铜钱来。

刘铁嘴　拿铜钱来……小尼哥,今天还未曾开张,改日再给。

酒　保　今天不赊账。

刘铁嘴　不赊账。

酒　保　拿现钱。

刘铁嘴　要现钱……小尼哥,三文钱老酒,三文钱炒盐豆,还要半碗冷饭,一、二、三、四、五(数钱)。

傅应龙　楼下敢莫是刘先生。

刘铁嘴　噫!喊啥个?小尼哥,哪个喊我?

酒　保　是傅相公在讲话。

刘铁嘴　哪个傅相公?

酒　保　是傅应龙相公。

刘铁嘴　是傅应龙相公,拿得来!

| 酒　保 | 你不是要吃酒吗？
| 刘铁嘴 | 我今天要打他一个"秋风"。
| 酒　保 | 你呀，专打人家的"秋风"。
| 刘铁嘴 | （上楼）傅相公在哪里？
| 傅应龙 | 刘先生，请上坐。
| 刘铁嘴 | 莫客气。
| 傅应龙 | 酒保，拿杯子来。
| 刘铁嘴 | 勿要拿杯子，（从帽内取出杯子）我是自带盘钱，看看酒味如何。（喝酒）味道不错，傅相公，今天这酒钱是算你的，还是算我的？
| 傅应龙 | 自然是算我的。
| 刘铁嘴 | 算你的，你乃是主，我乃是客，客动主壶，恐怕要罚一杯。
| 傅应龙 | 正要罚一杯。
| 刘铁嘴 | 你也赔上一杯。傅相公，今天你在此饮酒，我来迟了，恐怕还要罚一杯。
| 傅应龙 | 对，对，再罚一杯。
| 刘铁嘴 | 你也再陪一杯。（喝完后再斟酒）傅相公，往日看见你和那小后生一起喝酒，今日为何不见咯？
| 傅应龙 | 嗨，休要提他（刘突然被酒呛住）。
| 刘铁嘴 | 咯个好凶咯哉！傅相公，却是为何？
| 傅应龙 | 他闯下大祸了。
| 刘铁嘴 | 闯下大祸哉？你那小兄弟年纪不大，吃了一肚子的酒，力气有得四两，拿起那一对橄榄锤，东也一锤，西也一锤（把酒壶撞倒，酒洒桌上），哟嗬！（用嘴吸桌上的酒，然后划于杯内，将衣袖上的酒也压于杯内）
| 傅应龙 | 刘先生肮脏得很。
| 刘铁嘴 | 糯米做的，可惜了。
| 傅应龙 | 刘先生何不与我跌上一筶。

刘铁嘴　与傅相公跌上一筶,要得。关王,关王。大将周仓,逢凶化吉,祈祷前苍,只为……傅相公,咐个事?

傅应龙　为好友一事。

刘铁嘴　噢,兄为好友一事,有凶降凶,无凶见吉,卦头虽小,落地千斤,莫误弟子卦不灵,仔细打点。(丢卦)

傅应龙　这是什么筶?

刘铁嘴　此乃是朱雀筶。

傅应龙　何为朱雀筶?

刘铁嘴　朱雀一开口,醉里胆如斗,祸从石碑生,搭救仗朋友。

傅应龙　听先生之言这打碑之人,果真是我家兄弟了,请先生复跌一筶看我兄弟可曾有救?

刘铁嘴　啊,再跌一筶。

傅应龙　(下楼)酒保,刘先生在楼上给他好酒一壶,记在我的账上,我就去了。这正是:一身忙似箭,两脚走如飞。(下)(酒保上楼)

刘铁嘴　兄为旧友一事,有凶降凶,无凶降吉。

酒　保　刘先生。(刘吓一大跳)这是什么筶?

刘铁嘴　你娘的三郎筶。我在这里跌筶。

酒　保　你跟谁在算筶?

刘铁嘴　我在给傅相公算筶。

酒　保　傅相公走了。

刘铁嘴　什么,傅相公走了?(四处张望)哎,咯个人未成朋友。

酒　保　什么未成朋友?(下楼)

刘铁嘴　(张望)哎,未成朋友?

酒　保　刘先生,什么叫作未成朋友?

刘铁嘴　小尼哥有所不知,傅相公为他好友,要我与他跌上一筶,谁知筶未跌完他就走了,岂不是未成朋友?

酒　保　傅相公还存了一壶酒给你一醉。

刘铁嘴　啥个,他还存了一壶酒给我一醉?够朋友,够朋友。
酒　保　有酒吃就够朋友。
刘铁嘴　本来就够朋友。
　　　　(刘出店门)
酒　保　刘先生请转。我这个店未开了。
刘铁嘴　却是为何?
酒　保　跟你学跌筶。
刘铁嘴　跟我学跌筶。
酒　保　学跌筶有酒吃。
刘铁嘴　嗯,要学跌筶这也不难,跟我睡上一觉,戒个卦,那就可知学算卦。
酒　保　跟你睡,你脚臭。
刘铁嘴　你不是学跌筶吗?
酒　保　我不学了。
刘铁嘴　来学跌筶。
酒　保　我不学了。(下)
刘铁嘴　呔呔,他也想学跌筶。(下)

第三场　撞令

(二幕外,高亚齐上)
高亚齐　(念)手拿铜符令,
　　　　　　　捉拿打碑人。
　　　　俺,高亚齐,奉太师之命,在枢密院捉拿打碑人犯,太师未曾升帐,马合打坐。(傅应龙上)
傅应龙　(唱)[收江南]啊呀……
　　　　　　　俺是个大胆姜维呵,
　　　　　　　黄鹊楼走一遭,
　　　　　　　百忙里马丽官,

何处觅神蛟。

适才酒楼,别了刘先生,扮作军人模样,来此枢家院,马台上坐一军官,手批将令,待我大胆上前。长官请了。

高亚齐　你是哪里来的?

傅应龙　我乃蔡府衙专口宣。

高亚齐　这也难怪。

傅应龙　我在哪里会过兄台?

高亚齐　想是在蔡府见过。

傅应龙　不错,正是在蔡府见过,敢问兄台高姓……

高亚齐　在下姓高。

傅应龙　这个……

高亚齐　亚齐。

傅应龙　原来是宗兄,有礼。

高亚齐　缘何宗兄相称?

傅应龙　弟也姓高,请问宗兄在此做甚?

高亚齐　看守那打……(边看)

傅应龙　打什么?

高亚齐　打碑人犯?

傅应龙　宗兄,此乃机密之事,不要传之于外。

高亚齐　那个自然。

傅应龙　意欲陪宗兄到李氏院中,沽饮几杯如何?

高亚齐　这个……

傅应龙　太师升帐尚早,沽饮几杯又待何妨?

高亚齐　就依贤弟。

傅应龙　如此,请!(傅挽高下)

　　　　〔傅应龙挎剑持令上。〕

傅应龙　(唱)〔沽美酒〕

　　　　逞平生胆气豪,

探虎穴入狼巢，

待欲救出知交，

锁红尘阵围圈套。

适才李氏院中，买和一十二名粉头，用酒将他灌醉，盗了令箭，假扮差宫模样，来此已是枢家院，待我闯了进去。

中　军　哪里来的？

傅应龙　相府来的。

中　军　到此何事？

傅应龙　有太师将令，提打碑人犯。

中　军　可有将令？

傅应龙　将令在此，请看。（中军接令看）

中　军　请君爷少站，请站。（欲下）

傅应龙　转来，太师在堂久等，打碑人犯顷刻提到。

中　军　那个自然，请！（下）

傅应龙　得了一个好机会，救了我拜弟啊！

（唱）[前腔] 从大海神鳖脱钓，

开雕栏彩凤鸣高，

哪怕他追兵后忧，

怎挡俺宝刀出鞘。

俺啊，

顾不得山遥路远，

早离了京朝呀，

好像林泉远引高跳。（中军右上）

中　军　有文中一张，回禀太师，手禀一个，太师问安。

傅应龙　打碑人犯？

中　军　来呀，将打碑人儿提了出来。（下）

（谢琼仙带刑具上）

谢琼仙　（着呀……）小哥哥……

〔傅对谢摇手暗示，带谢走。〕

傅、谢　（上）〔六么令〕飞天大灾，逃出罗网费安排。不好了——只听得一声呐喊关城门，想必是奉公差，这回何处来茬。（谢坐地）

傅应龙　贤弟为何不走？

谢琼仙　两腿疼痛，走不动了。

傅应龙　不到是走不动么？前面有座庙亭，暂时躲避一时再走。（进庙躲避下）

刘铁嘴　（上，念课子）关王笤灵验，不必费疑猜，判吉凶、断好歹。一张铁嘴巧安排，可惜无个人来买，可惜无个人来买。今天本来是生意好喀哉，跌笤的人很多，突然这里也有人喊，捉拿打碑人犯，那边也喊，捉拿打碑人犯，把这些人都哄散了，没有弄到一文钱。噫，这里有座土地庙，待我进去看。（两边喊）老道、寺主，没有一个人，土地爷在上保佑弟子，多弄几个铜钱哒嘴。

差　甲　（上念）逃犯不见太奇怪。

差　乙　追过短巷并长街。

差　甲　兄弟，我们奉太爷军令，捉拿打碑人犯，搜了一夜大街小巷，都已搜遍，没见影子，莫非不到城内了。

差　乙　伙计，这里有个土地庙。

差　甲　进庙看看。（进庙）刘先生在此，刘先生！

刘铁嘴　嗯。（跌倒丢卦）

差甲、乙　你在此作甚？

刘铁嘴　我在此跌笤。

差　甲　何不与我们跌上一笤。

刘铁嘴　跌笤，二位公差，我清早起来还未开张，跌笤？不跌。

差甲、乙　刘先生，我们有公务要事，放心，身上有钱，跌了笤马上就拿钱。

刘铁嘴　不赊账。

差甲、乙　当然不赊账。

刘铁嘴　数现钱。

差甲、乙　数现钱。

刘铁嘴　你莫哄我咯哉。(差官示意有钱)

刘铁嘴　拿现钱。(跌筊)关王、关王,大将周仓,二位贵姓?

差　甲　我姓马。

差　乙　我姓牛。

刘铁嘴　牛马二差官,所问何事?

差甲、乙　捉拿打碑人犯。

刘铁嘴　捉拿打碑人犯,拿钱。

差甲、乙　放心,跌好了,自然会拿钱。

刘铁嘴　跌好了自然会拿钱,不赊账,拿现钱,只为捉拿打碑人犯,有凶降凶,无凶降吉,莫误弟子,莫误来人,误了弟子挂不灵,仔细,打点。(丢卦)

差　甲　这是什么筊?

刘铁嘴　此乃留恋筊。

差　乙　何由留恋筊?

刘铁嘴　留恋留恋,就在眼前。

差甲、乙　眼前不见呢?

刘铁嘴　要等八年。

差甲、乙　啊,要等八年。

差　甲　(旁白)伙计,我们身上没有钱,打个主意,要他给我们指引方向再拿钱。

差　乙　对对,刘先生,你说就在眼前,何不给我们指引方向就好给钱。

刘铁嘴　要我指引方向再给我钱?这打碑人犯恐怕是在东方。

差　甲　若不在东方?

刘铁嘴　　就在南方。

差　甲　　若不在南方？（一公差溜下）

刘铁嘴　　就在西方。

差　乙　　若不在西方？（公差溜下）

刘铁嘴　　就在北方，若不在北……哎，这两个狗娘养的，哄我跌筶，不拿钱就溜走了。嗯，待我哄他们转来，也要他们跑一段冤枉路。喂，打碑人犯在这……

傅应龙　　刘先生，他就是打碑人犯。

刘铁嘴　　哎呀，说错哉，说错哉。

傅应龙　　哎呀先生呀！烦劳先生再跌上一筶，解救我家小弟才是！（内喊：打碑人犯在哪里？）

刘铁嘴　　这……哎呀他们来了！（傅应龙急忙拉刘铁嘴躲避，公差上）

差甲、乙　打碑人犯在哪里？……

　　　　　（傅杀死二公差，从香案脚下抓出刘）

傅应龙　　先生还要想个良策搭救我们才是。

刘铁嘴　　事到如今，还有什么别的计策不成，三十六计走为上计，你们快走！

傅应龙　　此计甚妙，贤弟随我来。（欲走）

刘铁嘴　　转来。

傅应龙　　转来何事？

刘铁嘴　　你倒去得，他又如何去得？他这身打扮谁不知道他是打碑人犯。

傅应龙　　这先生快想个主意才是。

刘铁嘴　　这……有了，你们快把他们的衣帽取下来，穿在身上，插上腰牌，扮作差官模样，速速逃走。

傅应龙　　此计甚妙，快点装起来。（改装）先生请受我一拜。

　　　　　（唱）[风入松]

承蒙一计脱飞灾，容犬马施恩有待，

苍天若念忠义，脱离龙潭虎寨。

我兄弟此一去啊，

还打点语言遮盖，只说是县衙内奉公差。（下）

刘铁嘴 快走，快走。（进庙，看见杀死的公差，跌倒，上石凳取伞出庙，甩壶，走到上场门滑倒）好险哉！

（唱）他只为不平惹祸灾，

死里逃生实难猜。

正是危险之时，傅相公拔出刀来，一刀一个，两刀两个。

（唱）他仗义救弟真慷慨，

胜似桃园共娘胎。

傅相公，你道是走了。

（唱）你好比鳌鱼脱钩入大海，

　　　摇头摆尾再不来。

呀！此乃是非之地，我也赶快走！

（卒步圆场，耍伞，急下场）

——剧终

三、低牌子剧目

低牌子剧目主要有《十三福》《麒麟送子》《三星赐福》《六国封相》《十福天官》《王母庆寿》《醉八仙》《彩石矶》《三戏白牡丹》《普天同庆》《五福团圆》等。

四、弹腔剧目

弹腔剧目有《鸿门宴》《林冲夜奔》《活捉子都》《五龙逼章》《云台割袍》《未央斩信》《坐官探母》《生死牌》《四下河南》《皇亲国戚》《断臂姻缘》《定军山》《女斩子》《忠孝全》《红书宝剑》《放曹宿店》《薛刚反唐》

《追鱼记》《南阳追赵》《三会周瑜》《火烧铁头》《泗水拿刚》《阳河摘印》《永乐观灯》《白蛇传》《白蛇后传》《三姐下凡》《双驸马》《状元与乞丐》《三战吕布》《大征北原》《汉奸的女儿》《湘江大会》《打渔杀家》《打鼓骂曹》《九龙山》《太君辞朝》《李逵刺字》《拳打镇关西》《瞎子观灯》《黛玉葬花》《战合肥》《失徐州》等。

例：《太君辞朝》剧本

人 物

佘太君（老旦）——肖风波饰　　宋仁宗（生角）——杨靖饰
包　拯（花脸）——谢曲海饰　　王施孟（老生）——胡建雄饰
姜宏顺（小生）——罗建华饰　　罗士魁（老丑）——雷海兵饰
穆桂英（正旦）——廖春英饰　　杨排风（正旦）——陈翠饰
杨彩保（小生）——龚小燕饰　　赵公主（旦角）——邱红艳饰
太　监——鼓满春饰
车夫、龙套（四）——黄芳、张萍、周艳华、张赛雄饰

太 君 辞 朝

（湘剧弹腔）

第一场

（包、王、姜、罗上）

包文正　来到朝房外。

王施孟　只见牡丹开。

姜宏顺　用手摘一枝。

罗士魁　献于帝王台。

包文正　包文正。

王施孟　王施孟。

姜宏顺　姜宏顺。

罗士魁　罗士魁。
包文正　列公大人请。
姜宏顺　请问大人，贵体可曾痊愈？
包文正　有劳列公大人挂心。
姜宏顺　大人缘何早朝？
包文正　非是老夫早朝，只因太君，征剿黄花国得胜回朝，现在午门候旨，少时吾主登殿，你我合本而奏。
姜宏顺　少时吾主登殿，你我合本而奏。
王施孟　香烟袅袅，圣驾临朝。
罗士魁　你我排班侍候。
包文正　列公大人请。（两边下）（小吹管太监引仁宗上）
宋仁宗　龙门双闪开，文武拜帝台。（坐）
　　　　（念）黄花国内起风波，生灵涂炭受折磨。
　　　　　　　不是杨家来辅助，焉能寡人掌山河。
　　　　本王大宋天子，（四大朝臣从两边暗上）仁宗在位，掌老王之基业，管刁民之疆土，风调雨顺，国泰民安，寡人临殿，尤恐文武早朝，待闪放龙门。
太　监　闪放龙门。
包、王、张、罗　臣等朝参，愿主万岁。
宋仁宗　众卿平身归班。
包、王、张、罗　万岁，万万岁，谢主。
宋仁宗　众卿齐赴金銮，有何本奏？
包文正　启奏主人，只因佘太君，征剿黄花国得胜回朝，现在午门，无旨不敢上朝。
宋仁宗　传寡人旨意，老太君征剿黄花国，凡有功之臣，开写名单上殿，寡人亲自犒赏。
包文正　领旨。下面听着，主上有旨，佘太君征剿黄花国，有功之臣开写名单上来，吾主亲自犒赏功勋。

佘太君　（内白）佘氏有本。
包文正　待旨定夺。启奏主人，老太君有本奏上。
宋仁宗　太君随本上殿。
包文正　太君随本上殿。
佘太君　（上）手捧辞王表，上殿奏当朝。臣佘氏女见驾，愿主万岁。
宋仁宗　老太君平身，金殿赐坐。
佘太君　谢坐。
宋仁宗　征剿黄花国，老太君满门之功也。
佘太君　臣相们有何德能，乃是主上的洪福。
宋仁宗　老太君，手捧何物？
佘太君　乃是问安表章。
宋仁宗　呈上龙廷，寡人一观。（太监接表呈上）太君，分明是一道辞王表章，说什么问安表章。
佘太君　为臣有本不敢冒奏。
宋仁宗　有什么本章，当王奏来。
佘太君　列位大人请便。（四朝臣两边下）
众　　　臣等告便！
佘太君　万岁呀！
　　　　【唱南皮】佘氏女在金殿一本启奏。
　　　　　　　　尊一声万岁王细听从头。
　　　　　　　　我杨业祖住在代州山口，
　　　　　　　　先王爷下河东才把宋投。
　　　　　　　　蒙圣上待杨家恩高义厚，
　　　　　　　　众儿男一个个官封王侯。
　　　　　　　　潘仁美在金殿一本启奏，
　　　　　　　　反吾主五台山去把香求。
　　　　　　　　肖天佐摆下了双龙大会，
　　　　　　　　众儿男八员将去闯幽州。

　　　　　杨大郎替宋王长枪刺七口，
　　　　　杨二郎被短剑命丧荒郊，
　　　　　杨三郎被马踏尸骨不见了，
　　　　　四八顺失落番邦不得回朝，
　　　　　杨五郎他把那红尘看透，
　　　　　五台山削了发去把神修，
　　　　　杨六郎镇三关命不长久，
　　　　　杨七郎被潘洪乱箭穿喉，
　　　　　老令公命丧在两狼谷口。
　　　　　（唱花腔）老令公呀……
　　　　　可怜他为国家尸不回头。
　　　　　因此上修下了辞王表，
　　　　　望吾主开龙恩、放雀飞，
　　　　　开笼放雀，恕臣出朝。
宋仁宗　（唱）宋仁宗闻此言无语哑口，
　　　　　尊一声老太君细听从头。
　　　　　这江山若不是杨家辅助，
　　　　　焉能够驾头顶皇冠坐危楼。
　　　　　老太君你正当太平享受，
　　　　　提起了辞朝事错起念头。
佘太君　（唱）万岁王不准辞王表，再有一本奏当朝。
　　　　　王怀女穆桂英年纪老了，难与国家统貔貅。
　　　　　红衣女虽然年纪小，她本是皇宫一女流。
　　　　　只救得杨彩保年纪幼小，臣好比孤树孤枝怕风摇。
　　　　　万岁王准了辞王表，奉香顶礼谢当朝。
　　　　　万岁王不准辞王表，
　　　　　罢罢罢，要辞万岁在今朝。
　　　　　莫奈何我只得金殿跪倒。

四朝臣　（唱）这是她为国家没有下梢。（佘氏女坐长搭椅）
宋仁宗　（唱）太君哭得昏迷了,铁石人闻言也泪抛,
　　　　　　　两旁文武把泪掉,就是寡人也泪啕啕。
　　　　　　　王本当准了辞王表,为王的江山坐不牢；
　　　　　　　王本当不准辞王表,殿脚下哭坏了年迈高,
　　　　　　　左思右想无计较。
包文正　唉！
宋仁宗　（唱）再向包卿诉根苗。（白）包爱卿。
包文正　臣在。
宋仁宗　太君辞朝准还是不准？
包文正　启奏主上,太君辞朝,焉有不准之理,主上问太君告归何地,隐姓何方,日后哪国兴反,主上也好要她拔刀相助。
宋仁宗　准奏,太君近位。
太　监　请太君近位。
佘太君　臣在。
宋仁宗　太君,但不知告归何地、隐姓何方,倘若日后也好差人问安。
佘太君　（转背）臣妾私自回话,且慢,好一个圣天子,好一个万岁王,好端端一桩心事,却被包大人猜透,我本当不奏明么……有欺君之罪,本当奏明,又恐日后难免刀兵之灾,唉,事至如今,我只得听天由命罢了。臣妾告归苟西方。
宋仁宗　想必是杨文广早复的苟西方？
佘太君　正是。
宋仁宗　好,寡人传旨,苟西方钱粮付与太君执掌。（边讲边写）太君几时启程？
佘太君　来日启程。
宋仁宗　来日寡人来到饯行,文武送出午殿,颁旨正殿。
佘太君　别驾。
　　　　（唱）谢过了吾主爷龙恩圣厚,

> 再辞文武众公侯,
>
> 辞万岁别公侯忙下殿口。
>
> 从今后不把王来朝。
>
> （白）列公少陪了。

众　　　太君,保重了。

佘太君　少陪了……

众　　　保重了。

佘太君　少陪了……[佘下,亮相]

第 二 场

（杨彩保上）

杨彩保　（念）杨家忠心耿,丹心保宋君。
　　　　本宫,杨彩保。在宋为臣,被授驸马这职,这也不在言表,只因老祖母告归西方,今乃起马之日,人来,看查案侍候。
　　　　（喇叭拜请老祖母、杨排风、穆桂英、赵公主、车夫同上）

杨排风　（哭）先祖,祖先哎呀。（坐车下）

穆桂英　先祖,祖先,哎呀。（坐车下）

赵公主　（上）先祖,祖先。（坐车下）（彩保跪）

杨彩保　拜请祖母。

佘太君　（上）可惜了,可惜了,哎呀,祖先。（哭下,彩保看看）

杨彩保　三军带马侍候。

> （唱）[北路起板]号炮三声出皇城,（上马）
>
> （唱）[二流]大小儿男两边分,
>
> 　　　　一家告归西方郡,
>
> 　　　　从今不到午朝门,
>
> 　　　　三军开道往前进,
>
> 　　　　告归西方乐安宁。（下）

（四手下引罗士魁上）

罗士魁　领了吾主旨,长亭摆宴行,下官罗士魁,奉了圣旨长亭摆宴。
　　　　（下）

第 三 场

宋仁宗　（内唱起板）龙车凤辇出皇宫,
　　　　（四龙套、包公引仁宗上）
　　　　[走四门]保驾臣子不离身。
　　　　　　　　曾记当年平南郡,才保寡人锁乾坤。
　　　　　　　　杨家在朝功劳重,世代忠良在朝廷。
　　　　　　　　非是君把臣来送,功劳感动帝王心。
　　　　　　　　御林军摆驾长亭进,恭候杨家有功臣。
　　　　（杨排风坐车上）
杨排风　（唱）曾记当年平南郡,
　　　　　　　不负今日出朝门。（下车）
　　　　　　　来在长亭下车轮。
　　　　（白）（哭）万岁在上,
　　　　（唱）何劳吾主御驾临。
宋仁宗　（唱）[二流]一见排风到长亭,你是为王有功臣,内侍看酒
　　　　　　　把行送,以表孤王一片心。
杨排风　（唱）[二流]用手接过酒一樽,
　　　　　　　将酒不饮谢神灵,
　　　　　　　辞别吾主上车轮。
　　　　　　　万岁,圣上万岁呀。
　　　　（唱）为臣做了不忠臣。（坐车下）
宋仁宗　（唱）长亭去了杨排风,去了擎天柱一根。
　　　　（穆桂英坐车上）
穆桂英　（唱）当年大破天门阵,
　　　　　　　七十二阵阵阵能。

　　　　　来在长亭下车轮,
　　　　（白）宋王爷呀吾的主,
　　　　（唱）见了吾主两泪淋。
宋仁宗　（唱）一见桂英到长亭,好叫王难舍又难分,
　　　　　　　内侍看酒把行送,但愿你一路平安西方城。
穆桂英　（唱）接过吾主酒一樽,有劳吾主亲送行,
　　　　　　　拜别万岁登车轮,恕臣不能保乾坤。(下)
宋仁宗　（唱）长亭去了穆桂英,江山去了八九分。
　　　　（公主坐车上）
赵公主　（唱）适才离了帅府门,
　　　　　　　养老院辞别老娘亲。
　　　　　　　来在长亭下车轮,
　　　　（白）父王呀父王爷,
　　　　（唱）一见父王两泪淋。
宋仁宗　（唱）一见皇儿到长亭,好叫孤王痛在心,
　　　　　　　我儿告别西方郡,父女一旦两离分。
赵公主　（唱）女儿告归西方郡,不久依然转回程。
宋仁宗　（唱）皇儿说话欠聪明,此去哪能转回程,
　　　　　　　侍内看过彩缎金,略表父女一片心。
赵公主　（唱）谢过父皇彩缎金,转面来再谢包大人。
　　　　　　　父王江山全靠你,千斤担子你担承。
　　　　　　　辞别父王下长亭,
　　　　（白）父王爷,万岁王呀,
　　　　（唱）女儿倒做不孝人。(下)
宋仁宗　（唱）长亭去了小娇生,叫王难舍又难分,
　　　　　　　将身打坐长亭进,太君一到报寡人。
佘太君　（内起板唱）佘氏女哭出了帅府门,(坐车上)
　　　　（唱）颗颗珠泪往下淋。

　　　　　　杨家投宋多效顺,八个孩儿一路行。
　　　　　　沙滩赴会败一阵,死故逃亡好伤心。
　　　　　　因此上写下辞王表,告归原郡乐安宁。
　　　　　　来在长亭下车轮,
　　　　　(哭)万岁王,臣的主啊,臣的万岁王!
　　　　　(唱)有劳吾主来饯行。
宋仁宗　(唱)一见太君到长亭,寡人传旨且平身。
　　　　　　太君告归西方郡,王的江山靠何人。
佘太君　(唱)一朝天子一朝臣,一拜新人选旧人。
　　　　　　臣要告归西方郡,自有能将保乾坤。
宋仁宗　(唱)纵有能将终何用,要比太君万不能。
　　　　　　御林看过酒一盅,效一个阳光送故人。
佘太君　(唱)接过万岁酒一樽,将酒不饮谢天神。
　　　　　　为臣告归西方地,保国自有栋梁臣。
包文正　(白)酒来。
　　　　　(唱)用手看过酒一盅,我与太君来饯行。
　　　　　　你今告往西方郡,文正效你万不能。
佘太君　包大人啊!
　　　　　(唱)为臣在朝有何能,敢劳大人来饯行。
　　　　　　手扯手儿把话论,开言尊声包大人。
　　　　　　杨家投宋忠心耿,东唐西去南征北剿。
　　　　　　昼夜杀敌保乾坤。
　　　　　　杨家将士诸死尽,只救彩保一苗根。
　　　　　　黄花国兵反征,要夺吾主锦绣乾坤。
　　　　　　万岁金殿旨传定,带领儿媳把贼平。
　　　　　　得胜回朝王欢庆,五丰楼台赏公卿。
　　　　　　因此上写下辞王表,告归原郡乐安宁。
　　　　　　大人若还不肯信,

长亭内站的是一十二个寡妇们。

你看我伤心不伤心。

宋仁宗　（唱）太君,太君不必珠泪滚,御日封赠老太君。

愿太君此去平安稳,愿太君一路遇福星,

愿太君越老越健康,愿太君发白又转青,

愿太君与天来同寿,

愿太君与日明同休又同眠,

愿太君寿比南山样,

愿太君你长生不老、不老长生,

你是个老寿星。

佘太君　谢主。

（唱）走上前来忙跪定,有劳吾主封公卿。

含悲忍泪上车轮,为臣不能来问安宁。

（白）万岁,臣要去了。

宋仁宗　少送了。

佘太君　包大人少陪了。

包文正　少送了。

佘太君　罢！（坐车上,下,亮相）

第二节　湘剧的传曲选段

一、高腔剧目选曲

(一)《永垂名不朽》

永垂名不朽

《封神榜·七箭书》赵公明(净)唱

邓溯元 演唱
谭东波 记谱

1=G　【锁南枝】中速

【小连头】 2/4　(2̇ 1 2 3 5 | 2 3 2̇ 1 6 1 | 2̇ -) | 6 5 | 3. 2 1 |
　　　　　　　　　　　　　　　　　　　　　　　　　　本　一

　　　　　　　　(帮)　　　　　　　　　　(止)
2̇ 0 | 5 6̇ 1̇ | 2̇ 3 2̇ 2̇ | 7. 6 5 | 6 1 6 0 | 1 5 6̇ 1̇ |
流　喜 相　投,　　　　　　　　　　　　　本　一 流

6̇ 5 6̇ 1̇ | 3 0 | 2̇ 2̇ 3 2̇ | 3 6 5 3 | 2̇ 3 2 6 | 1̇. 2 |
喜　相 投,　名　播　三　光　尘　　不　　偶,

　　　　　　(止)
3̇ 5 3 5 3 | 2̇ - | 3̇. 6 5 | 6 5 6 | 3 1 6̇. 1 6̇ | 5 3 2 |
道　法　胸　中　有　玄　　　　　　妙。

　　　　　　(帮)　　　　　　　　　　　　　　　　　　(止)
3̇ 5 2̇ 3 | 0 5 1̇ | 6̇. 1̇ 6̇ 3 | 5 6 5 3 | 2̇ 3 1 1 | 2̇ - | 2̇. 3 5 |
无　差　　漏,　　　　　　　　　　　　　　　　　愁

```
         (帮)              (止)
| 3.2 1 | 2 0 | 6.1 6 1 | 2.3 2 3 2 | 7.6 5 | 6 0 | 3 6 5 6 5 |
  眉   皱，怀 弟  仇，              愁   眉  皱，

                                    (帮)
| 6 5 6 1 | 3 0 1 6 5 | 6 3 5 6 0 | 0 1 6 | 5.3 5 6 |
  怀 弟 仇。 功 成  凯 歌  奏，      永 垂  名   不

| 2 3 2.3 2 | 7.6 5 | 6 - | 3 6 5 3 | 2 1 2 | 3 5 3 2 |
  朽，              永     垂       名    不

                                (止)
| 0 5 1 | 6.1 6 3 | 5.6 5 3 | 2 3 1 6 1 | 2 - ‖
  朽。
```

(二)《思兄长泪下成河》

思兄长泪下成河

《职田庄·会友》薛仁贵(生)唱

罗金城 演唱
王前禧 记谱
谭东波 校谱

```
1 = ♭E
         【驻马听】慢速                 (帮)
【大溜子】2/4  5 6 5 | 6.5 3 5 3 | 0 5 6 | 2 3 2 1 | 0 2 1 6 |
          披 金 甲， 出                   长

                           (止)    ∨
| 5 3 6 | 0 5 3 2 | 5 5 5 | 3 2 2 | 3 3 5 | 1 1 6 5 3 5 |
          安。              跨 雕

                         (帮)
| 3.5 2 1 | 6.5 1 2 | 0 5 3 2 | 3.2 1 0 | 0 2 1 1 | 6 5 3 5 |
  鞍，   度  关    山。
```

```
            (止)                              (帮)
6 - | 3.1 5 6  0 1 6  5 -  | 5.6 1 | 6.1 6 5  3.2 1 2 |
       为  国 家  兼 程 把 路 赶，

         (止)                              (帮)
3 - | 5 3 6 5  3 5 3 2 5 1  2.5 3  | 2 3 1 6 5 | 1 1 1 |
       访 故 友  职 田 庄 上 暂   盘     桓。

                (止)
6 5 3 5 | 6 - | 0 1 2  1 6 5 6 5  0 5 3 2  5 3 5 2 6 1 |
                 职 田 庄  上   有 位 老 元 戎，

0 2 1 2 | 3.5 1  3 2 3  5 3 | 0 1 6 5 | 6 5 5 3 |
他 复 姓 尉  迟 单 名 恭，        今 日 小 溪

1 1 2 5 3 | 0 1 6 5  6 5 5 3 | 0 1 6 5 | 5 5 1 2  5 3 |
来 垂 钓，   烟 波 处 处    只 在 此 溪  中。

3.5 1 2 | 3 5 3  3.5 | 3.3 6 5 | 0 3 5 1 1 | 2.5 3 |
叫 渔 翁，请 他 来 把 姓 名 通，  请 他 来 把 姓

(帮)                          (止)
2 3 1 6 5 | 1 1 1  6 5 6 5 | 6 - | 5.1 6  0 1 6 | 5 - |
名   通。        渔  翁  休 得 相

        (帮)                    (止)
5.6 1 | 6.1 6 5  3.2 1 2 | 3 - | 6 5 5 6 5 | 2 5 3 5 1 1 |
瞒   隐，                  俺 本 是  跨 海 征 东 的

2.5 3 | 2 3 1 6 5 | 1 1 1  6 5 3 5 | 6 - | 0 1 2  1 2 1 |
薛  平    辽。              特 地 前 来

3 2 3  5 2 3 | 3 5 2  3 3 | 1 3 6 5 | 0 3 5 6 1 1 |
访 故 交， 问 渔 翁 你 晓 不 晓， 问 渔 翁 你
```

第五章 湘剧的传承剧目与
传曲选段

(帮)　　　　　　　(止)　　(帮)
| 2.5 3 | 2 3 16 5 | 1 1 1 6 5 3 5 | 6 - | 5 3 5 | 1 2 1 5 |
晓　不　　晓！　　　　　　　　有　话　难

| 6 - | 6 5 6 2.3 1 0 | 0 2 1 6 5 3 6 0 | 0 5 3 2 | 5 5 5 |
言，有话难　　　　　　　　　　　　　　言。

　　　　(止)
| 3 2 2 | 3 1 2 | 1 6 5 6 5 | 1 1 2 5 2 3 | 0 1 6 5 |
　　　　自从兄　长离朝　阁，　　小弟

| 3 2 5 2 6 1 | 0 5 3 2 | 5 3 5 2 6 1 | 0 1 2 3 | 1 2 3 0 |
入网罗，　每日里只听得　　檐前铁马

| 6 6 5 5 2 3 | 0 5 1 6 5 | 3 5 1 | 3 2 3 5 2 6 1 |
叮当响，　度　日　如　年可奈何？

| 0 3 5 3 3 | 1 2 5 2 3 | 0 3 5 | 1 2 1 6 5 3 5 | 3 0 5 2 1 |
恨奸贼把牙根咬断，思兄　长

　　　(帮)　　　　　　　　　　　　　　　(止)
| 6.5 6 1 2 | 0 5 3 2 | 3.2 1 | 0 2 1 7 | 6 5 3 5 | 6 - | 6 - ‖
泪下成河。

二、昆腔剧目选曲

(一)《活捉三郎》选段

活捉三郎

曲 一

$1=E$ $\frac{4}{4}$ 凡字调

阴森森地
(6 6 4 ⁵3 - 6 3 3 - X - 6 3 1 3 ♭7 6 - ♭3 3 4 4 5 5 6 #6
　　　　匡

【梁州新郎】赠三眼板

马嵬埋玉，珠楼堕粉，玉镜鸾空月影。莫愁敛恨，枉称南国佳人。便做了医经獭髓，弦觅鸾胶，怎济得鄂被炉烟冷？可怜那章台人去也，一片沉凝，铜

第五章 湘剧的传承剧目与传曲选段

渔灯儿

曲 二

1=C 4/4 赠眼三板

尺字调 "哦，有了"

```
2. 1 3 5 | 6. 5 3 5 6 | 5 6 5 1̇ 6 5 | 3 5 5 3 2 3 | 3 - 2 1 2 |
  奔？ 莫   不  是        仙         从

5 3 2 1 - | 6̣. 1 6̣ - | 6̣ - 2 1 3 5 | 6̣ 1̇ 5 3 2 3 2 1 | 2 3 2 1. 6̣ |
 少   室，    访           孝   廉       封

5 - 6 - | 6̣. 1 2 - | 3. 2 1 1 1 6̣ | 5̣ 6̣ ‖
陟      飞  尘？
```

锦渔儿

曲 三

1 = C $\frac{4}{4}$

尺字调 赠眼三板

```
"请道其祥"  0 5 3. 3 2 3 | 2 3 2̇. 3 1̇ - | 6 1̇ 6 - |
         (旦) 我是那 怀 扼 臂    薛  昭

6. 5 3 2 | 2 3 - 5 | 3 6 5 3 2 - | 2 1̇ 2̇. 1̇ 2̇. 1̇ |
  临        赠，     我  是 那    去

3 6 5 6 - | 6 - 6 2̇ 1̇ | 6 - 1̇ 6 5 | 3 5 - 6 5 | 3 5 6 5 3 - |
辽 阳      丁 令        还            灵。

3 6 5 3 2 | 3 5 3 6 1̇ | 6 5 2 1 | 6̣ 1̇. 2̇ 1̇ 6 |
阿呀三郎呀  我未能够     鹦  鹉     重

6 - 5. 6 | 3. 2 3 5 | 6. 5 3 5 | 5 6 5. 1̇ 6 5 | 2 3. 2 2 3 |
逢    玉    痕 暂     临 风 携    将

5 - 6 5 | 6̣. 1 2 3 2 | 2 2 1 6̣. 1 | 2 3 2 1. 6̣ | 5̣ 6̣ ‖
金    碗  出          风            尘。
```

(二)《八珍汤》选段

八 珍 汤

(桂阳湘剧昆腔)

开 幕 曲

唐秋明 作曲

【盼团聚】一

管子主奏

第 一 场

(曲一)

常夫人唱"我夫嘴馋"

我夫嘴馋 把那山珍海味具尝，闻听 八珍汤， 昼夜心神不安，命奴家四处把那制汤之人 细细寻访，四处把那制汤之人 细细寻访。

（曲二）

孙淑琳唱"八珍汤算不得佳肴美味"

3 5 6 5 | 6·5 3 5 6 5 | 5 3 5 i 6 5 ⁵⌐6 | 0 1 6 1 |
八 珍 汤 算 不 得 佳 肴 美 味, 在 平 阳

6 2·1 | 6 1 0 5 | 5 3 2 1 | 2·3 1 ‖
疗 饥 肠 也 曾 制 炊。

（曲三）

孙淑琳唱"夫人催得紧"

5 2 3 | 0 5 2 | 3 2 1 | 6 1 2 3 | 1 2 1 | 0 2 5 | 1 2 3 2 |
夫 人 催 得 紧, 手 足 忙 不 停, 捧 汤 忙 跪

3 2 1 | 2 1 2 1 | 0 5 3 2 | 1 2 1 | 1·6 5 6 | 1 2 1 |
定, 愿 夫 人 品 尝 可 否 称 心, 愿

2 1 2 1 | 0 5 3 2 | 1 2 1 | 1·6 5 6 | 1 - ‖
夫 人 品 尝 可 否 称 心。

第 二 场

【盼团聚】（二）

5 4 5 6 2 i 7 | 6 - - - | 5 4 5 6 2 i 6 | 5 - 6 5 6 i |

5 - 6 5 4 5 | 4 - 4 5 ♯4 5 | 6 2 i 7 | 6 - 2 ♯1 | 2 - 3 3 5 |

2·3 5·6 5 3 | 2 5 3 2 1 6 | 2 5 3 2 1 6 | 2 - - - ‖

第五章 湘剧的传承剧目与传曲选段

（曲四）

孙淑琳唱"天降鹅毛雪"

$\overset{\frown}{1\ \overset{7}{7}\ 6}-3\ \overset{\frown}{3\ 3\ 5\ 1\ 2\ \overset{5}{7}\ 3}-1\ \overset{\frown}{1\ 6\ 2\ 2}-\overset{\frown}{3\ 5\ 1\ 6\ 2\ 2}-0\ 3\ 5\ 6\ |$

天　降　鹅毛雪，　　扫了一层，　又落一层。　　哎

$\overset{\frown}{\dot{1}\ .\ 7\ 6}-|\ \overset{\frown}{0\ 1\ 6\ 5\ 6\ 5}\ \overset{\frown}{6\ 5\ 6}\ |\ 0\ 6\ 5\ \overset{\frown}{3\ 2\ 3}\ |\ 2\ \overset{\frown}{5\ 3}\ 2\ 5\ 3\ |$

呀，　　可　叹　我　　千里　　寻夫　觅子，

$0\ 5\ 5\ \overset{\frown}{1\ 2\ 3}\ |\ 0\ 1\ \overset{\frown}{6\ 5}\ \overset{\frown}{3\ .\ 5}\ 1\ \overset{\frown}{7}\ \overset{\overset{7}{7}}{6}---|\ 0\ 1\ 2\ 5\ 1$

离乡　背井，偏逢我贫病交　　加，　沧落街头，

$2\ \overset{\frown}{5\ 3\ 2\ 5\ 2\ 3}\ |\ 0\ 1\ \overset{\frown}{6\ 5}\ 5\ 3\ 2\ |\ 5\ 5\ \overset{\frown}{1\ 2\ 3}\ |\ 3\ 5\ 1\ \overset{\frown}{1\ 2\ 3}\ |$

无　处　栖身，逼得我　几番欲死到黄泉，

$0\ \overset{\frown}{2\ 7\ 6\ 5\ 3\ 5}\ |\ 7\ 6\ 5\ 3-|\ \overset{\frown}{5\ 6\ 1}\ \overset{\frown}{1\ 2\ 5\ 3}\ .\ |\ \overset{\frown}{3\ 2\ 5}\ \overset{\frown}{3\ 2\ 5}\ |$

怎　奈　我　　盼　团　聚，老母一息

$\overset{\frown}{5\ 6\ 1}\ \overset{\frown}{1\ 2\ 5\ 3}\ .\ |\ 5\ 3-5\ |\ \dot{2}\ 7-6\ |\ \overset{\frown}{5\ 0\ 6\ 7\ 6\ 7\ 7}\ |\ 6---|$

尚　存。　无　奈　何

$2\ \overset{\frown}{1\ 2\ 3\ 2\ 3}\ |\ 5\ \overset{\frown}{1\ 2\ 5\ 2\ 3}\ |\ \overset{\frown}{5\ 6\ 3\ 2\ 1\ 2}\ |\ 0\ 1\ 5\ .\ \overset{\frown}{6\ 2\ 3}\ .\ |$

手持草标，自卖自身。进了豪门，却不想

$5\ 5\ 6\ \overset{\overset{2}{7}}{3}-|\ 2\ .\ 3\ 5\ .\ 6\ 1\ .\ 2\ 1\ 2\ |$

遇上　这　　吃　斋　念　佛的

$5\ 5\ 1\ 2\ \overset{5}{7}\ 3-2\ 3\ 5\ 5\ \overset{\frown}{5\ 6\ 1\ 2\ 1}\ 3\ \overset{\frown}{2\ 5\ 6\ 1\ 2\ 1}\ \overset{\overset{3}{7}}{2}-(\ 0\ 1\ 6\ 1$

大善人。为　羹汤受责罚怎敢违　命，

$2\ 2\ \overset{\frown}{0\ 3\ 2\ 1}\ |\ 2\ 2\ \overset{\frown}{0\ 1\ 6\ 1}\ |\ 2\ .\ \overset{\frown}{1\ 6\ 1}\ \overset{\overset{3}{7}}{2}-)\ 5\ 6\ \overset{\frown}{1\ 2\ 3}$

饥难忍

（曲五）

常夫人唱"自作自受休怨恨"

自作自受休怨恨，森罗殿上你自来寻，看家法，要你学谨慎。(春唱)烧香诵经，你莫要误时辰。

第三、四场幕间曲

【千里香】

（曲六）

常夫人唱"我夫妻如鱼水朝暮恋"

我夫妻如鱼水朝暮恋，你莫要无事生非惹祸端，睁开双目你看一看，人世间

第五章 湘剧的传承剧目与传曲选段

$\underline{0\ 1\ 1\ 2}\ |\ \underline{3\ 3\ 5}\ |\ \underline{1\ 2}\ |\ \underline{1\ 2\ 1}\ |\ \underline{3\cdot 5}\ \underline{3\ 2}\ |\ \underline{1\ 2\ 3}\ |\ \underline{0\ X\ X\ X}\ |$
恶 当 先 讲 忠 恕 不 值 钱，仁义良善傻瓜蛋，杀人

$\underline{X\ X}\ |\ \underline{3\ 2\ 5}\ (\underline{3\ 2\ 3\ 5})\ |\ \underline{5\ 2\ 3}\ (\underline{3\ 2\ 3\ 3})\ |\ \underline{2\ 2\ 3}\ \underline{5\ 2\ 3}\ |$
放火手黑 心 狠 做 高 官。

$\underline{0\ 1}\ \underline{6\ 1}\ |\ \underline{5\cdot 6}\ |\ \underline{1\ 0}\ |\ \underline{2\cdot 1}\ |\ \underline{2\ 3\ 1}\ |\ \underline{0\ 1\ 1\ 2}\ |\ \underline{1\ 2}\ |$
认 一 个 穷 婆 子 碍 手 碍 眼，同 僚 闻 听

$\underline{5\ 2\ 2\ 5}\ |\ 3\ \underline{3\ 5}\ |\ \underline{1\ 2}\ |\ \underline{3\ 0\ 2}\ |\ \underline{5\cdot 3}\ |\ \underline{2\ 3\ 1\ 2}\ |$
成 笑 谈，当 断 不 断 后 悔 晚，为 妻 室 你 就 应

$\underline{3\ 0}\ |\ \underline{6\ 5\ 5\ 3}\ |\ \underline{2\ 1\ 3}\ \|$
该 斩 断 孽 缘。

三、弹腔剧目选曲

（一）《恼恨潘洪叛国臣》

恼恨潘洪叛国臣

《雁门关》赵匡义（生）唱

刘云生 演唱
何开明 记谱

1 = F
【散板】
卄（5 5 5 5 3 3 3 6 6 3 3 3 6 6 5 5）1 2 2 3 2 2
　　　　　　　　　　　　　　　　　　听罢

6 1 1 3 2 1 2 1 -（1 6 5 6）3 1 2 2 1 3 0 2 1 5 3 2 1
言 来 心 战 惊，　　　恼 恨 潘 洪 叛 国

6 1 2 0（5 6 1 2）5 2 7 6 7 6 5 0 3 1 5 6 1 -
臣。　　 皇本 当 准 了 六 郎（哎）状，

(二)《汉朝中论英雄》

汉朝中论英雄

《连环记·盘貂》貂蝉(旦)唱

陈丙生　传腔
谭玉梅　演唱
刘亚伟　记谱
谭东波　校谱

$1=^bD$

【南路起板】(5 2 弦)

第五章 湘剧的传承剧目与传曲选段

$2\underline{12}\underline{3}\ \underline{4}\underline{2}\underline{7}\underline{\dot{6}}\ \underline{4}\underline{3}\underline{2}\ |\ \underline{1}\underline{1}2)\ 5\ \underline{35}\ |\ \underline{53}\ \overset{5}{\underline{3}}\ \overset{23}{\underline{2}}\underline{1}\underline{6}\ |$
　　　　　　　　　　　　尊 一　 声

$\underline{53}\ \underline{3\dot{2}}\ \underline{\dot{2}\dot{3}}\underline{576}\ |\ 5\ (\underline{\dot{1}}\underline{31}\underline{235})\ |\ \underline{35}\underline{\dot{2}7}\underline{\dot{2}7}5\ |$
二 君　侯　　　　　　　　　　　　　细 听

$\underline{672}\underline{635}\underline{27}\ |\ \underline{65}\ \overset{\dot{2}}{\underline{7}}\underline{65}\ (\underline{365}\ |\ \underline{6}\underline{16}\underline{\dot{1}}\underline{23}\underline{\dot{1}}\underline{276}\ |$
奴　言。

$\underline{5}\underline{\dot{1}}\underline{31}\underline{23}\underline{5}\underline{\dot{1}}\ |\ \underline{356}\underline{\dot{1}}\underline{65}\underline{\dot{1}}\underline{635}\ |\ \underline{2.3}\underline{576}\underline{432}\ |$

$\underline{11}2)\ 5\ \underline{6\dot{3}}\ |\ \underline{\dot{3}\dot{2}}\underline{61}\underline{6}\ |\ 5\ \underline{6\dot{3}}\underline{\dot{2}}\underline{376}\ |\ 5\ (\underline{631}\underline{235})\ |$
　　　大 千　岁　　　他 本 是

$\overset{5}{\underline{\nu}}2\ \underline{323}\ 5\ |\ \underline{67\dot{2}}\underline{653}\ |\ \underline{\dot{2}\dot{1}}\underline{\dot{2}3}\underline{\dot{1}}\ (\underline{16}\ 5\ |$
仁 义　过　　　　　　　　谦，

【慢二流】中速

$\underline{321})\ 5\ \underline{356}\ |\ \underline{\dot{2}\dot{3}\dot{2}}\underline{726}\underline{765}\ |\ (\underline{356})\ \underline{\dot{1}}\underline{3}\ |$
白 龙　马　　　　　　　　　　 双

$\underline{57}\underline{676}\underline{5}\ |\ \underline{356}\underline{7\dot{2}}\underline{67}\ |\ \underline{66}\underline{36}\underline{43}\ |$
股 剑　亚 赛　　　　　　　 天

$\underline{37}\underline{235}\ (\underline{\dot{1}}\underline{31}\ |\ \underline{235})\ \underline{53}\ \underline{\dot{3}\dot{2}}\ |\ \underline{656}\underline{765}\ (\underline{631}\ |$
神。　　　　　　　　　　　　　 二 君 侯

$\underline{235})\ \overset{5}{\underline{\nu}}\underline{23}\ |\ \underline{5\dot{2}7}\underline{61}\underline{65}\ |\ \underline{353}\underline{235}\ |\ (\underline{6\dot{1}})\underline{615}\underline{3}\ |$
　　　读 春 秋　谁 人　不

$\underline{\dot{2}\dot{1}}\underline{\dot{2}3}\underline{\dot{1}}\ (\underline{165}\ |\ \underline{321})\ \underline{355}\ 0\ |\ \underline{\dot{2}7}\underline{\dot{2}6}\underline{765}\ |$
晓，　　　　　　　全 凭 着

第五章 湘剧的传承剧目与
传曲选段

（3 5 6）| $\dot{1} \cdot \dot{2}$ 6 5 | 3 $\dot{2}$ $\dot{3}$ 2 7 6 | 3 5 6 7 $\dot{2}$ 6 7 |
偃　　月　刀　　　出　　　　鞘

6 6 3 6 4 3 | 3 7 2 3 5（6 3 1 | 2 3 5）5 6 |
半　　边。　　　　　　　　　三将

$\dot{2}$ 7 $\dot{2}$ 6 7 6 5 |（3 5 6）3 5 3 2 | $\dot{1}$ 6 5 6 7 5 | 5 3 2 3 5 |
军　　　　倒　有　这　威　风

6 7 $\dot{2}$ 6 5 3 | $\dot{2}$ 1 $\dot{2}$ 3 1（1 6 4 | 3 2 1）5 3 2 |
八　面，　　　　　　　乌油

$\dot{2}$ 7 $\dot{2}$ 6 7 6 5 |（3 5 6）$\dot{1}$ $\dot{2}$ 6 5 | 3 $\dot{2}$ $\overset{2}{\dot{3}}$ 7 6 | 3 5 6 7 $\dot{2}$ 7 6 |
盔　　　　乌　油甲　谁　不

6 6 3 6 4 3 | 3 7 2 3 5（$\dot{1}$ 3 1 | 2 3 5）5 6 |
知　情。　　　　　　　　　虎牢

$\dot{2}$ 3 $\dot{2}$ 7 $\dot{2}$ 6（7 6 5 | 3 5 6）$\dot{1}$ $\dot{2}$ 6 5 | 2 3 2 5 - |
关　　　　与　奴　夫

$\dot{1}$ 6 5 6 $\dot{1}$ 5 | 5 3 5 6 $\dot{1}$ 5 3 | 6 $\dot{1}$ $\dot{2}$ 3 1（1 6 4 | 3 2 1）5 6 |
打　下　一　仗，　　　　　　鞭打

$\dot{2}$ 3 $\dot{2}$ 7 $\dot{2}$ 6 7 6 5 |（3 5 6）$\dot{1}$ 3 | 3 $\dot{2}$ 3 $\dot{2}$ 7 $\dot{2}$ 7 6 |
那　　　　　　吕　奉先

5 · 6 7 $\dot{2}$ 6 7 | 6 6 3 6 4 3 | 3 7 2 3 5（6 3 1 | $\frac{2}{4}$ 2 3 5）|
紫　　金　　冠。

【快二流】中速稍快

$\frac{1}{4}$ $\dot{3}$ 5 6 | 0 6 $\dot{2}$ | $\dot{1}$ 6 0 5 | $\dot{1}$ 6 5 | 3 2 3 | 3 5 | 6 7 6 |
汉　朝　中　论英雄有谁人　能比，

四、低牌子剧目选曲

（一）《普天同庆》选曲

一 枝 花

（众天官唱）

第五章 湘剧的传承剧目与传曲选段

5 1 1̇ 6̇ 2 6̇·1̇ 6̇ 5 3 2 5 6 7 6 - - - ‖

众臣俺　存　忠　秋。【大击头】

（二）《十三福》选曲

醉 花 荫

（天 官 唱）

(小青) 凡字调（笛子）正宫调

【大击头】卄 6 2 1 2 5 4 3 - - - 　5 3 5 2 3 1 2 3 1 2 3 - - -

　　　　　　　雨 顺　风 调【小鎈子锣】万 民　　　　好,【鎈子锣】

6 1 5 6 2 3 5 1 - 2 2 1 3 - 1 5 6 2 3 5 1 - - - 1 6 5

庆 丰　年 人 人　欢　闹,【鎈子锣】　　　似 这

3 1 6 6 1 5 6 5 3 5 5 - - - 3 5 2 1 3 - 3 5 2 1 3

等 民 安 泰 乐　陶 陶。【鎈子锣】在 华 胥 见 了 些

6 2 1 2 5 4 3 - - - 3·5 2 1 3 - 1 1 6 1 5 - - - 1 6 5

人 寿　年 丰,【鎈子锣】真　个　是 清 平 调。【鎈子锣】是 这

3 1 3 5 1 3 5 6 1 5 4 3 - - - 2 3 1 2 3 - 2 3 1 2 5 4

贪 官 不 贪 吏 不　扰,【鎈子锣】敢　俺　撑　御

3 - 1 6 5 3 - 6 1 5 6 2 - 3 5 1 - - - ‖

旨 赐 福 禄　　早。

第六章 湘剧传承社团与传承人

第一节 湘剧的传承班社

一、班社性质

班社组织是地方演剧的实体。在长沙戏界的班社组织主要有戏班、科班和票友社,其中戏班和科班为职业性组织,按经营性质可分为艺人独资或集资起班和商绅出资起班两种;而票友社则为业余性质的演唱团体,是由各个不断变动的社会群体组成的联盟。戏班和科班在清中叶经历了较大发展,造就了大量的名角和艺人;至清末,在地方绅士的影响下,这些戏班经历重组和扩张,出现了统合趋势,这主要体现在叶德辉组建的"同春班"。此一时期,票友社相继建立,票友们参与演出、创作新戏、校订剧本,在城市戏曲的图景中不断凸显。

据艺人口述材料,湘剧最早的科班,是清乾隆时开办的专习昆腔的九麟科班,其详细情况不得而知。早期高腔班全系以师传徒,无科班教学。科班教学的兴起始于弹腔形成之后。据现有资料,清道光年间兴办的五云科班,是早期以弹腔教学为主的科班。同治、光绪年间,办科班最盛。当时以长沙为中心,遍及长沙府所辖12县以及与湖南省毗邻的江西东

第六章 湘剧传承社团与传承人

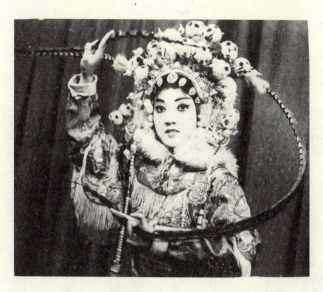

湘剧《佘赛花》剧照（衡阳湘剧艺术有限责任公司供稿）

部,到处科班林立,为湘剧的兴盛创造了有利条件。自进入民国之后,时局动乱,办科班之风渐衰;后受上海髦儿班影响,中华民国十年(1921)在长沙开办了第一个女子科班——福禄坤班之后,又兴开办女科班之风。民国二十六年(1937),抗日战争开始后,戏班流离转徙,科班教学中辍,代之而起的是私人带徒、随班学艺等方式。

湘剧科班大致分为四种类型:一是名老艺人退出舞台之后,为传授一生技艺,也为晚年谋求生计而设的科班;二是大戏班为后备人才附设的科班;三是豪门显宦为供家庭喜庆宴会娱乐而雇人经办的科班;四是商人为牟利而办的科班。

湘剧新设科班必须向老郎庙申请立班牌,否则只能承顶已上会的老科班牌名。因此一经立牌便具有延续性,特别是著名科班,往往起班人已数易其主,连续办10余科,时间长达数十年,而科班名称始终沿袭不变,如五云科班就是从清道光年间到光绪末年的老科班。也有一些是科班、戏班合一的班社。

科班组织类似私立学校,主办人称本家,主持经费筹措、设备、招生等重大事宜,犹如校长。本家如系艺人,虽不教学,学徒亦称为师博。科班

内一切教学、生活管理,统由本家雇请的掌堂(或称公堂)先生负责,其下另聘分行教师3~4人;大师兄(类似助教,一般由上一科班出师学徒担任)一至数人;还有事务、理发、炊事等专职人员。组织分工都较明确。

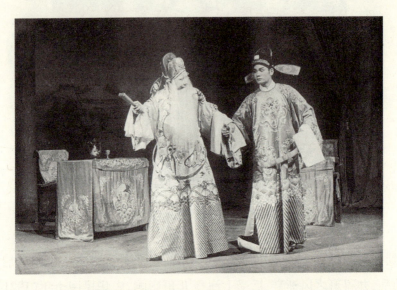

湘剧《胭脂》剧照(衡阳湘剧艺术有限责任公司供稿)

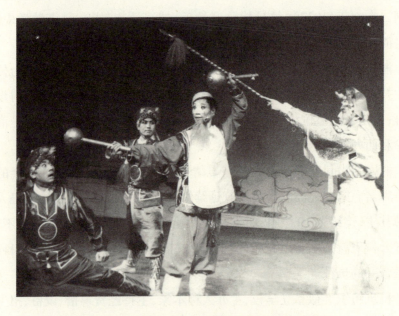

湘剧《追鱼记》剧照(衡阳湘剧艺术有限责任公司供稿)

科班每科招收学徒30~50名，学徒入科年龄在10岁至14岁之间，学艺期限一般为3年，个别科班有长达5年者。学徒在科期间生活概由科班负责，学艺期满，须帮师1年。帮师期间，可得微薄工资。帮师期满，学徒算正式出科，可以自由搭班唱戏。科班班规极严，教师多施用体罚，甚至一人有过失，全班受责，谓之打公堂板子，学徒及其家长均不得有异议。故学徒入科前，须由家长写具投师字，言明家长、学徒必须履行之条款，如未履行，科班不退投师字，学徒即不能搭班唱戏。学徒均按科班排行统一取艺名，一般在名字中嵌科班名中一字，如五云科班学徒，均以云字作姓名之第三字，一望而知某人出科于某科班。学徒入科后，首先有3个月基本功训练期，稍后才分行边训练边学戏。一般在入科半年之后，每人都可学会几出戏，科班即以小戏班（或称娃娃班）的组织形式，到农村低价演出。此后即长期边学边演，学徒既有实践机会，科班亦可有经济收入。

科班教学的剧目称科教戏，又称开荒戏。科班对学徒的开荒戏非常重视，在选择剧目上，既要体现表演上的唱、做、念、打功夫，又要照顾行当和学徒的具体条件，使教学收到举一反三的效果。湘剧传统剧目中如生行的《雪夜访普》《秦琼表功》，小生的《拦江》《黄鹤楼》，花脸的《打龙棚》《父子会》，旦角的《穆桂英打围》《落花园》等。高腔戏，每个行当只教一两出，如《赐马挑袍》《打猎回书》《抢伞拜月》《龙门阵》《访东京》等，大量的高腔戏须在搭班后才参师学习。至于低、昆腔，科班只教唱几堂公堂牌子（集体齐唱的套曲），或排一两个低牌子多的小戏，如《采石矶》《水漫金山》等，作为基本训练之一。

二、专职科班

(一) 九麟科班

九麟科班，相传是清乾隆末年(1795)起于长沙的专唱昆腔的科班。"办科情况不详。仅知在清同治、光绪年间，尚有在舞台上演出的九麟科

班出身的艺人王碧麟、叶金麟、朱德麟、唐桂麟、熊庆麟等人。"①其中小生熊庆麟在光绪十一年(1885)仍在大普庆班唱戏,他唱昆腔剧目以长沙官话为舞台语言,湘剧名小生周文湘所擅昆腔《紫阁》《闻铃》等剧,均出自熊庆麟传授。

(二) 五云科班

据张园园的《〈坦园日记〉中的戏曲史料研究》②所述,五云科班由杨巩出资创办于长沙化龙池康庄,时间约为道光至咸丰(1841—1850)年间。该班又称"新五云"。凡入班学习者,其吃、住、服装等均由科班承担,学制五年。该班班规严苛,教学严谨,培养出了多名湘剧名角。该班于光绪二十七年停办。到清末民初之际,五云科班培养出的著名演员

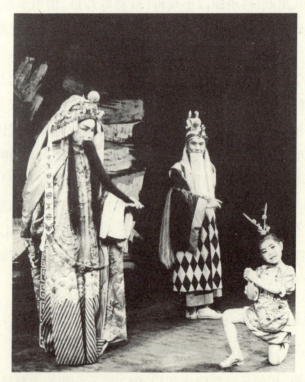

湘剧《文王吐子》剧照(衡阳湘剧艺术有限责任公司供稿)

① 范正明. 湘剧昆腔浅探[J]. 艺海,2011(02).
② 张园园.《坦园日记》中的戏曲史料研究[D]. 山西师范大学,2013.

有:"老生行李桂云、柳佩云(介吾)、言桂云、师青云、陈励云(汉章)、庄赛云、罗世云、欧汉云、周正云(圣溪),小生行李芝云、张红云、聂梅云、吴南云、谢晋云、李宝云、周卜云,净行张谷云、徐初云、罗德云、罗世云、方庆云、龚湘云、姚秋云,旦行高飞云、毛巧云、许升云、吴绍云、吴巧云、王爱云,老旦励达云,丑行何稚云、田太云、张秀云,场面师葆云、唐秋云、邹连云、张树云,教师李顺云(生)、冷兴云(生)、章太云(净)、贺瑞云(净)等。"①

（三）普庆科班

长沙普庆昆班(大普庆)主办的科班,起班年月不详。仅知清同治九年(1870)湖南巡抚刘昆看普庆班演出时,班中名角夏庆诚、张庆友、胡庆云等,都是普庆科班出身。其起科时间,当在同治之前。同治之后,昆腔观众日少。普庆科班亦兼授高腔及弹腔。湘剧著名老生罗万善,曾任普庆科班高腔教师,名丑姚春芳亦曾在普庆科班教学,科班约在清光绪二十年(1894)前后停办。清末活跃于湘剧舞台上的尚有该科班出身的花脸夏庆菊、秦庆廷,花旦李庆兰,老生吴庆茂等,都是昆、高、弹均能的名角。

（四）泰益科班

由长沙城内老泰益班主办,故名。科班起于何时、前后办有几科均不明,但泰益戏班是清同治以前的老班,根据民国初年还有一批50余岁的泰益子弟推算,科班最迟应起于同治初年,教学以弹腔为主。光绪二十年(1894)后,泰益戏班合于春台班,科班由湘剧名教师姜星福主持,约于光绪二十四年(1898)停办。曾以唱"醉戏"闻名的老生王益禄,即为泰益最后一科学徒。清末民初闻名于湘剧界的演员还有彭益福(生)、周益德(生)、王益申(生)、易益春(小生)、黄益政(生)、王益庆(净)、刘益秀(旦)及梁益广、宋益民、蔡益顺等人。

① 张园园.《坦园日记》中的戏曲史料研究[D].山西师范大学,2013.

湘剧《三岔口》剧照（衡阳湘剧艺术有限责任公司供稿）

（五）福临科班

福临科班于光绪十一年(1885)左右起于长沙,光绪二十四年(1898)前后停办,学徒均以"临"字命名。班师姚春芳系湘剧名丑,曾在普庆科班教学多年,故又擅昆曲。其门下子弟习丑行者,表演工夫都糅合有昆曲功底,向为观众所称道。清末民初,湘剧舞台上素称"小旦三姣"之一的漆凤临(即漆全姣)和花脸谭卓临,大靠吴藻临,唱工钟瑞临,小生粟春临,丑角胡普临、彭长临,老旦郑德临等,都是极负盛名的演员。其他如倪采临、黄初临、王祥临等都出自福临科班姚春芳门下。根据上述艺人的年龄大小不等的情况推算,福临科班至少办有两科。

（六）三元科班

三元科班于清光绪二十六年(1900)起于湘潭,由湘剧小生、原泰益科班名教师姜星福主办,并自兼教师。前后共办三科。前两科办于湘潭,第三科于清宣统三年(1911)起科后,迁至长沙,班址在尚德街位列三台。民国元年(1912),姜星福病逝,科班解体。三元科班在姜星福主办的12年当中,前后培训学徒百余人。从清末到民国,不少湘剧名角都出自这个

科班。如著名旦角龚元绂,花旦刘元秀,靠把欧元霞、周元华、袁元胜,花脸罗元德、谭元豹,以及主办福禄、九如、义华三个坤角科班、戏班著名教师黄元和、黄元才、范元义,还有第3科出身、已80余岁的名鼓师李元奇,仍能继承其班师姜星福循循善诱的师风,指导后辈。

湘剧《宋江杀惜》剧照(衡阳湘剧艺术有限责任公司供稿)

(七)桂隆科班·庆陞科班

桂隆科班于清光绪后期(1905年前后)起科,前后共办2科,共有学徒76人,前一科为湘潭人高五、高八兄弟起科。高氏兄弟以卖油货为业,极爱湘剧,稍有积蓄后兄弟共同起班,聘周太德为掌堂先生,科班设于湘潭。第二科据传为彭陞接办,科址迁至株洲渌口,并改名为"庆陞科班"。但两科学徒均以"陞"字作第二字取名,后由于嫌"陞"字太繁,大多改为"申"字(亦有写作"升"字者)。民国初年,两科学徒遍布于湘潭、株洲、长沙等地的湘剧班社,不少人成为各地名角,如彭申贤(靠把徐绍清之师)、黄申初(靠山)、廖申翥(净)、宾申东(净)、王中和(丑)以及张申桂(小生)等人。

(八) 湘剧戏班

湘剧戏班历来发达,据现有资料,清代以前虽少有文字记载,但清康熙以后的戏班演出遗迹到处可寻。早期戏班多为高腔班子,清中叶以后,由于弹腔异军突起,科班教学普遍盛行,成批的艺术人才迅速成长,促进了戏班加速发展。据杨恩寿《坦园日记》同治三年(1864)正月在长沙的看戏记载,有仁和、大庆、泰益、太和四个戏班同时演出,均为高、昆兼唱的戏班。这种戏班兴旺发达的气势,一直保持到光绪晚期才稍有减弱。民国初年由于南北军阀混战,社会经济萧条,戏班发展处于停滞状态。民国十年,长沙首创福禄坤班,各地起而仿效,一时成为风气。民国二十年前后,连续出现了男女合演的戏班,沿袭至今。民国二十六年抗日战争开始,班社都受到战争的严重摧残,许多艺人在逃亡中死去,不少戏班亦随之解体。抗战胜利后,在国民党统治下戏班并未获得生机。直到1949年后,戏班通过整顿改革和扶植,陆续改建为剧团。

湘剧戏班的创建,大体可分两种性质:一是艺人个人出资或多人集资起班的,称"内行起班";二是豪绅富户,甚至把头出资起班的,称"外行起班"。前者大多从维持生计出发,后者多为营利。有行箱的起班人称"本家"。戏班人数一般为40人上下,但城内戏班和乡班人数不等。戏班除本家外,一般设有管事1人,专门对外接洽演出业务管账1人;排笔1人,专门排定演出剧目和演员名单,并兼管后台人员考勤工作,也可由演员兼任;服装行箱5人,分管大衣箱、二衣箱、盔头箱、把子箱、外杂箱,谓之"武场面";胡琴、月琴1人,谓之"文场面",共称"六场面"。演员则按各剧种分行习惯用人,每个行当都有当家演员和替角演员,人员多少,则视戏班规模大小而定,至少亦有演员20余人。此外,还有杂工、伙夫等。

戏班演职员受雇和解雇,名曰过班。过班是戏班进行人事调整的大事,以半年为期。每年农历六月二十四日和十二月二十四日为过班日。在过班日,受雇和解雇双方都要到场,一经确定,本家不得对演职员中途解雇,演职员亦不得中途离班,否则,双方都有权在老郎庙申诉,对失约一方予以制裁。

湘剧《双下山》剧照(衡阳湘剧艺术有限责任公司供稿)

(九) 福秀班

福秀班于清康熙三年(1664)起班,相传是长沙城内以唱高腔为主的戏班。据民国二十年(1931)十二月二十日长沙《国民日报》所载,荷坞作《湘剧源流》中称"湘剧成班,必请牌于老郎庙,班名之最老者,为康熙三年之福秀班也"。作者荷坞,本名何少枚,是20世纪30年代长沙戏剧业同业公会主席,对湘剧历史比较熟悉。福秀班牌是他撰文时所目睹,仅对"磨灭难辨"的福字存疑,但湘剧艺人历代相传最早有福秀班,老艺人也证实老郎庙确有此牌,抗日战争期间"文夕大火"(1938年11月12日晚),老郎庙被焚,班牌亦毁于火。

(十) 老仁和班

老仁和班成班于清康熙六年(1667),"文夕大火"之前,老仁和班牌与福秀班牌同挂于长沙老郎庙内,同被焚毁。艺人相传,老仁和班是长沙城内以唱高腔为主、兼唱昆腔的戏班,本名仁和,湘剧界因其成班较早,并为与道光年间成立的高、弹兼唱的仁和班有别,称之为"老仁和"。据说班内名小生喜保擅演烂布戏《赶斋·泼粥》,武小生杜三以演《打猎回书》

著名,散班年月不详。

（十一）普庆班

普庆班是以长沙方言提炼为舞台语言的昆腔班。相传原是清乾隆初年由北京来长沙的昆腔班子。官店前挂有乌梢鞭、红黑帽,气派与官衙相似,后即定居长沙。乾隆后期,即以湖南普庆班名义在广州演出(见乾隆五十六年广州外江梨园会馆碑)。清人杨懋建在道光二十八年(1848)遣戍湖南时,他所著《梦华琐簿》中,即有"长沙普庆部佳伶曾超(字猗兰),学南北曲最多,长沙诸部殆无其偶"的记载。① 同治年间,杨恩寿在《坦园日记》中连续记有看普庆班演出昆腔《扫花》《打番》等剧目。民国九年(1920)陶兰荪作《梨花片片》中,亦追述了光绪初年普庆班演《牡丹亭》的景况。② 普庆班同时附设有科班,一科学徒毕业,便另组小班,人称"小普庆"。同光年间,长沙出现大普庆、小普庆并存的局面。大普庆名角有九麟科班出身的王碧麟、叶金麟、朱清麟、熊庆麟等,而小普庆名角多为大普庆班中人,③如花脸夏庆菊、夏庆成,紫脸张庆友,老生胡庆喜,旦角李庆半,笛师丘义林等。普庆班全盛时期,在长沙南门外小林子冲置有田产、义葬公山、墓屋。弹腔兴起后,昆腔逐渐衰落,小普庆虽兼唱弹腔,仍未能挽回局面。光绪十年(1884)以后,大、小普庆先后解体,艺人分别转入清华、仁和等班,产业则归老郎庙所有。

（十二）长沙仁和班

仁和班于清道光年间起班,是长沙城内最早的以唱弹腔为主的戏班。据杨恩寿《坦园日记》同治二年在长沙观剧记载:"仁和演出的《南阳关》《坐楼》《黑松林》《拷寇》《拾镯》等戏,多为弹腔剧目。同治、光绪年间,湘剧最享盛名的花脸广老和法丙,都是该班台柱,时谚有'法丙一声喊,铜锣烂只眼'(指法丙声音洪亮,喊一声可以震破铜锣)等赞誉。"④光绪

① 范正明,湘剧昆腔浅探[J].艺海,2011(02).
② 张园园.《坦园日记》中的戏曲史料研究[D].山西师范大学,2013.
③ 范正明,湘剧昆腔浅探[J].艺海,2011(02).
④ 张园园.《坦园日记》中的戏曲史料研究[D].山西师范大学,2013.

三十年(1904),戏班由名靠盛楚英担任本家。当年十月,长沙商界为庆慈禧太后生日,在皇殿坪搭戏台三座,由仁和、清华、春台三班各据一台,同时演出《水淹七军》一剧。仁和班由盛楚英饰关羽、张吉云饰周仓、盛庆玉饰关平、李南生饰庞德而获得观众盛赞。当时,"湘剧著名大靠柳介吾、蒋四大汉、钟林瑞,大净张谷云、李南生、大连、郭少连,小生周文湘、李保云,旦角彭子林、邓美田、彭凤姣,丑角太湖等都在该班演出。仁和班是当时长沙三大名班之一。光绪末年(1908),合并于春台班"①。

(十三)同庆堂·庆化班

相传起班于清道光年间,为昆腔班子。咸丰年间开始增设演高腔、弹腔剧目。光绪初年,戏班官店设于长沙东庆街,已成为高、昆、弹均唱的班子。改称"同庆班",与清华、仁和等班齐名。时谚有"要解闷,看同庆"之语。班中名角有:菜芥子、汤结巴、王六、庆云、葛和、夏庆菊、张庆清、盛庆玉、柳庆美、王庆福、李季云、粟春临、倪采临、聂梅云等。光绪三十年(1904),戏班由罗明全接管,改名为"庆华班"。宣统元年(1909),合并于同春班。

湘剧《醉打山门》剧照(衡阳湘剧艺术有限责任公司供稿)

① 张园园.《坦园日记》中的戏曲史料研究[D].山西师范大学,2013.

民国十八年（1929），长沙城内又有赁牌重组之庆华班，班主姓名不详，当时在班的有常凤玉、崔凤棠、刘三和及女艺人杨福鹏、姚福明、朱如红、周福姣等。民国二十三年（1934）后，戏班去醴陵及江西萍乡一带演出。散班年月不详。

（十四）湘潭仁和班

仁和班起班于清道光、咸丰年间，在湘潭老郎庙内所挂班牌列在首位。民国初年，由戏班中水杂工刘秋生承赁班牌，经常上演于湘潭、醴陵、浏阳一带。民国二十年（1931）由王申和接办。当时班内有生行彭升贤、王益禄、虢细、崔凤棠、王申初、杨福鹏，小生李德云，旦角小桂芬、张绍昆以及文福星、筱福和、朱如红等，阵容颇为整齐。以后，戏班由益阳转至长沙，演出于大吉祥戏院，并由周汉卿参股加入管理，营业业绩颇佳。其后因班主易人，名角减少，营业渐衰，乃去滨湖一带农村、集镇演出。中华人民共和国成立后，戏班落户于沅江县，改称"湘淮剧团"。

（十五）永和班

永和班于清同治前起班，湘潭老郎庙内挂有班牌。杨恩寿《坦园日记》中载："同治八年（1869）四月初八，长沙郭子美招永和总部人省垣演戏侑客等，其中有名伶过省中者。"光绪年间，由湘潭经营酒席的刘甫庭接办，班址设于湘潭十三总风筝街灵官庙。清末到民国二十年（1931），高腔盛行之际，班内有名靠梁荣盛、蒋雨先，旦角毛洪姣，丑角袁元盛，花脸刘元介、蔡元祥，小生萧菊生等。民国二十年（1931）刘甫庭去世，由其子刘伏生继承家业。刘伏生原在戏班管箱，管理比较内行。当时在班角色有生行黄振寰、何建荣、王升章、雷鹤龄，花脸周寿生，丑角刘长生等。民国二十六年（1937）抗日战争开始后，戏班由刘伏生之下刘庆臣（净）接管。此时在戏班的角色有小生王华运，生角陈华文、周华福、李福运、李长生、熊云庆，旦角李瑞云等。由于戏班在八年抗战期间流离转徙，刘庆臣乃于民国三十七年（1948）将行箱转让与小生孔同凡接管，改名"同桂班"，流动演出于湘潭、长沙一带，1950年在长沙改名为"群艺湘剧团"。

（十六）太和班

太和班约起于清同治以前，据老艺人李元奇记述，他曾于宣统年间随师在太和班演出，全班阵容整齐，但已忘班主任免。民国十六年（1927），戏班由艺人许升云（旦）、黄元和、王申和（丑）3人共同接办，班址设在湘潭紫南巷。当时班内有靠把欧元霞、周元华、王益禄，小生余佑文、胡金瑞、杨凤兰，旦角李凤仙、方桥生、王玉兰，花脸王三太、刘华太、龚华燕，丑角袁元盛，老旦宾福申、田华明、文志廷，鼓师陈炳炎等。在民国三十年（1941）前，班内小生萧玉堂随班新带学徒筱艳红（萧玉堂之女）、筱艳娥、筱艳松、筱艳柏（李霞云）等一批坤角突起，戏班名声更大，民国三十一年（1942）年年底，许升云以年老力衰，将行箱转让与李立生，另组松柏班。

（十七）庆和班

庆和班于清同治前起班。民国初年，由龚六合任本家，官店设于老天主堂内。当时戏班角色齐全，有生行彭升贤、梁荣盛，花脸邹运奎，小生吴南云，旦角毛洪姣、杨福云、黄玉梅等，均在湘剧界有一定名气。但在民国九年（1920）后，龚年老力衰，经营困难，戏班解散。

（十八）大庆班

大庆班于清同治三年（1864）起班于长沙。据杨恩寿《坦园日记》记载，同治二年（1863）十二月十四日，"晡后观大庆于祝融宫，为《飘海》《报喜》之剧，大庆新班，甫开台也"。杨氏在同书中陆续有观大庆演出的记载，其剧目有《青石岭》《十八扯》《打鱼》《战河》《庙会》等，可以看出是一个以鼻腔为主的戏班，散班年月不详。

（十九）福麟班

清同治二年（1863），金华班起班于益阳大栗港（今桃江县），班主为刘正初、王正初二人。同治三年（1864）改名"长胜班"。光绪二年（1876）又改名"大吉班"。光绪十七年（1891），戏班由胡鹤麟接办，改名"鹤麟班"。民国元年（1912）由王爱楼接办，改名"福麟班"，班中人员一度增至80余人，在益阳城内李家祠堂开设戏园演出。以后由郑紫香接办，直至1950年，改名"福麟剧团"。1951年演出于沅江，改名"滨湖剧团"。1958

年迁南县,1959年并入益阳市湘剧团。先后在福麟班的艺人有花脸胡长霞、张北麟,靠把郑紫香、孙喜庭、刘三保,唱工生角姚玉山、姚述初,丑角刘立生等。

（二十）清华班

清光绪十年(1884)左右,清华班由官宦子弟吴少云起班于长沙。吴系浙江绍兴人,其父在同治年间曾任湖南巡抚王文韶幕僚,在长沙置有大量产业,吴本人亦曾纳资捐官候补,因爱好湘剧,且与名小生张红云、李芝云相契,故出资起清华班,并由张红云担任班主。创建之初,官店设在长沙尚德街(后迁福源巷),门前挂着"清朝冠冕,华国文章"对联,气派不同一般。由于财力雄厚,改当时的布质、呢质服装为缎质绣花,开湘班服饰改进的先河。湘剧名角如小生张红云、李芝云,大靠李桂云,唱工言佳云,花脸秦庆廷、王春泉、柳红鸾,旦角易裕福、帅福姣、漆全姣、郭韵姣(人称小旦三姣),丑角苏迎祥、胡普临,笛师邱义林等,都先后在该班唱戏。由于人才汇集,演出剧目不限于弹腔和高腔,并且能演昆曲,官绅堂会多延聘该班。光绪三十三年(1907)前后,湘绅叶德辉为了充实他办的春台班阵容,以权势罗致清华班的大部分名角入春台班,宣告清华班解体。

（二十一）春台班

春台班是清末长沙城内著名的湘戏班。光绪二十年(1894)前后,由长沙官绅王先谦、叶德辉等集资,邀长沙城内太和、泰益两个名班为基础组成。戏班在叶德辉主持下,财势雄厚,号召力强。成班之日,名角云集,服装全新,在当时长沙城内是行头富丽、行当齐全的大戏班。王先谦曾自豪地将春台班比作"王闿运的文章,能独步天下"。光绪三十年(1904)后,叶德辉等辟孚嘉巷宜春园为春台班固定演出场所,开长沙湘剧班进入剧场售票演出之先河,后与在织机巷同乐园演出的京剧三庆班交换演出场地,将"同乐园"改为"同春园",并以春台班部分主力另组同春班。宣统二年(1910),全部人员并入同春班,春台班名从此取消。早期名角有孙小山、王祥临、周益德、毛德云等人,后期有柳介吾(生)、夏庆成(净)、金清元(小生)等人。

(二十二) 同春班·新舞台

同春班是长沙城内著名湘戏班。清光绪晚期(1904—1908),官绅叶德辉将其所办春台班迁至织机巷同乐园(戏园)后,改"同乐园"为"同春园"。同时,罗致清华、同庆两班与春台班部分人员合并,共组同春班(春台班牌名仍保留)。宣统二年(1910),又邀仁和、庆华两班合并,并取消春台班牌名,统称同春班。当时,演职员达300多人,湘剧精英,罗致一堂,为有史以来最大的湘剧戏班。戏班设总执事1人,执事若干人,总管戏班事务,大事向叶德辉请示执行。全班按演员艺术水平的高低和行头的好坏,分天、地、玄、黄四等,天、地字号班子在戏园和堂会演出,玄、黄字号班子则包演庙台戏。戏价亦按四等取值,天字号每场24串钱,地字20串,玄字16串,黄字12串。演员工资按艺术水平的高低付酬。戏班班规严谨,管理有条不紊。辛亥革命后,清王朝统治结束,叶德辉乃于民国元年(1912)将同春班事务全部转交班内有声望的艺人李芝云等31人管理,本人退居幕后。从此,人们又称同春班为"卅一堂"。民国三年(1914),"卅一堂"内部不和,一半人脱离同春班,另行组班,张福冬率一部分人组建福春班,在湘春园演出;一部分人由李桂云率领,另组寿春班,在寿春园演出。同春班仍由李芝云主持,且保存大部分主力,依然人才济济,不失名班声誉。两年后,李芝云主动与李桂云和解,寿春班仍并入同春班。民国十年(1921)后,该班曾以最佳阵容赴汉口演出,影响甚大,唱工言桂云在观众中曾获"南叫天"的称誉。民国十二年(1923)后,由于不少台柱相继病逝或离去,号召力减弱,戏班稍现衰落。民国十六年(1927),叶德辉死后,同春班重新改组,由名靠孔青玉、小生王华运等5人组班,称"公和福堂",但班名仍旧。民国十八年(1929)由名唱工陈绍益等接手,将戏班迁往育婴街新舞台,阵容加强。从此,观众不再叫同春班,只称"新舞台"。民国二十七年(1938),长沙大火之后散班。

这个班从清光绪后期叶德辉创班起,到1938年散班,前后达30余年,班大人多,人才济济,剧目演出,各有固定搭档。许多折子戏,如《打猎回书》《描容上路》《扫松下书》《抢伞拜月》《打雁回窑》《赶斋泼粥》

《乌龙院》《桂枝写状》《百花赠剑》《水淹七军》《辕门斩子》《黄鹤楼》《借箭打盖》《叫城战荡》《摸鱼闹江》《兄弟酒楼》《哑背疯》《卖画杀舟》等，在这些名家的长期合作与反复磨炼中，成为湘剧舞台的艺术珍品。前后名角有：生行盛楚英、李楚云、柳介吾、言桂云、吴藻临、陈绍益、承汉章、欧元霞、师青云、孔青玉、朱仲儒、陈松年，小生李芝云、聂海云、粟春临、周文湘、易益春、吴绍芝（后去湘序同）、唐树生、王华运等。

三、业余班社

（一）湘剧票友社

湘剧票友社是城市戏曲爱好者的业余演唱团体。票友在职业戏班中串演或集体演出，均不取报酬，经费全由票友自筹开支，故又称参加票友社为"玩票"。清光绪元年（1875）以前，长沙即有类似组织，但一般只能清唱，不能登台表演。光绪初年在湖南候补的江苏人徐耕娱，最擅昆曲，尤以吹笛为绝技，职业戏班艺人亦常以师礼相待。他感于昆曲的衰落，乃邀集长沙城内昆曲爱好者姚芝陔等10余人，共组"南雅社"。常与清华班等湘剧名班中擅长昆曲的艺人相聚唱和。每逢堂会，则应邀串演或合演，名气甚大。清光绪三十年（1904）左右，继"南雅社"之后，勋宦子弟胡绳生等办了"闲吟社"，高、弹均唱。这个社资财充裕，人才众多，在清末到民国的几十年中，他们不仅经常外出演戏，并且还编写了新剧，编印书刊。在湘剧票友社中，还办过一个业余科班，叫"阳春小社"。该社由湘剧爱好者饶省三、王瑞蒲等人创办，成员均为10岁左右的孩童。社里曾聘请湘剧名师教戏多达百数十出，也常进行业余演出，极受群众欢迎。其中不少成员以后均正式成为湘剧名演员。长沙票友社最盛行的时期是民国二十年（1931）前后，那段时间几乎各行各业都组织了票友社，其中由新闻界谭十思、黄养晦、黄曾父（即黄曾甫）等人组织的湘剧"楚声社"也有一定的影响，他们除业余学、业余演出外，还编辑出版《湖南戏曲》刊物，研究湘剧艺术，其他如绸布业的"琴声社"，粮食业的"新声社"，都是有影响的票友社。抗日战争期间，长沙各票友社相继解散。

"1988年4月20日至27日,为纪念田汉先生诞生90周年,中国剧协湖南分会、湖南省湘剧院、长沙市湘剧团、长沙市湘剧票友社在长沙市联合主办了省会湘剧界联谊演出旬。4月25日上午,长沙市湘剧票友社召开成立大会。"[1]为湘剧的繁荣发展助一臂之力。

2001年,长沙市成立了以王德安为会长的湘剧票友协会,并持续开展活动。长沙市政府在半湘街小学校内免费提供一间教室作为活动场所。票友会年龄最小的60岁,最大的93岁,一周有6天都聚集在这里。省、市湘剧院艺术家轮流义务讲戏。

(二)闲吟曲社

清光绪三十一年(1905),闲吟曲社由清代勋宦后裔胡绳生(工小生)等人创办,是长沙第一个能登台演出的湘剧票友社。因社址设在通太街胡家住宅五福堂,故又名"五福堂"。票友社成员多为官宦子弟与文人,人才众多,财力雄厚。起社之初,曾聘湘班名师李桂云、漆全姣等任教,行当齐全。能演剧目甚多,其经常对外演出的剧目如《精忠传》《琵琶记》《宁武关》《贩马记》《辕门斩子》《群英会》等,在观众中留下了良好的印象,自编自排的新戏《探晴雯》一剧曾轰动长沙,并成为后来湘戏班的保留剧目。票友中有专任编剧、评论和校勘的赵少和与陶兰孙(陶莱生),有大净常招生,老生唐润生、胡清庵、谭桂生、赵耐庵,正旦陆瑞生,小旦朱少桓,小生许稚雅,都是有名的票友,花旦小桂芬、小兰芳、曾惠芳等以后正式下海加入长沙同春园和湘春园唱戏,成为湘剧名角。该社从光绪末年起社,一直延续到民国二十五年(1936),因起社人相继去世或离散才告解体。在办社的数十年中,闲吟曲社不仅在演出上具有影响,并且在湘剧艺术革新和继承遗产方面,都做了不少有益工作,如湘戏班服装原来都为呢质贴花,该社带头采用缎质绣花,引起了职业戏班的注意而纷纷仿效。当时职业戏班是从无布景的,该社从演出自编新剧《探晴雯》《瑞云》开始,由票友欧阳奇借(画家)设计制景,引起全城轰动,首开舞台布景的

[1] 薛昌津.长沙市湘剧票友社成立[J].中国戏剧,1988(04).

先例。此外，在化妆、表演上，他们从人物性格出发，也大胆进行了改革的尝试，如诸葛亮的服饰，在一些戏中，他们不按湘剧传统作道人打扮，而以宰相身份出场，表现了一位大政治家的风度。民国九年（1920），该社还由票友赵少和担任主编，胡绳生担任校勘，出版了《湖南戏考》和《戏源复活》两种书刊，刊载湘剧传统剧本、诗文，对过去湘剧演出的口授抄本中的话语字句，作了文字校勘。与此同时，该社还对湘剧音乐进行了考察研究，编印了《响器指南》《弦索指南》《喇叭指南》等书，惜均已散佚。

（三）湘剧围鼓堂

围鼓堂是湘剧爱好者的业余清唱团体，是随着高腔戏的流行而兴起的一种演唱形式。过去在湘剧流行地区，几乎村村镇镇都有围鼓堂。有些堂的延续时间长达三四十年之久。成员多为手工业者、商贩和农民，也有官绅和文人。不少围鼓堂还是以这些人为首组建的。他们都是自筹资金，平日自娱自唱，遇上亲友喜庆或新官上任，也应邀上门演唱，但只接受酒宴，不取酬金。他们所唱的剧目都与婚丧喜庆相关联。如婚事唱《戏仪》，丧事唱《升天门》，生子唱《仙姬送子》，庆寿唱《傅相上寿》或《王母上寿》，新官到任唱《文武升》或《六国封相》。清末民初，长沙、浏阳一带的围鼓堂，除唱高腔外，也兼唱弹腔，剧目范围亦较广泛。特别是某些有条件的围鼓堂，还聘有职业名艺人传授表演，人员亦大为增加，常登台演出，实际上已经成为票友社了。

（四）福寿堂

福寿堂是浏阳县城郊著名的湘戏围鼓堂。起于清末，为当地刘、谭、黎、宋四大姓中的子弟首倡组建，成员多为旧时文人，其中有清代的举人和秀才。民国以后，围鼓堂由刘姓子弟刘岱中、刘寅祥两人主持，规模扩大，外姓子弟都可参加。堂内常年聘请教师教戏。凡初加入者，必先学会场面，然后学唱，要求每个成员在围鼓清唱时，至少能担任场面上的演奏任务。民国十年（1921）前后，该堂又向登台化妆表演发展，成员增至数十人，实际上已如大城市中的票友社。他们的服装全由成员集资筹办。平常亲邻婚丧喜庆，只要红帖相请，即登堂演唱，不取报酬。虽演技稍逊

于职业戏班,但行腔道白非常讲究,对职业艺人师传口授的错字谬句,都一一进行校正,演出之严肃认真,久为当地观众所称道。福寿堂从清末组建时起,一直延续到抗战胜利(1945)。因不少人员在战争中死亡离散,余人合并到五福堂。民国年间著名的成员有:旦角刘岱中,花脸周斗吾、刘寅祥、邓关心,生角周元甫、张汉臣,老旦宋佑生,小生余情。其中不少人以后都下海到职业戏班中唱戏。

第二节 湘剧的传承院团

一、湖南省湘剧院

湖南省湘剧院成立于1949年,其前身为"中兴湘剧团",1953年易名为湖南省湘剧团。如今,湖南省湘剧院设有演出团、青年团、民族乐团三个演出实体,在职职工178人,是一个行当齐全、阵容强大的艺术院团。这些年来,剧院有获戏剧梅花奖及文华表演奖演员5人,文华单项奖获得者20余人,在职副高以上职称专家33人,其中享受政府特殊津贴专家6人。2006年和2008年,湘剧分别被列入第一批省级、第二批国家级非物质文化遗产名录。湖南省湘剧院为省和国家级保护主体。

建团以来,剧院(团)在恢复传统优秀剧目,创作适应时代、适应市场的新剧目方面硕果累累。从1953年起,部分演职员曾参加赴朝慰问团,到朝鲜前线为中国人民志愿军演出,之后,多次慰问部队、建设工地民工和云南西双版纳地区湘籍支边移民,并曾为中国共产党八届六中全会演出和参加国庆10周年献礼。1956年,《拜月记》《琵琶记》等剧参加湖南戏曲艺术团赴京汇演,至天津、上海等12个大城市巡演。1982年,《百花公主》《李白戏权贵》等剧赴北京、上海、南京、武汉等地巡演。1983年,《李白戏权贵》《李三娘》等剧赴广西桂林、全州等市演出。1986年9月,

《拜月记》《生死牌》参加在香港地区举办的首届中国地方戏曲展,扩大了湘剧在全国及华人世界的影响。"1990 年《琵琶记》获首届文华新剧目奖;1998 年新编历史剧《子血》获文华新剧目奖;1999 年新编历史剧《马陵道》获文华大奖并拍成电影;现代戏《李贞回乡》于 2011 年荣获文化部、财政部(2009—2010)国家舞台艺术精品工程奖,并于 2012 年获中宣部'五个一工程'奖。"①2011 年创排的《谭嗣同》一戏,获第四届湖南艺术节金奖第一名、省"五个一工程"奖,2013 年获国家文华优秀剧目奖。同年,剧团被评为全国地方戏创作演出重点院团。

湘剧《生死牌》剧照

二、涟源市湘剧院

涟源市湘剧院创建于 1950 年,原名涟源湘剧团。建团以来,先后荣获全省"田汉新剧目奖"和全省"五个一工程奖"等。

2009 年,涟源湘剧被湖南省人民政府公布为第二批省级非物质文化遗产保护项目,涟源市湘剧院为保护传承主体。2012 年文化体制改革,涟源市湘剧院更名为涟源市湘剧保护传承中心。市政府办公室发文规定:市湘剧保护传承中心为正股级事业机构,核定编制 35 名,设主任 1

① 毛竹.新媒体时代的湖南湘剧传播研究[D].广西大学,2015.

名,副主任3名。所需经费纳入市财政全额预算,其主要职责是负责省级非物质文化遗产涟源湘剧的保护传承和展演工作;负责全市的送戏下乡工作。

三、茶陵县湘剧团

1949年11月,由仁和、庆华两戏班合并为仁和湘剧团,在茶陵县城李家祠堂作长年营业性演出。1953年剧团在茶陵县登记,更名为茶陵县湘剧团。1954年,湖南省人民政府为支援革命老根据地文化事业,从湖南湘剧团抽调凌野、谭金林等8人及半副行箱,充实剧团力量。当时,剧团行当较齐,花脸有凌野(凌福志),唱工陈福芳、陈星儒,生角刘文楚,旦角陈莉芝、郭福珍,丑角谭金林、王艺芳等,在各地巡回演出,颇有影响。1966年"文化大革命"开始,剧团服装道具付之一炬,全团瘫痪。1968年剧团解散,除少数人参加毛泽东思想宣传队外,其余均下放农村参加劳动生产。1971年后,陆续调回部分演职员。1978年2月,宣传队改称文艺工作队,同年10月恢复为茶陵县湘剧团,属集体所有制编制。

剧团自成立以来,上演剧目有《十五贯》《三打白骨精》《大破天门阵》《白蛇传》等,曾受到观众热烈欢迎。1983年剧团创作演出的《乌纱梦》《兰钏记》等剧,曾由湖南人民广播电台录音播放,《兰钏记》一剧参加湖南省1985年戏剧季演出。

剧团自1960年以来,先后办过3期小演员培训班。其中龙苏林(净)、黄晓燕(旦)、罗树慧(旦)、朱美华(唱工)、廖征(音乐编配)、郭协保(演奏)等,都成为剧团中的艺术骨干。先后曾在剧团工作的艺术人员有演员吴建义、胡春兰、王峰,编剧刘振祥,音乐编配陈湘泉,舞美设计王新隆等。2012年湘剧被列入湖南省第三批省级非物质文化遗产名录,同年剧团体制改革,转为茶陵县湘剧保护传承中心。

四、浏阳市红亮湘剧、花鼓戏剧团

浏阳市红亮湘剧、花鼓戏剧团于1997年7月成立,由浏阳㭎冲镇新

南桥村肖亮负责组建,有演职员36人。该团常年在乡村为群众义务演出湘剧、花鼓戏,场次达每年600多场,深受百姓喜爱。2010年入选长沙市第三届"百佳群众文艺团队",为唯一一个演出湘剧剧目的民间获奖团体。

五、浏阳市民艺湘花剧团

浏阳市民艺湘花剧团成立于1998年,有演职人员23人,平均年龄45岁,有固定活动场地。该团队以花鼓戏、湘剧表演为主,同时经常参加社区的义演,自建团以来共参加了480场文艺演出,受到社会各界的好评。2008年参加长沙市首届"百佳群众文艺团队"竞赛演出。

六、衡阳湘剧艺术有限责任公司

1951年衡阳湘剧团成立,1953年更名为衡阳市湘剧团。2012年院团体制改革后,更名为衡阳湘剧艺术有限责任公司。现有演职人员58人,包括演员31人,乐师12人,舞美8人,行政人员7人,其中国家级传承人2人。

剧团成立以来,排演了《李三娘》《三打白骨精》《王佐断臂》《八戒闹庄》《龙舟会》《思凡》《佳期拷红》《醉打山门》《断桥相会》《花子拾金》《邓九公归周》《水漫金山》《林冲夜奔》《生死牌》《女斩子》《徐策跑城》《追鱼记》《双驸马》《白蛇传》《妲妃乱宫》《赵氏孤儿》《打鼓骂曹》《佘赛花》《黄飞虎返五关》《野猪林》《逼上梁山》《血溅乌纱》《胭脂》《三岔口》《拦马》《牧童放牛》《拨火棍》《孟丽君》《恩仇记》《程咬金用计》《大闹淮安》《柜中缘》《白蛇后传》《薛平贵与王宝钏》《牛皋招亲》《马鞍情》《天子跪臣》《大破天门阵》《封王上寿》《天安会》《封神榜》《打金枝》《花田错》《罗成招亲》《金花降妖》《战金山》《宋江杀惜》《双下山》《秋江》《穆桂英打围》《描容上路》《活捉王魁》《将相和》《贵妃醉酒》《火判》《文王吐子》《劈山救母》等传统剧目300余出,新编剧目《狸猫换太子》《包公探阴山》《蝴蝶梦》《二进宫》《醉打山门》《妈妈,儿子回来了》《挑滑车》《挂

画》《打神告庙》《闯王旗》《游龙戏凤》等 90 余出。

衡阳湘剧艺术有限责任公司整理的部分剧目

剧目《醉打山门》荣获 1987 年第一届中国艺术节一等奖,在 1993 年首届湖南青年戏剧演员电视大奖赛中荣获一等奖,在 2013 年湖南省中青年戏曲演员折子戏比赛中荣获三等奖;《打鼓骂曹》荣获 2006 年第四届湖南省青年戏曲演员电视大奖赛优秀奖;《穆桂英大破天门阵》荣获 2009 年湖南省艺术类院校毕业生艺术实践成果巡回观摩评比赛优秀演出奖;《思凡》荣获 2013 年湖南省中青年戏曲演员折子戏比赛大赛二等奖;《妈妈,儿子回来了》荣获 2015 年湖南省第五届艺术节新创小戏小品比赛二等奖……

七、桂阳县湘剧保护传承中心

1951 年桂阳县湘剧团成立,2012 年院团体制改革后,更名为桂阳县湘剧保护传承中心。现有演职人员 46 人,其中二级演员 4 人,三级演员 13 人,国家级湘剧传承人 1 人。建团以来,始终坚持"二为"方向和"双百"方针,面向基层面向农村,发掘整理能上演的传统剧目 100 余出,培养

了一批优秀演员和涌现了一大批优秀剧目。剧团和团长先后4届被评为湖南省"好剧团""好团长",2013年剧团被中共中央宣传部、文化部、国家新闻出版广电总局授予"全国服务农民、服务基层文化建设先进集体"称号,2016年被中共湖南省委授予"全省先进基层党组织"称号,中央电视台、《中国文化报》《湖南日报》等多家新闻媒体对剧团的事迹和演出活动予以报道。

桂阳县湘剧保护传承中心保留的部分传统剧目

建团之初,演出的昆曲《藏舟刺梁》《打碑杀庙》《侠代刺梁》为全省优秀获奖剧目,戏曲表演艺术大师梅兰芳给予高度评价。1964年创作演出现代湘剧《欧阳海》,参加湖南省戏剧调演获一类剧目奖,时任省委第一书记张平化接见剧组演员并合影,《解放军报》《新湖南报》发表剧评盛赞演出成功。1986年创作的大型湘剧昆腔古装故事剧《一天太守》晋京演出,后由中央新闻电影制片厂改名为《疯秀才断案》,搬上银幕,并在国内外放映。2008年,桂阳县"湘剧"被列入国家级非物质文化遗产保护名录。2009年为打造"非遗"精品剧目,改编重排湘剧《一天太守》,该剧被中共湖南省委宣传部评为湖南省第十届精神文明建设戏剧类"五个一工程"奖,2010年获湖南省县级剧团优秀剧目展演金奖,同年11月晋京参加首届全国戏剧文化优秀剧目调演,获优秀剧目、优秀演出、集体伴奏、编

剧、导演、作曲、舞美等多项大奖。

2014年开始创作、排练大型湘剧《赵子龙计取桂阳》，2015年《赵子龙计取桂阳》参加第五届湖南艺术节优秀剧目展演，荣获田汉新创剧目奖、田汉导演（编导）奖、田汉舞美奖、田汉表演奖等六项大奖。2016年9月被中共湖南省委宣传部、省文化厅选送为"湘戏晋京"展演剧目之一。

湘剧《赵子龙计取桂阳》剧照（桂阳县湘剧传承保护中心供稿）

"湘戏晋京"展优秀剧目牌匾（桂阳县湘剧保护传承中心供稿）

第三节 湘剧的传承人

湘剧传承人有很多,不仅包括演员,而且也有乐师。很多都在范正明的《湘剧名伶录》中有详细的记载。主要传承人代表在清同治年间(1862)以前有王碧麟、熊庆麟、钟林瑞、大法饼、小法饼等;清同治年间至清末(1862—1911)有言桂云、秦庆廷、李芝云、帅富姣、周文湘、陈绍益、罗裕庭、陈汉章、欧元霞、梁金鑫等;民国年间(1911—1949)有帅青云、李凤池、徐初云、罗元德、汤彩凤、徐绍清、吴绍芝等;1950年以后有刘春泉、董武炎、吴淑岩、廖建华、陈爱珠、彭俐侬、唐伯华、朱米、徐军、罗志勇等。著名乐师有师葆云、李元奇、邓海林、陈家文、王守信等。

一、著名湘剧艺术家

(一)表演家与教育家:彭俐侬

彭俐侬,女,湖南长沙人。湘剧表演艺术家、教育家。生于1930年4月8日,逝于1985年1月16日。1956年加入中国共产党,1958年任湖南省湘剧院副院长。1959年起,历任中国人民政治协商会议第三、四、五届全国委员会委员,中国文学艺术界联合会委员,中国戏剧家协会理事,湖南省剧协副主席,湖南省艺校副校长等职。彭俐侬出身于湘剧世家,其父彭菊生为湘剧名琴师,良好的家庭环境使她从

彭俐侬

小就受到了湘剧艺术的熏陶。1942年至桂林,参加田汉领导的中兴湘剧团,在田汉的指引下,进行抗日宣传,开始了自己的艺术生涯。从艺之后,彭俐侬得到湘剧名小生吴绍芝指点,以后又从老艺人萧全祥学戏。由于勤学苦练,表演艺术大有长进。抗日战争胜利后,她在滨湖一带演出,颇负声誉。曾主演《江汉渔歌》《九件衣》等新剧,推动了湘剧艺术的革新。

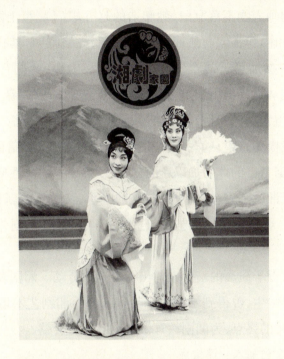

湘剧《双拜月》剧照(桂阳县湘剧保护传承中心供稿)

她的表演细腻含蓄,1957年主演的湘剧高腔《拜月记》摄制成戏曲艺术影片,湘剧艺术第一次登上银幕。1958年,毛泽东观看了湘剧《打雁回窑》,与湘剧表演艺术家彭俐侬亲切交谈,并提出了修改建议。

彭俐侬作为在全国有相当影响力的湘剧表演代表人物,在湘剧高腔的发声和演唱上有独特的风格。她在继承传统的基础上,全面总结了湘剧高腔传统演唱艺术的精华和规律,根据自己的嗓音条件,吸收各兄弟剧种、歌剧乃至西方歌剧的唱法,将其融会贯通,逐渐形成了自己韵味醇浓、发声科学、吐字清楚、委婉动听和声情并茂的演唱风格,为湖南的湘剧表

演事业做出了巨大的贡献。

彭俐侬以正旦见长,兼习做工旦。她嗓音清亮,吐字行腔功底深厚,尤其在高腔演唱上,讲求韵味和传情,擅长将汉腔的一些曲调、技巧运用于高腔,自成一派,具有突出的艺术成就。如饰《琵琶记》中之赵五娘,在长达五六十句无音乐伴奏的"放流"唱段中,兼习做工旦,情深意切,使人荡气回肠。刻画人物不落窠臼,她塑造的赵五娘(《琵琶上路》)、王瑞兰(《拜月记》)和柳迎春(《打雁回窑》)等形象,性格鲜明,具有浓郁的地方特色。1952 年参加第一届全国戏曲观摩演出大会,为同行和观众所赞赏。其表演能从人物出发,在《仁贵回窑》中塑造的柳迎春一角,能突破传统的束缚,熔青衣、花旦乃至大脚婆旦的表演于一炉,将人物演得真实可信。她演戏极为严肃认真,即使扮演次要角色,如《打猎回书》中的岳氏等,也要根据自己的体会加以新的创造,以突出人物的性格和复杂的思想感情。对于湘剧唱腔,她既重视传统的继承,又勇于革新创造,在弹腔《断桥》中为白素贞的唱腔创造的"正南路三眼",已在湘剧艺术团体中广泛流传。

彭俐侬对青年演员的培养也付出了辛勤的劳动。湘剧表演艺术家左大玢等是她的学生,曾得到她的悉心教导。她为湘剧艺术培育人才鞠躬尽瘁,直至生命的终点,为湘剧教育做出了巨大的贡献。

(二) 谭派创始人:谭宝成

谭宝成,1924 年出生于衡阳耒阳市,著名湘剧表演艺术家。他出身于梨园世家,曾祖、叔祖、父亲、叔叔都献身于衡阳湘剧艺术。谭宝成深受家庭影响,5 岁跟父亲到戏班舞刀弄棒,7 岁正式拜师学艺,15 岁登台演出《父子会》《白良关》《金水桥》《姚期梆子》《五台会兄》等十余出武净戏,同时还向国术大使学习国术,并将之运用到湘剧武术上。他大胆革新,敢于设计新唱腔,在票友中有"青出于蓝而胜于蓝"的美誉,逐渐形成自己的艺术流派。

(三) 江南杨宝森:刘春泉

20 世纪 50 年代末,毛泽东多次看了刘春泉主演的《辕门斩子》《打鼓

骂曹》后,赞扬她的唱腔旋律优美新颖,颇有京剧"四大老生"之一杨宝森的韵味。在60多年的艺术实践中,刘春泉刻苦磨砺,博采众长,融前辈唱工陈绍益、言桂云、黄菊奎三家之长,不拘一格,在似与不似之间,并增加了一些花腔。她嗓音刚劲明亮,行腔如行云流水,尤擅弹腔。她的表演洒脱大方,激越奔放,继承了《辕门斩子》《金沙滩》《打鼓骂曹》《桩王擂鼓》《上天台》《胡迪骂阎》等一大批传统剧目,在继承的基础上有所发挥,有所创造。①

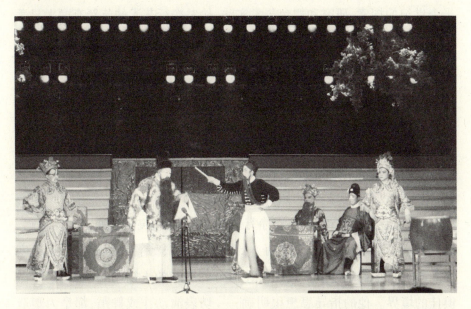

湘剧《打鼓骂曹》剧照(衡阳湘剧艺术有限责任公司供稿)

1990年,由湖南省文化厅、省政协、省戏剧家协会联合举办刘春泉从艺50周年纪念活动。2011年,她的300多个弹腔与高腔唱段,由省湘剧院全部录制下来,同时,她被评为"国家级非物质文化遗产传承人"。优秀唱工老生彭汉兴、吴伟成等,均出自她的门下。

(四)净行全材:董武炎

董武炎,湖南长沙人,1925年出生于一个湘剧之家,大姐、二哥和弟

① 范正明.试探湘剧"流派"艺术[J].创作与评论,2014(09).

妹都是湘剧演员,最后以道士为业的父亲也加入了这个行列,成为湘剧琴师。董武炎幼进蒙学,读过《三字经》《五子鉴》《声律启蒙》等书,但终因时局动荡不安,家庭生活困难,在他十三岁那年辍学,步大姐筱艳、二哥海奎的后尘,走进了湘戏班,拜"饱学秀才"孔清富为师,和已成名角的大姐一起,跟班学戏。

董武炎具有强烈的艺术进取心,对湘剧净行的特点与不足,有自己的看法,在进入湖南省湘剧团后,他开始考虑对湘剧净行艺术的改革。经过半个世纪的探索、研究和舞台艺术实践,他对净行艺术的革新有两大显著的贡献[①]:

第一,在唱腔方面,湘剧大净视"虎炸音"为特点,这种"虎炸音"能表现张飞、郑子明这类人物威武的英雄气概,却带来一种"沙哑"之音,出现吐字不清、旋律单调的缺点。董武炎借鉴京剧铜锤花脸的"鼻腔共鸣"与"脑后音"运气、发声的方法,同时吸取湘剧唱工老生旋律优美的特点,将其糅合到净行基本声腔中去,去掉一些"虎炸音",通过《装疯跳锅》《猛良颁兵》等大、二净剧目实验,取得了良好的艺术效果。

第二,董武炎在革新、丰富净行表演方面,成绩突出。湘剧高腔重唱,这是其主要特点,有点类似于西方的歌剧,动作舞蹈很少,这在一定程度上削弱了艺术表现力。董武炎要让净行高腔戏的人物动起来,达到唱做俱佳的境界。他的指导思想很明确:一切表演动作或舞蹈,都是为塑造人物形象服务的。

董武炎让净行高腔戏的人物动了起来,却对净行弹腔戏"笑、叫、跳"特色表演,进行了适当的调整与抑制。"笑、叫、跳"是数百年流传下来的传统技艺,这种一以贯之的"火爆戏"缺乏张弛,显得粗浅。董武炎认为,只有适当抑制表面的张扬,人物才有深度,表演才能真实可信。

董武炎这些重头戏,在他自传体《艺海扬帆——我的演戏生涯》中,有专章论述,不仅是他个人一生演戏的经验之谈,也在一定程度上概括了

① 范正明.试探湘剧"流派"艺术[J].创作与评论,2014(09).

湘剧净行艺术"推陈出新"的历程。在60年舞台艺术实践中,董武炎形成了个人"雄浑刚健"的独特风格,不愧为湘剧净行的全才。

在培养湘剧事业接班人方面,董武炎不遗余力,来者不拒,有求必应,学生有方保义、黄运龙、赵兴民、龙苏林、徐军等。其中方保义又在小演员训练班任教,徐军为湖南省"戏剧芙蓉奖"得主。

董武炎是湖南省首批评定的国家一级演员,享受国务院特殊津贴。1988年,湖南省湘剧院、湖南省戏剧家协会为董武炎从艺50周年举行纪念活动,表彰他为老百姓塑造了众多难忘的舞台形象,为湘剧事业的传承所做的贡献。

(五)高腔泰斗:徐绍清①

唱靠老生徐绍清,出身于浏阳"案堂班",1935年闯进省城长沙。演出剧目以高腔为主,如《比干挖心》《扬封十罪》《斩三妖》《回府祭台》《潘葛思妻》《描容上路》《广才扫松》等。徐绍清一生对湘剧发展的贡献,在于创造了"徐派"高腔,形成了个人凝重苍劲的表演风格。他在50年戏剧生涯中,学习继承了数百出传统剧目,经过他的潜心钻研和舞台实践,塑造了《琵琶上路》中的张广才、《潘葛思妻》中的潘葛、《比干挖心》中的比干、《祭灵谏封》中的闻仲、《古城会》中的关羽以及新改编剧目《拜月记》中的王镇、《生死牌》中的海瑞等一系列舞台艺术形象。其中尤以张广才和潘葛更为突出,堪称典型。

徐绍清在丰富的表演经验基础上,总结出"气、面、身、心"戏剧功夫的"四字诀"。嗓音是一个演员的主要本钱,而嗓音必须由气息驱动,如何自由地控制气息,至关重要。面部表情特别是眼神是一个演员心灵的窗口。外部事物的影响,于人都必有反应,首先表现在面部,生活中它是一种自然的反应;舞台上,因是写意艺术,必然有所夸张,如"抖脸",这些都要下功夫苦练。"身"包括手、脚、腰上的各个关节,必须练活,才能完美地表现,如"趟马""行船""走边"等戏曲程式。"心"则是对人物内心

① 转自范正明.徐绍清先生百年祭.潇湘憨豆博客.

的体验。这个"四字诀"都是为塑造艺术形象服务的,是他的经验之谈。

徐绍清对高腔的传承和发展,高腔曲牌的形成,腔句异变,曲牌组合,曲牌分类,都进行了精心的研究。正因为对这些高腔曲牌烂熟于心,才能灵活运用于新排剧目的圈腔配曲。"文革"前的17年,湖南省湘剧院形成了以他为首的音乐创作集体,几乎所有的新排高腔剧目,如《梁山伯与祝英台》《陈三五娘》《琵琶记》《拜月记》《春雷》《江姐》《山花颂》等,除基本圈腔之外,还采用"集曲"、移宫犯调和主腔发展等多种方法另创新腔。如《春雷·莲湖》一场,革命者潘亚雄唱的"大风大浪"曲牌,高亢激越,声震屋顶;而满妹子的诉苦则如诉如泣,非常准确地表达了不同人物的情感,营造出特定情境的气氛。这些,无一不凝聚着徐绍清的智慧与心血。特别值得大书一笔的是,他在数十年高腔演唱实践和悉心研究中,探索了高腔表现形式的规律,将之归纳为"'报前''顿''调辛寸''点绛''回龙''打单身''割断''煞尾''临时''可重吟'"二十七字的口诀。戏曲音乐家黎建明在他的专著《湘剧音乐概论》中指出:这二十七字"高度概括了湘剧高腔演唱中的起唱、转接、板式、梢腔等艺术形式和手法,基本上说明了高腔曲牌的变化规律,它对高腔的深入研究是极有意义的"。这已为戏曲音乐界普遍认同。他一生以高腔为重点,探索高腔表现方法的规律性,并将之上升到理论的层面,取得了丰硕的成果,说他是高腔泰斗,并非溢美之词,而是名实相符的。

徐绍清为湘剧培养了众多人才,新中国成立前有徐韵培、徐韵松、徐韵波,新中国成立后有王永光、喻常君、朱球球、周岳峰等。更有价值的是,他把一生学戏的实践,总结出授徒的"学、看、问、温、教、寻""精艺六要"。其中不少精到之处,如谈到"学",他强调"艺术首先需要模仿,而模仿不是艺术"。

(六)湘剧见证人:王华运

王华运是最后一位科班出身的湘剧表演艺术家,也是百年湘剧的亲历者和见证人。

王华运1906年生于宁乡,1922年进入华兴科班学唱湘剧。"师从著

名小生粟春临,是粟派小生的继承人。他天生一副极美的嗓子和俊俏的扮相,20余岁便成为湘剧界一位文武全才的著名小生,与当时红极三湘的小生泰斗、其师兄吴绍芝齐名。王华运的戏路很宽,高腔、大靠戏、官衣戏都能得心应手,特别是他演《借箭打盖》中的周瑜、《翠屏山》中的石秀,引得观者如云,场场爆满。于是,'活石秀''活周瑜'的称号不胫而走,而这些剧也成为观众百看不厌的艺术精品。"[1]

(七)绍派小生开创者:吴绍芝[2]

吴绍芝8岁进华兴科班二科学戏,12岁出科后,登上湘剧舞台,至1945年去世,从艺整整30年。艺龄不算太长,但由于他独具的素质、禀赋以及师从等主客观条件,致使他的艺术成就达到了湘剧小生行当的高峰,形成了个人儒雅潇洒的表演风格,创造了自己的表演流派——"绍派"艺术。

吴绍艺功底扎实,在老生言桂云和小生李芝云等名师教导下,经历了唱工老生和小生两个行当的历练,唱、做、念、打功夫,无一不精;又具有一定的文化知识,对所演的人物悉心研究其特点,寻求符合人物的表现形式,故经他演出的戏,可以说都有独特的创造,形成一批代表性剧目和独特的人物形象。如《三讨战荡》之周瑜,《辕门射戟》《白门楼》之吕布,《宫门盘盒》之陈琳,《金印记》之苏秦,《打猎回书》的刘承佑,《兄弟酒楼》之石秀,等等。他演穷生如苏秦、吕蒙正,则贫而不贱;演富贵小生如周瑜、赵宠,则富而不俗;演武小生如林冲、刘皋,则翻打利落,武中有"人";演娃娃生如《打猎回书》之刘承佑,是稚而有智,活泼天真。他的拿手戏几乎都有闪光点、绝招儿,如《辕门射戟》之吕布放箭射戟时,唱一句倒板,一转身,翎子即随之绕一圆圈,然后两边分开,再直立起来,身段、翎子配合非常优美。

吴绍芝精湛的演技,在传统戏和新编古代戏中,塑造出一系列艺术形象,受到社会不同层次观众的喜爱,在业内外人士中享有很高的声誉。早

[1] 范正明.试探湘剧流派艺术[J].创作与评论,2014(09).
[2] 参照范正明.试探湘剧"流派"艺术[J].创作与评论,2014(09).

在抗日战争之前,他已成为誉满三湘的小生泰斗,成为全省湘班争聘的名角。由于他在观众中的影响力,各戏班老板不惜重金相聘。湘春园老板黄谷春和大吉祥戏院老板周翰都重金聘请他,两家相持不下,后经老郎庙开会调停,最后达成协议,吴绍芝"两边跳"(即今之"跑场子")。1936年,梅兰芳、程砚秋、马连良相继来长沙演出,都看过吴绍芝的戏,无不称赞。吴绍芝的艺术魅力还征服了大洋彼岸的美国朋友。1944年,吴绍芝在湘西靖县福如湘剧团演出,剧场是租借的一所中学礼堂。该校唐校长请美国医疗队上校军医麦尔斯(当时班里戏称"木耳子")来看戏。麦尔斯懂得中文,中国话说得也比较流利。他看了吴绍芝的戏后,对他的表演极为赞赏,他用中文为其题词,大书"叹为观止",又分别用中英文书写题跋:"如此好的艺术,将来希望渡海一游,以饱我国人民的眼福。"

二、国家级传承人

(一)谢忠义

谢忠义,男,汉族,1947年生,1957年考入桂阳湘剧团,老生演员。第三批国家级非物质文化遗产湘剧项目代表性传承人。1959年,拜原春台班著名老生演员曾衍翠为师,学戏《打渔杀家》扮肖恩、《秦琼卖马》扮秦琼、《定军山》扮黄忠。

谢忠义

还先后得到湖南省湘剧院表演艺术家徐绍清、刘春泉,衡阳市湘剧团罗金成、陆金龙等老师的指点与教授。经过几十年的艺海生涯,他熟练地掌握了衡阳湘剧"高、昆、弹"三种声腔的演唱技巧,1960年参加湖南省青年演员汇演,在《六郎斩子》中扮演八贤王,获优秀演员奖,得到湖南省原书记张平化、省长程潜等领导的亲切接见和赞扬。1987年湘剧昆曲《一天太守》由中央新闻电影制片厂改名《疯秀才断案》拍成电影,他扮演书吏角色并获得好评。

第六章 湘剧传承社团与传承人

谢忠义授徒场景

（二）夏传进

夏传进，艺名夏利砣、夏胖胖。男，汉族，1969年3月生。中国曲艺家协会会员，湖南省戏剧家协会会员，衡阳市曲艺家协会副主席，衡阳市旅游文化研究会副会长。首批入选湖南省文艺人才扶持"三百工程"。获全省青年戏曲演员"十佳称号"。2008年被命名为国家非物质文化遗产项目湘剧传承人。2014年被评聘为国家一级演员。

夏传进自1980年考入湖南省艺术学校衡阳湘剧班以来，开始系统接受湘剧表演艺术和文化学习，拜师湘剧表演艺术大师谭保成为关门弟子，学习湘剧昆曲《醉打山门》。参师邓塑源老师学习净行。1985年8月毕业后正式录取为衡阳市湘剧团演员。先后在舞台上主演了大型剧目《薛刚反唐》连台本，饰薛刚，在《穆桂英大破天门阵》中饰焦赞、孟良、木瓜，在《双驸马》中饰薛葵，在《薛平贵与王宝钏》中饰魏虎等。在湘剧折子戏《醉打山门》中饰鲁智深，在《芦花荡》中饰张飞，在《拨火棍》中饰孟良，在《柜中缘》中饰淘气等，主演、主配角色100多个，塑造了众多性格

迥异的艺术形象。夏传进能文能武,显示了一定的艺术功底和较强的艺术感染力。他常年随剧团下乡演出4000多场,巡回演出中深受全省各地专家同行和广大观众的喜爱,为剧团在经济和社会效益方面做出了重大贡献。

夏传进

在31年的艺术舞台中,夏传进凭借各级领导的关心、众多老师的传授以及自身的勤奋努力,其艺术人生一步一个脚印,直至今天。

夏传进辅导学生场景

(三) 曹汝龙

曹汝龙，1949年生，湖南长沙人。湘剧生角，长沙市戏剧家协会理事，中国戏剧家协会会员，国家一级演员。

曹汝龙1961年毕业于长沙市艺术学校。从9岁开始学艺，毕生致力于湘剧表演艺术。先师承何华魁、曾金贵老师攻花脸，后师承陈楚于、廖建华老师改攻老生，先后涉猎了花脸、小生、老生等各种行当。并在总结前代艺人表演技巧的同时，继承性地发扬了湘剧表演艺术。将所学理论知识和舞台实践融会贯通，逐步形成了独具一格的唱腔风格，其表演生动细腻、嗓音洪亮、眉目传神。

曹汝龙

在50年的戏剧舞台生涯里，曹汝龙先后担纲演出了50多个剧目。在代表作品《布衣毛润之》《铸剑悲歌》《古画雄魂》等剧目中，成功塑造了毛润之、诸健、水天熊等神形兼备、性格迥异的舞台艺术形象，给观众留下了难以忘怀的印象，同时也受到各位专家的肯定，并屡次获得全国戏剧表演和全省戏剧表演的各类大奖。尤其在1993年湘剧《布衣毛润之》中饰毛润之荣获中国第四届"文华"表演奖，1995年在湘剧《铸剑志》中饰诸健荣获中国第十三届戏剧"梅花奖"，成为长沙市首位和湖南省屈指可数的"文华奖""梅花奖"双奖获得者。

(四) 曾金贵

曾金贵，男，汉族，中共党员，生于1938年3月，原籍湖南省桃江县源家桥。他出身梨园，从小学湘剧，工净行，师从贺华元、廖升煮等名家，学会了近百出传统剧目。

1960年参加全省青年汇演，以《颁兵》之孟良获得一等演员奖和优秀青年演员称号。1961年自导自演《访袍》之尉迟恭获市青年艺术家称号。1986年改编、导演并主演了《滚鼓》之张飞，获省优秀中年演员称号，同年

被评为全省首批尖子演员。1995年参加全国戏剧节,以《铸剑志》之荣柏一角,获得文化部授予的优秀演员奖(即一等奖)。在大量现代戏中扮演了各种人物:《红灯记》之李玉和,《沙家浜》之郭剑光,《智取威虎山》之杨子荣,《红色娘子军》之洪常青等。并在电视剧《一片冰心》中饰王昌龄、《粉墨人家》中饰男一号刘云轩、《布衣毛润之》中饰赵恒惕、《湘魂》中饰湖南大学校长等。曾导演《园丁之歌》《玛丽娜一世》《杨赛风》《牡丹图》《北洋水师》《渔家侠女》《望月坡》《九九》等30余个剧目,获得省、市导演奖。曾新编《土行孙招亲》《薛刚闹花灯》,改编《柳毅传书》《吕布与貂蝉》等10余个剧本。

(五)谭东波

谭东波,男,汉族,1949年生,第二批国家级非物质文化遗产项目湘剧代表性传承人,二级演奏员。谭东波12岁入衡阳市文艺学校,师从李育全学习湘剧传统声腔音乐,后又向谭保成等多位专家求教相关音乐理论,较为全面地继承了衡阳湘剧声腔音乐。现为衡阳市民族器乐专业委员会理事,湖南省音乐家协会会员、戏剧家协会会员,湖南省音乐家协会二胡专业委员会理事,中国国际文艺家协会博学会员、研究员、理事。

谭东波

谭东波从 1980 年至今一直从事湘剧音乐的创作、研究与教学工作，代表作品有《贺龙军长》《红色娘子军》《胡迪闹钗》等。1983 年参加被列为国家艺术科学重点科研项目的《中国戏剧志·湖南卷》《中国戏曲音乐集成·湖南卷》《湖南地方剧种志丛书》《湖南戏曲音乐集成》的编写。2007—2008 年参加衡阳艺术学校"湘剧艺术表演班"教学。教授湘剧班学员音乐基本乐理。传授弟子陈梦媛、叶翔"京胡、高胡"等技艺，以及与湘剧艺术协调应用。2006—2010 年，收集整理衡阳湘剧曲谱《衡阳湘剧音乐集成》高腔和昆腔。

谭东波传授学生现场

1970 年为现代戏《红色娘子军》昆腔作曲，在市汇演中获作曲奖。1978 年为改编传统戏《胡迪闹钗》高腔编曲，在市汇演中获编曲奖。1981 年为现代戏《贺龙军长》音乐作曲、配器，在市汇演中获作曲奖。1982 年为《贺府斩曹》音乐设计、配器、主奏，获湖南省演出二等奖。1983 年参加《中国戏曲志·湖南卷》的条目编写，于 1988 年获湖南省文化厅颁发的"特授予贡献奖"荣誉证书。1993 年湖南省文化厅为《中国戏曲音乐集成·湖南卷》颁发了科研成果二等奖。1993 年在全国汇演获奖剧目祁剧《甲申祭》中担任"主胡"，获湖南省文化厅颁发的荣誉证书。2005 年 8 月

为衡阳湘剧申报国家级非物质文化遗产保护名录提供资料。2010年9月,在衡阳市青年演员折子戏戏曲比赛中担任湘剧声腔指导、演奏指导。

三、其他传承人

(一)唐秋明

唐秋明,中国大众音乐协会会员,湖南省音乐家协会会员,湖南省戏剧家协会会员;政协郴州市第二届委员,政协桂阳县第五届常委、委员。1996年任桂阳县湘剧团业务副团长,2003—2009年6月任剧团党支部书记。2010年当选桂阳县第二届音乐家协会副主席,现任桂阳县戏剧家协会副主席。

作者与唐秋明合影

1976年7月,唐秋明高中毕业后下放到桂阳茶场,1978年参加全省加禾民歌调演。

1979年5月破格被招聘为县文化馆文化辅导员,同年7月参加郴州地区代表队,在《接亲亭》和《智撒传单》中饰演角色,9月参加了湖南省群众文艺活动调演,获演出三等奖。

1981年1月调入桂阳湘剧团搞乐队工作,师承刘松和,师从谭东波、

邝发田等老艺人。

1983年与同事合作创作的大型古装戏《金纯玉洁》被评为县优秀征文奖。

1987年8月随团到北京参加了昆曲电影《一天太守》拍摄。

1996年任剧团业务副团长以来,主创昆曲舞蹈《古韵流芳》《欧阳海之歌》《清官谱》等。

荣誉证书

2000年为桂阳聋哑学校编创的《一碗米粉肉》在全县爱心助残文艺晚会上现场募捐。

近十多年来,唐秋明为各战线汇演创作的文艺作品有:1997年《绿色的暖流》获湖南省邮电系统"五个一"评比三等奖;同年《温暖》获湖南省公安部门演出三等奖;《彼此消费》1999年获郴州市"'3.15'明明白白"电视大赛创作奖、演出奖;《卖杨梅》《卖皮包》(合作)获郴州地区第三届、第四届残疾人文艺汇演创作奖、演出奖;桂阳昆腔《清风颂》2005年获湖南省反腐倡廉歌曲评比三等奖;《我的检察官故事》2008年代表郴州市检察院参加湖南省"三湘"检察官故事会获二等奖;2011年《党徽风景线》赴省会演获一等奖;《不醒的梦》参加全国反邪教文艺作品会演评比

获优秀作品奖。

近十多年来,唐秋明为剧团演出创作古装大戏谱曲的有《清风亭》《二女争夫》《五子图》《割肝救母》《官府藏姣》《闯幽洲》《春草闯堂》《三女拜寿》等。为小戏谱曲的有湘剧高腔《接妻》,1999年参加郴州市第二届艺术节获作曲二等奖;湘剧弹腔《抉择》,2002年参加郴州市第三届艺术节获作曲奖;湘剧昆腔《壶底乾坤》,1999年参加郴州市第四届艺术节获作曲二等奖;湘剧昆腔《挂职村官》,参加郴州市第四届艺术节获作曲银奖。

2006—2012年,唐秋明主创作曲《走阳山》《永远的丰碑》《守护家园那片绿》连续三届获得郴州市"五个一工程"奖。

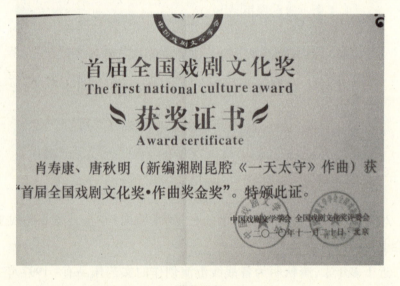

获奖证书

2008年起,唐秋明参与新版《一天太守》的音乐创作、排练演出活动,并获作曲金奖。

2009年,唐秋明主创的宣传"桂阳湘剧"演唱作品《湘兰别韵》,成为桂阳湘剧保护传承中心的保留节目。30年来,他为剧团创作上演各类湘剧节目作品180余件,并整理了《珍珠塔》《血手印》《三请梨花》《打碑杀庙》等50余出戏。

近十多年来,唐秋明悉心授徒4人,拜师衡阳湘剧国家级音乐代表性传承人谭东波,系统地了解了衡阳湘剧昆、高、弹三大声腔体系和作曲法。目前,他正在整理900分钟的桂(衡)阳湘剧老磁带记谱打印入档工作,为衡阳湘剧艺术宝库增添珍贵的资料。

(二)曾辉云

曾辉云,男,汉族,1957年生。中专学历,1971年4月参加工作,工生行,从事湘剧表演、导演及教学工作。2009年被评为国家二级演员,2014年被评为国家级非物质文化遗产项目"衡阳湘剧"市级代表性传承人。

他任职46年以来,主演剧目35个,参演的剧目105个,导演剧目15个,教导学生110人。曾获湖南省文化厅颁发的"优秀表演奖""优秀指导奖",衡阳市政府颁发的"导演奖"等。2006年在湘剧班任职,创立和推行"教育以人为本,教学方法为先"的教学方针,为湘剧事业的发展做出了贡献。曾辉云除了获得28个专业奖项之外,还获得了2项国家专利。

(三)龙丽萍

龙丽萍,女,中共党员,1966年生,现任湖南省戏剧家协会会员,衡阳市戏剧家协会副秘书长,衡阳市湘剧艺术有限责任公司副总经理,国家二级演员,国家级非物质文化遗产项目湘剧第四批市级代表性传承人。1987年7月毕业于湖南省艺术学校衡阳湘剧表演专业,1999年5月参加湖南省文化厅主办的"湖南省中青年骨干演员培训班"并以优异的成绩结业。在从艺道路上先后拜湘剧表演艺术家罗金成、刘春泉、谭保成、邓溯源为师。主要代表剧目有《黄飞虎反五关》《击鼓骂曹》《大破天门阵》《马鞍情》《王佐断臂》《徐策跑城》《赵氏孤儿》《三女抢板》等30余部。参加各类比赛获奖20余项,1993年和2006年两次参加湖南省青年戏曲演员电视大奖赛均获优秀演员奖。2015年主演湘剧现代小戏《妈妈,儿子回来了》在"第五届湖南艺术节新创小戏小品比赛"中荣获二等奖。

(四)刘邦友

刘邦友,男,现年66岁。1961年7月14日参加桂阳湘剧团,1987年4月加入郴州地区戏剧、曲艺工作者协会,80年代是剧团艺委会成员,曾

任剧务、舞台监督、副导演和导演等专业技术职务。1984年开始导演部分剧目,连续四届在郴州地区汇演分别获演出奖、演员奖和导演奖。新中国成立以来,刘邦友是唯一一位在郴州地区第二届汇演中获双奖(导演奖、一分钟角色奖)者。导演的剧目有三个在湖南省汇演中获奖。1987年到中央新闻电影制片厂拍《疯秀才断案》电影,演叫花头。1986年、1987年多次被评为先进工作者,1988年被评为中级职称。52年中,刘邦友长期坚持学习、创作、上山、下乡,为工农兵演出。

刘邦友长期自学中、外表、导演理论,著有数本艺术杂记,戏路宽,正面、反面、现代、古代、男、老、少各类角色均能胜任,从1961年至1986年演过的戏共89曲大戏,主演16个,小戏主演14个,深受广大工农兵的欢迎,有较好的理论知识和戏曲表演艺术实践经验。

刘邦友掌握了湘剧戏曲规律,并有继承和发展。导演了《山乡女税官》《四下河南》《抉择》《月夜来客》《四渡赤水出奇兵》《鸭子拌嘴》《奇袭白虎团》《一天太守》《郑小姣》(下期)、《狸猫换太子》(上部)、《换妈》等,第二次导演了《疯秀才断案》。2002年导演《抉择》在第三届郴州艺术节获导演奖,2002年被评为优秀工作者,曾多次在郴州市获演员奖和导演奖。

2007年12月30日退休,退休后连续六年参加剧团下乡演出和排练,教学生演戏,教青年演员化妆。2008—2010年参加了《一天太守》排练,赴北京、省、市汇演,年年参加下乡演出。2011年导演了《半把剪刀》。2009年、2012年两年被评为桂阳宣传系统先进老人。

(五) 李惠惠

李惠惠,1943年出生于桂阳城关镇。1955年12岁时考入桂阳湘剧团,学习旦角。由于学习毅力顽强,练功认真,练就了良好的基本功,加上扮相出众,15岁登台献艺时,便引起了观众的注意。

1959年在湖南省第四届戏曲观摩会演大会上主演昆剧《侠代刺梁》荣获演出奖,其演出唱腔被中国唱片公司灌制成唱片,发行全国,从此渐有名气。以后主演的许多传统湘剧剧目以及现代剧目颇受观众欢迎。由

于她不断琢磨演唱技巧,精心塑造剧中人物的艺术形象,戏艺逐渐精湛,表演日趋成熟,戏路也逐渐变宽。花旦、正旦、老旦都能胜任。尤其擅长饰演悲剧角色,演唱音色凄婉感人。每次省、市戏曲汇演都能得到领导和观众的好评。

李惠惠经常上山下乡演出,得到了广大群众的欢迎和肯定。她被中国戏剧家协会湖南省分会吸收为会员,并担任郴州地区剧协理事;1985年被选为省戏剧家协会代表大会代表;1986年被省政府授予湖南省专业艺术表演团体优秀中年演员称号,《湖南文化报》"优秀演员谱"栏目中对其事迹进行了介绍;1995年入选《中国当代艺术界名人录》;1992年出版的《中国戏曲音乐集成》一书中,收录了由她演唱的戏曲名曲13支;1982年被选为桂阳县人大代表,任常委;1983年被选为桂阳县政协委员,任副主席,并连任四届达14年之久;1994出版的《桂阳县志》和1996年出版的《郴州地区志》中都记载了她的演艺业绩。

李惠惠从学戏、演戏到教戏,经历了50余年的时间,为湘剧做出了贡献,培养了数代湘剧继承人,可以说是一代著名的湘剧传人。她的老师是新中国成立前科班出身的名老艺人刘金昭、陈芙君。李惠惠从她们那里学演了数十个传统剧目,其中有些通过整理,成了她常演的代表剧目。

李惠惠在漫长的演艺工作中积累了许多剧目和湘剧功底,是剧团的支柱,是名副其实的湘剧传承人。她教授的学生正成为主要演员。目前又有四人拜她为师,积极学习,有望成为优秀的接班人。她酷爱湘剧,愿为湘剧传承贡献毕生精力。在她的言传身教下,桂阳湘剧已掀起继承传统学习的热潮,湘剧必定会后继有人。

(六) 曹腾飞

曹腾飞,男,中共党员,1972年生。桂阳湘剧团演员,任桂阳湘剧团业务副团长,市级非物质文化遗产湘剧传承人,郴州市戏剧家协会会员,郴州市舞蹈家协会会员,桂阳县戏剧家协会秘书长,桂阳县舞蹈家协会副主席。

曹腾飞1986年考入湖南省艺术学校衡阳戏曲学校湘剧科,学制六年。师承湘剧表演艺术家谭保成,学习了湘剧传统折子戏,如在湘剧昆曲《醉打山门》中饰鲁智深、在湘剧弹腔《五台会兄》中饰杨五郎、在湘剧高腔《尉迟装疯》中饰尉迟恭、在湘剧弹腔《铡美案》中饰包公、在昆曲《单刀会》中饰周仓、在湘剧弹腔《斩子》中饰焦赞等。期间,还向湘剧著名演员邓溯源学习了湘剧弹腔折子戏《拨火棍》,饰孟良,向京剧名家昌燕华(武生)学习身段功和把子戏,及昆曲《林冲夜奔》《雁荡山》等戏。

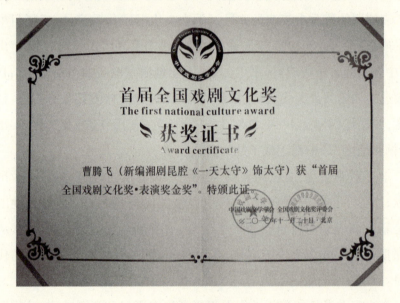

获奖证书

(七)阳小兵

阳小兵,1968年生,衡阳县长乐区青塘乡冶培村人。父亲阳功达(1922年—),湖南花鼓戏演员,曾在衡阳花鼓戏剧团当主要领导;母亲冯佳桂(1932年—),花鼓戏演员,"文革"后分配到乐平公园工作;舅舅冯朴

阳小兵

明,衡阳花鼓戏剧团导演、编剧等。

阳小兵从小看戏长大,跟母亲逢戏必看,如花鼓戏《大盘调》,祁剧《贺龙元帅》,京剧《铁公园》《江姐》《十五贯》等,喜欢看戏曲频道,对衡阳戏曲都有了解。1986年高中毕业后到石家庄参军,1991年退伍,分配到衡阳湘剧团,2010年开始担任团长。2012年,剧团改制后担任董事长。

(八) 黎桂香

黎桂香,衡阳湘剧艺术有限责任公司演艺部经理,衡阳湘剧市级传承人,湖南省戏曲家协会会员,国家二级演员(工青衣)。师承罗冬凤,曾在2005年衡阳市青年戏曲演员折子戏大奖赛巡回观摩比赛中饰《断桥》里的白素贞荣获表演一等奖;2011年衡阳市专业艺术表演团体新创剧(节)目评比汇演中饰《黄飞虎反五关》里的贾氏获优秀表演奖等。

(九) 燕慧

燕慧,衡阳湘剧市级传承人,艺委会主任,国家二级演员。工刀马旦,师承王桂枝。代表剧目有《马鞍情》《大破天门阵》等。参加衡阳市2008年专业艺术表演团体新编(创作)剧目巡回观摩评比汇演,在《蝴蝶梦》中饰田氏获优秀表演奖;2011年衡阳市专业艺术表演团体新创剧(节)目评比汇演中,在《黄飞虎反五关》里饰牛氏获优秀表演奖。

(十) 刘孟雄

刘孟雄,衡阳湘剧团京胡演奏员,国家二级演奏员。在1982年湖南省戏曲汇演中(《贺府斩曹》)获优秀伴奏奖。在1984年湖南省优秀青年演员汇报演出中(《思凡》)获优秀主奏奖、音乐设计奖;湖南戏曲巡回观摩评比演出中(《牛皋招亲》)获优秀乐手奖。在1987年首届中国艺术节著名戏曲表演艺术家专场晚会中任《醉打山门》主奏,等等。

(十一) 邓余莉

邓余莉,临武县人,湖南省桂阳湘剧团演员,郴州市戏剧家协会会员。1986年考入衡阳艺术学校,学习湘剧表演专业,学制六年。师承王桂芝、李慧慧等。1992年分配到桂阳湘剧团从事演员工作;2000年担任剧团副团长;2010年担任剧团工会主席。曾在《大破天门阵》中饰演杨八

姐、《三打平贵》中饰演公主、《珍珠塔》中饰夫人,以及在《一天太守》《五子图》《凤还巢》等几十余个大戏、小戏中担任主要演员,在长期的学习和演出实践中,逐步成长为剧团较有影响的演员之一,到各地演出都能得到观众的认可和称赞。

（十二）罗建华

罗建华,汝城县人,湖南省桂阳湘剧团演员,桂阳县戏剧家协会副主席,郴州市戏剧家协会会员。1985 年 10 月考入桂阳湘剧团任演员。1987 年 6 月至 1988 年 1 月在衡阳艺术学校委培学习半年。1989 年 12 月至 2003 年 5 月,任剧团主演兼剧团会计。1996 年 1 月至 2003 年 6 月任剧团副团长及主演。

罗建华师承罗满凤、谢忠义,学习小生、旦行,先后在 40 余个大戏、小戏中担任主要演员,扮演了不同性格、不同行当的主要角色,其中在《一天太守》中饰高北斗、《大破天门阵》中饰杨宗保、《珍珠塔》中饰方卿、《凤凰巢》中饰穆居易、《五子图》中饰徐怀彬、《官府藏姣》中饰刘士进、《三打平贵》中饰薛平贵等。

（十三）肖凤波

肖凤波,桂阳县湘剧保护传承中心优秀青年演员,工老旦,桂阳县湘剧保护传承中心副主任。2010 年参加湖南省优秀剧目展演荣获个人优秀表演奖;2013 年参加湖南省中青年演员折子戏大赛荣获铜奖;2015 年参加第五届湖南艺术节荣获"表演奖"。常演剧目有《对花枪》《清风亭》《大破天门阵》《屠夫状元》《珍珠塔》《借女冲喜》《别母乱箭》《太君辞朝》《红灯记·痛说革命家史》等。

（十四）雷海兵

雷海兵,师承湘剧名丑黄贤富,桂阳县湘剧保护传承中心优秀青年演员,丑行。2010 年参加首届全国戏剧文化奖大赛荣获表演银奖。常演剧目有《大破天门阵》《刺梁》《打碑杀庙》《十五贯》《哑女告状》等。

（十五）刘娜

刘娜,2010 年 7 月毕业于衡阳市艺术学校湘剧班,国家四级演员,衡阳

湘剧市级传承人。师承刘孟雄、旷丽秀，工花旦、刀马旦。2010年湖南省艺术类院校毕业生艺术实践成果巡回观摩评比，在《柜中缘》中饰玉莲获优秀演员奖；衡阳市2010年专业剧团青年演员折子戏比赛，在《思凡》中饰色空、《盗草》中饰白素贞获优秀表演奖；2011年衡阳市专业艺术表演团体新创剧（节）目评比汇演，在《黄飞虎反五关》中饰妲己获表演奖；2013年湖南省中青年戏曲演员折子戏比赛，在《思凡》中饰色空获二等奖。

（十六）祝清

祝清，2010年7月毕业于衡阳市艺术学校湘剧班，工净行，国家四级演员。师承夏传进、董斌。主演剧目有《火判》《芦花荡》《拨火棍》等。2010年湖南省艺术类院校毕业生艺术实践成果巡回观摩评比，在《醉打山门》中饰鲁智深获优秀演员奖；衡阳市2010年专业剧团青年演员折子戏比赛，在《醉打山门》中饰鲁智深获优秀表演奖；2013年湖南省中青年戏曲演员折子戏比赛，在《醉打山门》中饰鲁智深获三等奖。

（十七）谭颉

谭颉，2010年毕业于衡阳市艺校湘剧班，国家四级演员。师承龙丽萍，工老生、小生。主演剧目有《大破天门阵》《王佐断臂》《游龙戏凤》等。2010年湖南省艺术类院校毕业生艺术实践成果巡回观摩评比，在《大破天门阵》中饰演杨宗保获优秀演员奖；2015年第五届湖南艺术节新创小戏小品比赛，主演的现代湘剧《妈妈，儿子回来了》荣获二等奖。

（十八）刘向荣

刘向荣，2010年7月毕业于衡阳市艺术学校湘剧班，国家四级演员。师承龙丽萍，工生行。衡阳市2008年专业艺术表演团体新编（创作）剧目巡回观摩评比汇演，在《蝴蝶梦》中饰庄周获新人奖；2010年湖南省艺术类院校毕业生艺术实践成果巡回观摩评比，在《武家坡》中饰演薛平贵荣获优秀演员奖；2010年衡阳市专业剧团青年演员折子戏比赛，在《斩子》中饰演杨延昭荣获优秀表演奖。

（十九）江野萍

江野萍，2010年7月毕业于衡阳市艺术学校湘剧班，国家四级演员。

师承姚忠恒、旷丽秀,工娃娃生、小生,兼刀马旦。2010年湖南省艺术类院校毕业生艺术实践成果巡回观摩评比,在《柜中缘》中饰演岳雷荣获优秀演员奖;2010年衡阳市专业剧团青年演员折子戏比赛,在《打猎》中饰演小将军荣获优秀表演奖;2011年衡阳市专业艺术表演团体新创剧(节)目评比汇演,在《黄飞虎反五关》中饰演哪吒,获表演奖等。

(二十) 陆林林

陆林林,2010年毕业于衡阳市艺术学校湘剧班,国家四级演员。师承肖俊岐、黎桂香,工青衣,兼花旦。2010年湖南省艺术类院校毕业生艺术实践成果巡回观摩评比,在《断桥》中饰白素贞获优秀演员奖;2010年衡阳市专业剧团青年演员折子戏比赛,在《打猎》中饰演李三娘荣获优秀表演奖。

(二十一) 刘玲

刘玲,2010年毕业于衡阳市艺术学校湘剧班,国家四级演员。师承燕慧,工刀马旦。2010年湖南省艺术类院校毕业生艺术实践成果巡回观摩评比,在《拦马》中饰杨八姐获优秀演员奖;2010年衡阳市专业剧团青年演员折子戏比赛,在《昭君出塞》中饰王昭君荣获优秀表演奖。

第七章 湘剧的传承保护与发展

第一节 湘剧的传承保护

湘剧历史悠久,特色鲜明,是湖湘文化中一颗璀璨的明珠,曾照亮了湖南湘文化之旅。然而时过境迁,昔日辉煌的湘剧,而今却渐渐淡出了人们的视线。

一、传承保护价值

(一)审美价值

湘剧形成的足迹、塑造的形象、彰显的内涵等方面涉及艺术、文学、历史等多个领域,充分展现了湖湘人民的审美观念。湘剧的艺术美,体现了湖湘民众高尚的审美情趣和崇高的审美理想。湖湘人民在历史的发展中不断赋予湘剧以丰富的内涵和独特的形式,并在传承实践过程中,以进步的思想观念、熟练的表演技巧、良好的艺术修养去加工、改造、创新、发展,将湘剧的内部结构和外部环境完美地统一起来,成为湖湘民众审美心理追求的展现方式。

(二) 学术价值

湘剧蕴藏着深厚的文化内涵和浓重的民间艺术色彩,是不可多得的文化艺术珍品。它的发展经历了散曲、南曲、南北曲合流、民歌小曲、民间器乐、昆曲等多重艺术构成,反映了民间艺人的艺术追求,倾注了民间艺人的审美情感,又渗透了当地的民俗风情。这对于研究区域文化的内涵和审美观念具有很高的学术价值,对于弘扬民间文化具有突出的文化研究意义,对于研究如何传承优秀传统文化具有广泛的现实意义和长远的历史价值。我们可以从中吸取前人的成功经验,学习民间艺人的艺术修养,学习他们钟爱民间艺术的精神,努力探寻优秀传统文化的发展规律,深入挖掘其内涵,让传统的民族文化继续为民族、国家大文化服务。

(三) 开发价值

当今时代是一个开放的时代,是一个需要交流的时代。湘剧是湖湘人民在继承传统的基础上创造的精神产品,集中体现着湖湘人民的精神风貌、审美取向,孕育着湖湘文化发展的内涵和动力。她不仅是湖湘文化的象征和标识,而且是增进湖湘人民与外界交流的纽带,也是湖湘地域文化对外宣传的一个窗口、一张名片。因此,加强对湘剧的传承保护、开发利用,是打造湖湘文化品牌的有效途径,对于提升湖湘文化的核心竞争力有着举足轻重的作用。

谢忠义在桂阳县湘剧传承保护中心教学

二、活态传承个案

近年来,在政府各级部门和传承人的共同努力下,湘剧的传承保护工作取得了长足的进展。在开展抢救工作、组建保护机构、建立传习基地、整编艺术档案以及教育传承等方面,都取得了系列成效。但都未能从根本上扭转湘剧传承的危机。如傅谨所言:"中国戏剧确实存在危机,一方面是悠久深厚的戏剧传统只有很微不足道的一部分得到了较好的传承,另一方面是经过'文化大革命'前后十多年的断层,演艺人员的表演艺术水准出现了大幅度的下降。这些历史造成的原因,加上戏剧长期处于非市场化的体制之中,很难吸引一流人才(优秀编导人才的流失也是出于同样的原因),都决定了目前中国戏剧的艺术水平很难达到一个比较理想的高度。"[1]湘剧传承的现状究竟怎样?我们以在桂阳湘剧保护传承中心和衡阳湘剧艺术有限责任公司调查掌握的材料为据,作如下概括论述。

(一)桂阳县湘剧保护传承现状

近期,我们在桂阳县文化局王文金局长、桂阳县湘剧保护传承中心谢能娇团长的支持下,对桂阳湘剧进行了深入的采访调查。在该中心唐秋明老师的帮助下,我们见到了资料室存留的剧目、剧本及湘剧相关资料。

(1)桂阳县湘剧保护传承中心现有演员谢能姣、曹腾飞、肖风波、邓余利、罗建华、胡建雄、李谋香、廖春英、雷海兵、杨靖、谢曲海、彭满春、张萍、龚晓燕、廖春姣、刘军等16人;有乐师唐秋明、曾静、谢阿玲、黄柏元、廖华伟、雷慧兰、王超、黄艳华、邱祖勇等10人;有舞美廖政委、王硕平、欧阳丽、李四高、邓志毅、王勇俊、何旭东、魏虹剑、廖洪波、雷玺等10人。

(2)桂阳县湘剧保护传承中心存留有1956年整理的"剧团剧目一览表",其中收录有《琵琶记》《探五阳》《聚子会》《二度梅》《黄金印》《四进士》《九莲灯》《出师表》《北天门》《凤仪亭》《醉打山门》《五台会兄》等478个剧目。

[1] 傅瑾.二十一世纪中国戏剧导论[M].北京:中国社会科学出版社,2004:158.

桂阳县湘剧保护传承中心提供的《大破天门阵》剧本手稿

（3）湘剧团建团以来，先后整理表演的剧目有《蝴蝶杯》《奇遇》《铁弓缘》《唐知县审告命》《狸猫换太子》《二女争夫》《血手印》《置田庄》《女斩子》《十五贯》《皮秀英回告》《春秋配》《状元打更》《借女冲喜》《烂柯山》《大闹淮安》《九阳宫上寿》《三打平贵》《五子图》等大戏以及近70部折子戏。

（4）桂阳县湘剧保护传承中心先后整理[月儿高][八阳][掉角儿序][雨衣第三叠][后庭花][锦缠道][刮鼓令][脱布衫][小凉州][锦后拍][脱布衫带叨叨令][凉州新郎][煞尾][罗鼓令][山坡羊][罗江怨][二郎神][步步娇][哭天皇][梅花酒][集贤宾][鸣夜啼][访春][啄木儿][玉交枝][二凡二郎神][醉花阴][莺集御林啭][刮地风][黄莺花下啼][古轮台][小桃红][豆叶黄][七兄弟][太和佛][山桃红][斗鹌鹑][锦中拍][渔灯儿][锁南枝][好事近][懒画眉][骂玉郎][念奴娇序][园林好][渔家傲][朝元令][挂玉钩][嘉庆子][沉醉东风][驻马听][锦堂月][武陵花][荷叶铺水面][越恁好]等60余支湘剧昆

腔曲牌;有[驻云飞][皂角儿][尾犯序][一江风][傍妆台][四朝元][华秋儿][江头金桂][醉翁子][三春锦][红衲袄][香罗带][解三醒][孝顺歌][一枝花][雁儿落][油葫芦][混江龙][香柳娘]等60多支湘剧高腔曲牌。

桂阳县湘剧传承保护中心存留的湘剧打击乐手稿

(二)衡阳湘剧艺术有限责任公司传承现状

近期,我们在衡阳湘剧艺术有限责任公司董事长阳小兵的支持下,对衡阳湘剧艺术有限责任公司湘剧传承情况作了调查。

(1)衡阳湘剧艺术有限责任公司现有演员龙丽萍、黎桂香、燕慧、刘红卫、旷丽秀、何思思、江青青、罗佳玲、刘娜、江野萍、刘玲、陆林林、肖莉、谢丰艳、刘向荣、许俊、龙承章、刘赛虎、谭运祥、唐雄、董斌、李坤、唐仕发、刘斌、祝清、肖钦文、谭庆亚、唐梦君、谭颉、张奕、夏传进等31人;有乐师刘孟雄、刘建波、陈梦媛、刘亚伟、叶翔、杨霞慧、董奇、王利民、许静、肖余锋、徐涛、蒋鹏等12人;有舞美王一贵、李翠娥、祝斌、袁强、汤妮、曾辉云、颜赛、冯翔等8人;有行政人员阳小兵、谭建平、伍金生、全荃、彭腊梅、蒋素芳、罗洁等7人。

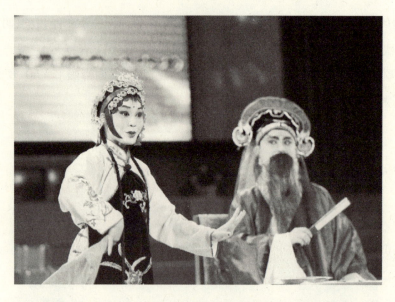

衡阳湘剧艺术有限责任公司供稿的新编剧目《游龙戏凤》剧照

（2）衡阳湘剧艺术有限责任公司统计的数据显示，改革开放以来，衡阳湘剧上演的传统剧目有233个，新编剧目为85个；但是现在能演的34个剧目中有传统剧目30个，新编剧目4个。代表剧目是《李三娘》《三打白骨精》《王佐断臂》《八戒闹庄》《龙舟会》《思凡》《佳期拷红》《醉打山门》《断桥相会》《花子拾金》《邓九公归周》《水漫金山》《林冲夜奔》《生死牌》《女斩子》《徐策跑城》《追鱼记》《双驸马》《白蛇传》《妲妃乱宫》《赵氏孤儿》《打鼓骂曹》《佘赛花》《黄飞虎返五关》《野猪林》《逼上梁山》《血溅乌纱》《胭脂》《三岔口》《拦马》《牧童放牛》《拨火棍》《孟丽君》《恩仇记》《程咬金用计》《大闹淮安》《柜中缘》《白蛇后传》《薛平贵与王宝钏》《牛皋招亲》《马鞍情》《天子跪臣》《大破天门阵》《封王上寿》《天安会》《封神榜》《打金枝》《花田错》《罗成招亲》《金花降妖》《战金山》《宋江杀惜》《双下山》《秋江》《穆桂英打围》《描容上路》《活捉王魁》《将相和》《贵妃醉酒》《火判》《文王吐子》《劈山救母》等。

（3）衡阳湘剧艺术有限责任公司整理的剧本有318本，其中有《李三娘》《书馆相逢》《八戒闹庄》《活捉王魁》《目连救母》等高腔31本；有《刺梁》《别母乱箭》《打碑杀庙》《断桥》《林冲夜奔》等昆腔25本；有《定军

山》《三姐下凡》《三战吕布》《薛刚反唐》等弹腔 245 本。

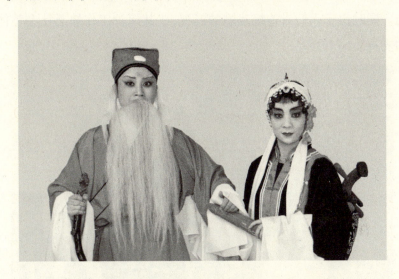

衡阳湘剧艺术有限责任公司《描容上路》剧照

（4）衡阳湘剧艺术有限责任公司整理传统剧目有《思凡》《昭君和番》《佳期拷红》《水漫金山》《别母乱箭》《刺梁》《进城探亲》等 16 本昆腔曲谱；有《牛皋招亲》《置田庄》《李三娘》《八戒闹庄》等 8 本高腔曲谱；有《恩仇记》《下河东》《定军山》《生死牌》《马鞍情》等 32 本弹腔曲谱。另有现代戏高腔曲谱《沙家浜》《智取威虎山》2 本。

三、湘剧传承困境

戏曲是中华民族优秀的艺术形式，近百年来，受民族虚无主义和政治实用主义的伤害，文化消费主义的挤压，以及时代和审美主体变迁的影响，致使我国戏曲面临着前所未有的危机。作为中华戏曲百花园里的明珠，湘剧也成为亟待抢救和保护的剧种。湘剧出现生存危机，是多重原因造成的，突出地表现在以下方面：

（一）多元文化的强烈冲击

20 世纪以来，科技发达、信息快捷、文化多元，人民生活水平及审美需求日益提高，文化娱乐活动方式出现多样化趋势，人们的审美追求、价

值取向、文化观念等都发生了转变,人们有了选择的自由,观众在悄悄地分流。同时由于人们对传统戏剧的漠视,故其保护工作缺乏社会整体力量的支持。

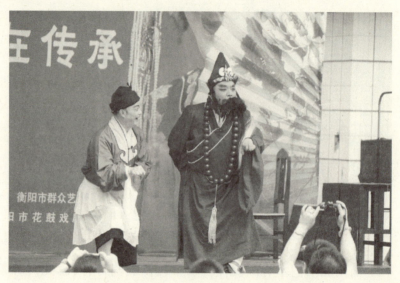

衡阳湘剧艺术有限责任公司《醉打山门》剧照

(二) 政府扶持的力度不够

衡阳湘剧艺术有限责任公司阳小兵先生说:"现在就衡阳湘剧艺术有限公司的传承现状而言,虽然政府在扶持,但力度远远不够。我们团不像桂阳湘剧团,也不像湖南省湘剧院,他们的人员是有固定收入的。而我们团没有编制,成员都是凭着对湘剧艺术的热爱在传承,有很多时候连基本生活都保障不了。"①资金是民族文化艺术得以发展的一个重要条件,就湘剧而言,足够的资金扶持显得尤为重要。因为一个剧种在服装、乐器、音响等硬件设施方面的添置,队员学习、生活等方面的开支,都需要一定的资金作保障。调查显示,湘剧由于资金管理、运营模式、艺人表演水平等多重因素的影响,虽已经得到政府文化部门在资金方面的支持,但力度还不够,覆盖面也还有待拓宽。

① 根据采访资料辑录。

（三）缺乏后备的传承人才

桂阳湘剧保护传承中心唐秋明表示，制约湘剧发展的因素很多，其中关键在于招不到后备人员，包括剧本创作人员、音乐创作人员、编导导演、舞美等。现在剧团的人员基本上是身兼多职，有的演员兼乐师，有的演员兼舞美，他自己除了作曲、乐器演奏，很多时候要上台当演员。特别是近年随着现存的老艺人日趋减少，且都年过古稀，健康状况不佳，加上年轻人对学习湘剧缺乏动力、兴趣和主动性，学习热情不高，致使其传承后继乏人，断档严重。

衡阳湘剧艺术有限责任公司《传承》排练场景

第二节 湘剧的创新发展

在当前国家大力复兴传统文化的时代背景下，一系列措施的出台，无疑为地方戏曲剧种的传承提供了良好的契机。"人类的文化传承最终为

人类的社会结构提供要素积累并使这些要素整合为一个和谐有序的系统。"①湘剧的传承不仅需要经费,需要方法,而且更需要滋养它的文化沃土和一群懂得并爱护它的人。谈起湘剧的发展,衡阳湘剧艺术有限责任公司董事长阳小兵表示,湘剧的传承要靠大家一起努力,关键是作好几项工作。第一是要让更多人了解湘剧的历史。第二是要挖掘湘剧的特色,比如音乐、剧目以及表演特色等。第三是与其他剧种加强交流。在文化飞速发展的今天,他不反对学习其他剧种的表演技术,但主张要化为湘剧的特点,要使湘剧的特色得到保留和发展。第四是加强宣传普及教育。他认为这一点至关重要,只有让更多的人接触湘剧、了解湘剧,湘剧才有市场,同时也是在为培养传承人做准备。

桂阳县湘剧传承保护中心送戏到龙潭街道演出场景

为了这一民族文化品种更好地、长久地延续下去,更好地为社会服务,我们提出以下几点对策。

① 赵世林.论民族文化传承的本质[J].北京大学学报(哲学社会科学版),2002(03).

一、强化政府职能

调查得知,政府部门已经划拨出专项扶持资金,用于湘剧的教育传承与保护工作。但与其他政府投入比较而言,湘剧还是面临资金短缺的问题。因此,政府部门还要进一步加大资金投入。譬如,拨出专项经费关心、慰问民间艺人,让他们感受到政府的关怀;投入一定资金用于帮助艺人修建训练和演出场所,让艺人们有固定的训练和演出平台;应投入一定经费用于传承人的培养,激发起他们传习湘剧的积极性。同时,应投入一定经费用于录制演出实况,这既可为湘剧的档案建设和科学研究提供资料,又可作为对外宣传的重要载体。

政府部门应依据实际制定地方性法律法规或出台相关的保护条例,以保障保护传承工作的顺利开展。譬如,制定传承艺人保护条例和奖惩制度,对于优秀的民间艺人要给予相应的优惠政策和经济补助,这不但可增强艺人的荣誉感和自觉传承意识,还可以吸引新一代人前来学习,培养起新生代艺人。

湘剧《赵氏孤儿》剧照(衡阳湘剧艺术有限责任公司供稿)

政府还可以通过组织比赛、公开汇报、交流演出等活动,激发湘剧艺人的荣誉感,同时引发社会的广泛关注,为湘剧的长久发展储备新力量。同时,政府部门也要有科学、健全的管理机制,保护工作要有精心、缜密的规划和科学的管理。

二、加强传人培养

中国民间文艺家协会主席冯骥才先生说:"历朝历代,除了一大批彪炳史册的军事家、哲学家、政治家、文学家、艺术家以外,各民族还有一大批杰出的民间文化传承人,后者掌握着祖先创造的精湛技艺和文化传统,他们是中华伟大文明的象征和重要组成部分。当代杰出的民间文化传承人是我国各民族民间文化的活宝库,他们身上承载着祖先创造的文化精华,具有天才的个性创造力。……中国民间文化遗产就存活在这些杰出传承人的记忆和技艺里。代代相传是文化乃至文明传承的最重要的渠道,传承人是民间文化代代薪火相传的关键,天才的杰出的民间文化传承人往往还把一个民族和时代的文化推向历史的高峰。"[1]湘剧的传承离不开一代又一代传承人的努力。所谓传承人,是指直接参与文化遗产传承、使文化遗产能够沿袭的个人或群体(团体)。他们是文化遗产最基本和最重要的活态载体。

传承人培养是湘剧传承的核心,也是其他表演类"非遗"项目发展的关键。一方面通过举办训练班、兴趣班、知识讲座、文艺演出等,吸收有兴趣的人员加入,培养后备传承人;另一方面要保护好健在的老艺人,给予他们适当的优惠,调动和鼓励他们传承的信心,并积极为他们的传承创设有利的条件。同时,还应注重创作、编剧编导和灯光舞美人员的引进与培养。

[1] 冯骥才.民间文化传承人:活着的遗产[J].文汇报,2007-05-10.

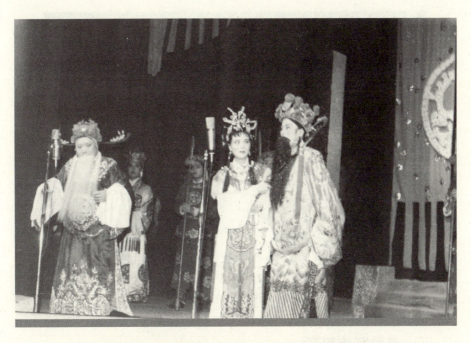

湘剧《天子跪臣》剧照（衡阳湘剧艺术有限责任公司供稿）

三、开展创新工作

创新是一个民族发展的动力，也是一种文化发展的内驱。如刘文峰所言："内容脱离现实生活，形式脱离多数群众的审美意识和戏曲的艺术规律，这是元杂剧和昆曲衰落的一个重要原因，也是目前一些戏曲剧种产生危机的一个重要根源。"[1]在当前现代化、信息化背景下，湘剧的创新传承，一方面要加大挖掘传统的力度，另一方面就要在继承传统艺术精神的基础上创新。首先，进一步挖掘整理出更多的湘剧传统经典剧目，保留其固有的文化精髓；其次，结合时代特征和人民的审美诉求，赋予湘剧以新的形式。创作出更多既有湘剧传统特色，又符合时代发展的优秀作品，也是提升湘剧社会影响力的有效途径。

[1] 刘文峰.戏曲的生存现状和应对措施[J].民族遗产,2008(00).

桂阳县湘剧传承保护中心在桂阳九中教学场景

四、鼓励宣传教育

社会各方均应重视对这一文化品种的开发利用,如加强宣传工作、拓宽宣传途径、加大宣传力度等。可以通过制作宣传片在电视台、网络、广播媒体中穿插播放,也可以制作各种宣传单走街串巷地分发出去,还可以在城乡间设置宣传广告牌等。让更多的人了解、关注这一文化品种,让更多人投入到对其保护与传承工作中来。

同时,我们主张将湘剧纳入本地学校教育,实现对湘剧的普及。普及教育是相对于培养职业湘剧人才的专业教育而言的,湘剧发展,离不开普及教育的推广与加强。在中小学音乐教育中,应努力做到将湘剧音乐、剧本、表演等纳入地方教材,通过基础教育的方式进行普及和宣传,为古老的艺术培养更多的年轻知音。

湘剧是集诗、歌、舞、民俗、历史于一体的综合艺术,它内涵丰富,本身就是一部艺术文化的好教材,学生在欣赏它的同时,能接触到更多的相关艺术文化,有利于综合素质的培养。湘剧进校园、进课堂,无疑将为继承和发展地方戏曲开辟了新道路,为传统艺术提供了一个展示的平台,为让

青少年了解这些宝贵的文化遗产提供了契机。普及湘剧,应从中小学音乐教师队伍抓起,使广大中小学教师会欣赏、会教唱,这样振兴湘剧、普及戏曲才有可能落到实处。

桂阳县湘剧传承保护中心送戏下乡演出场景

参考文献

[1] 毛竹.新媒体时代的湖南湘剧传播研究[D].广西大学,2015.

[2] 刘嘉乘.地方戏曲的现代转型与地域文化之建构[D].厦门大学,2009.

[3] 蒋林斗.衡阳湘剧调查与研究[D].新疆师范大学,2014.

[4] 王成.湘剧高腔现代戏《李贞回乡》艺术研究[D].天津音乐学院,2015.

[5] 黄瑾星.湘剧表演艺术家王华运的艺术人生[D].湖南师范大学,2013.

[6] 俞为民.湘剧高腔《琵琶记》考论[J].艺术百家,2016(01).

[7] 何益民.湘剧高腔音乐研究及发展对策[D].湖南师范大学,2005.

[8] 龙丽萍.湘剧传承的现状分析与路径探讨[J].艺海,2016(08).

[9] 范正明.湘剧形成简述[J].艺海,2007(01).

[10] 何益民.湘剧高腔音乐现状及其发展对策[J].中国音乐,2013(03).

[11] 陈义平.关于湘剧保护传承发展的几点思考[J].艺海,2012(01).

[12] 李巧伟,张天慧."文化强国"背景下地方非物质音乐文化遗产的艺术价值——以衡阳湘剧为例[J].美与时代(下),2012(01).

[13] 毛莉杰,陈瑾.文化视角下的湖南湘剧与祁剧比较研究[J].大

舞台,2012(11).

[14] 龙开义.湖南民间皮影戏研究[D].湘潭大学,2003.

[15] 袁庆述.湘剧功臣叶德辉[J].中国文学研究,2008(02).

[16] 陈飞虹.湘剧高腔音乐的特色[J].艺海,2003(04).

[17] 肖园.湘剧与湖湘文化[J].艺海,2013(12).

[18] 贺小汉.湘剧传统剧目资料库建设探析[J].艺海,2016(04).

[19] 江正楚.艺术人生的亮丽风采——记湘剧表演艺术家左大玢[J].艺海,2016(08).

[20] 徐军.湘剧艺术普及与推广的路径[J].艺海,2016(06).

[21] 张园园.《坦园日记》中的戏曲史料研究[D].山西师范大学,2013.

[22] 范正明.湘剧昆腔浅探[J].理论与创作,2011(04).

[23] 陈小凤.湘剧《马陵道》的现代演绎探析[J].湖南大众传媒职业技术学院学报,2016(01).

[24] 尹青珍,洪载辉.论衡阳湘剧的艺术价值[J].戏曲研究,2006(01).

[25] 孔庆夫,金姚.探究湖南地方戏曲——衡阳湘剧现状[J].大众文艺(理论),2008(12).

[26] 周霞,吴成祥."湘剧进高校"之可行性初探[J].艺海,2011(10).

[27] 石工玉."非遗"文化与戏剧创作的或然——湘剧《书香天下》观感[J].艺海,2016(05).

[28] 周霞.湘剧进高校的实践性探索[J].大舞台,2012(12).

[29] 伍光辉.清代湖南杂剧传奇研究[D].华中师范大学,2013.

[30] 汪琪.湘剧历史起源问题初探[J].戏剧之家,2014(10).

[31] 黄学军.湘剧复调发展论[J].戏剧文学,2009(08).

[32] 范正明.抗战时期的田汉与湘剧[J].创作与评论,2013(20).

[33] 尹青珍.衡阳湘剧谭派表演艺术研究[J].艺海,2012(06).

[34] 李希恩. 湘剧程式化表演内涵与人物塑造的关系——谈我在湘剧《马陵道》一剧中饰演庞涓这一人物的表演体会[J]. 艺海,2016(09).

[35] 康婕泂. 湘剧戏歌《沁园春·雪》曲牌与唱腔初探[J]. 大众文艺,2011(04).

[36] 孙文辉. 评湘剧《月亮粑粑》[J]. 艺海,2016(01).

[37] 谭建勋. 湘剧高腔的改革与创新[J]. 艺海,2009(03).

[38] 殷婷. 复兴梦 戏剧魂——评湘剧《田汉与湘剧抗敌宣传队》[J]. 艺海,2016(08).

[39] 谢盼春. 湘剧《赵子龙计取桂阳》音乐评析[J]. 艺海,2016(07).

[40] 陈义平. 不知深浅的尝试——湘剧《田汉与湘剧抗敌宣传队》剧本创作谈[J]. 艺海,2016(08).

[41] 尹青珍. 谭保成昆戏武净表演特色研究——以湘剧昆腔戏《醉打山门》为例[J]. 四川戏剧,2014(05).

[42] 范正明. 湘剧昆腔浅探[J]. 艺海,2011(02).

[43] 戴安林. 湘剧《园丁之歌》引发的一场政治风波[J]. 文史天地,2015(07).

[44] 金式. 湘剧凭谁挽式微——复兴湘剧传统剧目之四难[J]. 艺海,2008(05).

[45] 范正明. 试探湘剧"流派"艺术[J]. 创作与评论,2014(18).

[46] 本报记者陈薇. 湘剧该如何更好地传承?[N]. 湖南日报,2011-03-30.

[47] 曹蕙姿. 基于地方文化传承的高校选修校本课程开发研究——以湘剧高腔音乐为例[J]. 戏剧之家,2015(20).

[48] 范舟. 我说湘剧"八大员"[J]. 艺海,2014(04).

[49] 江正楚. 情深韵雅展风流——湘剧高腔《拜月记》赏析兼谈湘剧"保护"[J]. 艺海,2013(05).

[50] 陈蓉. 现代意识 古典情怀——湘剧《赵子龙计取桂阳》观后

感[J].艺海,2016(07).

[51] 谭孝红.融地方文化　演传统湘剧——评湘剧《赵子龙计取桂阳》[J].艺海,2016(07).

[52] 陈月辉.湘剧丑行折子戏《何乙保写状》教学初探[J].艺海,2015(08).

[53] 何益民,覃小樱.湘剧高腔改革探析——以《红舞吧》现象为视角[J].当代教育理论与实践,2013(10).

[54] 陈飞虹.万变要不离其宗——湘剧《月亮粑粑》观感[J].艺海,2016(01).

[55] 曾致,徐耀芳.拯救民族苍生的赤子情怀——解读湘剧高腔《谭嗣同》[J].创作与评论,2015(18).

[56] 江学恭.湘剧研究的奠基之作——范正明先生湘剧系列书籍读评[J].理论与创作,2011(03).

[57] 刘健.从生活中体悟人物塑造——演湘剧《柜中缘》淘气一角有感[J].艺海,2015(09).

[58] 彭静.白妆一袭　情系素贞——湘剧《白蛇传》之人物与表演解读[J].艺海,2016(09).

[59] 陈飞虹.湘剧《洣水魂》观后的思考[J].艺海,2012(03).

[60] 汪辉.湘剧的"雷区"[J].艺海,2004(01).

[61] 伍益中.田汉与湘剧[J].艺海,2013(10).

[62] 徐耀芳.湘剧"赵五娘"之表演研究[J].艺海,2011(05).

[63] 于国良.湘剧《洣水魂》的创作背景及时代价值[J].大众文艺,2015(09).

[64] 蒋太喜.漫谈湘剧音乐及文武场[J].艺海,2012(06).

[65] 杨予野.湘剧高腔曲牌的构成[J].星海音乐学院学报,1990(01).

[66] 魏俭.湘剧《谭嗣同》创作始末——上海戏剧学院研讨会发言稿[J].艺海,2015(03).

[67] 蔡爱军.无奈与跋扈的官场两面——评湘剧《烧车御史》的历史看点[J].艺海,2016(02).

[68] 王文金.活体传承衡阳湘剧的体会[J].艺海,2010(02).

[69] 黎建明.程潜与湘剧电影《拜月记》[J].艺海,2012(01).

[70] 黎建明.浅谈湘剧高腔中的"集曲"[J].艺海,1995(03).

[71] 殷婷.人性的光辉——评湘剧《烧车御史》[J].艺海,2016(02).

[72] 江正楚.最美人生　光照乾坤——湘剧高腔《月亮粑粑》赏析[J].艺海,2016(01).

[73] 陈飞虹.湘剧低牌子推论——为海盐腔寻踪[J].艺海,2001(03).

[74] 阳秀蓉.衡阳湘剧"一戏三唱"[J].新湘评论,2013(17).

[75] 赵小乐.湘剧高腔的特点与改革[J].艺海,2008(04).

[76] 喻莹.高职戏曲器乐(湘剧、花鼓戏)专业课程设置思考[J].艺海,2015(09).

[77] 于国良.湘剧《洣水魂》的音乐特色[J].艺术品鉴,2015(03).

[78] 朱海扩.河北梆子《斥神》一折移植为湘剧的研究[J].艺海,2016(04).

[79] 乔宗玉.湘剧的美[J].新湘评论,2011(10).

[80] 范正明.麓山古枫——记湘剧百岁寿星王华运[J].艺海,2005(03).

[81] 洪载辉.衡阳湘剧的艺术价值[J].艺海,2006(01).

[82] 王艳军.容动而神随　形现而神开——浅谈湘剧表演中的人物刻画[J].艺海,2016(09).

[83] 乔瑜.往事成烟云　来日犹可追——评湘剧高腔《苏秀才》[J].艺海,2014(01).

[84] 凌静.湘剧《马陵道》赏析[J].艺海,2012(07).

[85] 曾致.记优秀湘剧演员邵展寰[J].中国演员,2013(06).

[86] 伍益中.《书香天下》：湘剧高腔的新标高[J].艺海,2016(05).

[87] 江瑞庭.论湘剧艺术"角色创造"[J].艺海,2014(09).

[88] 谭建国.以情感人 以义动人——塑造湘剧现代戏《涞水魂》李春牛的体会[J].艺海,2011(10).

[89] 廖建华.廖建华湘剧艺术人生回忆录（一）[J].艺海,2014(06).

[90] 王凤杰.承续道义 凸显人情——谈湘剧高腔《鹦鹉记》对明传奇同名作品的改编[J].艺海,2011(08).

[91] 贺小汉.浅析湘剧花脸艺术[J].艺海,2013(03).

[92] 彭博.湘剧《拦马》折子戏教学浅析[J].艺海,2016(09).

[93] 陈奇.从湘剧《醉打山门》谈戏曲身段对剧目的影响[J].艺海,2016(04).

[94] 曾致.湘剧舞台的时代创新之作——观大型现代湘剧《李贞回乡》有感[J].创作与评论,2012(12).

[95] 曾致.湘剧名伶六岁红 春泉汩汩铭世间——追忆著名湘剧大师刘春泉[J].艺海,2012(08).

[96] 胡江.从放腔看湘剧高腔的旋律及调式特色[J].乐府新声（沈阳音乐学院学报）,1984(02).

[97] 本报驻湖南记者黎鑫,通讯员陈飞虹.湘剧,还能走多远[N].中国文化报,2012-01-11.

[98] 江正楚.荒诞浪漫中的现实情怀——湘剧高腔剧目《山鬼》赏析[J].艺海,2010(09).

[99] 曾致.历史真实性和时代前瞻性的好戏——评湘剧高腔《谭嗣同》[J].中国演员,2015(05).

[100] 姜丽华."古为今用"与《琵琶记》的经典意义[D].黑龙江大学,2007.

[101] 曾致.湘剧名伶六岁红 春泉汩汩铭世间——追忆著名湘剧

大师刘春泉[J].中国演员,2012(04).

[102]张晨.走进湖南(之二)湘剧[J].音乐生活,2014(02).

[103]彭正初.湘剧《琵琶记》之"书馆相会"人物分析[J].艺海,2010(02).

[104]尹青珍.湘剧大师谭保成创新昆戏武净表演研究[J].大舞台,2013(12).

[105]孟由.一本富有科学性的戏曲音乐研究著作——简评《湘剧高腔音乐研究》[J].音乐研究,1991(01).

[106]廖静虹.改革乃振兴湘剧的唯一出路[J].艺海,2015(06).

[107]谭绪人.信仰的力量——观湘剧《书香天下》有感[J].艺海,2016(05).

[108]张杰.我排的三个戏[J].艺海,2016(02).

[109]陈飞虹.观戏漫谈——看"湘花烂漫"专场以后所想到的[J].艺海,2016(04).

[110]表雪飞.用艺术浇灌人生——记湘剧表演艺术家蒋天祥[J].艺海,2010(08).

[111]吴伟成.湘剧戏歌《沁园春·雪》演绎[J].艺海,2008(02).

[112]天慧.湘声新翻杨柳枝——范正明先生湘剧研究系列新作付梓[J].艺海,2011(05).

[113]沈尧.评湘剧《琵琶记》的改编[J].理论与创作,1989(04).

[114]安志强.宏大叙事中的人文关怀 看湘剧《田老大》[J].中国戏剧,2016(10).

[115]吴兆丰.三部湘剧研究专著值得嘉奖[J].中国戏剧,2011(09).

[116]孙文辉.喋血湘伶——抗战中不屈的湘剧艺术家[J].文史博览,2008(08).

[117]曾致.戏曲舞台的一泓清流——评现代湘剧《苏秀才》[J].创作与评论,2013(10).

[118] 殷婷.岁月如歌——评湘剧《月亮粑粑》[J].艺海,2015(10).

[119] 胡汉勋."长沙吆喝王"小传——记湘剧表演艺术家伍仁斌[J].老年人,2011(12).

[120] 范正明.湘剧优秀中年鼓师陈明[J].艺海,2011(08).

[121] 笑蓓.为心灵赋形——谈湘剧《马陵道》的艺术创作[A].中国戏剧奖·理论评论奖获奖论文集[C].2009.

[122] 吴兆丰.贺三部湘剧研究专著问世[J].艺海,2011(10).

[123] 廖建华.廖建华湘剧艺术人生回忆录(四)[J].艺海,2014(10).

[124] 叶颖.厚重的"护遗"之作——"湘剧三本书"读后感[J].艺海,2011(09).

[125] 张书志.舞台上半个多世纪的"须眉"——记湘剧表演艺术家刘春泉[J].湘潮,2001(05).

[126] 冼玉清.清代六省戏班在广东[J].中山大学学报(社会科学版),1963(03).

[127] 徐耀芳."芸草"创作漫谈[J].艺海,2016(05).

[128] 胡安娜.湘剧现代戏《月亮粑粑》的启示[J].中国戏剧,2016(08).

[129] 黎建明.毛泽东与湘剧[J].艺海,2009(03).

[130] 邓兴器.激活文化记忆 守护精神家园[J].创作与评论,2011(05).

[131] 本报记者李静.把地方剧种打造成城市名片[N].中国文化报,2012-11-09008.

[132] 王硕平,欧阳常海.桂阳县湘剧保护传承中心挂牌成立[J].艺海,2012(01).

[133] 叶明耀.谈湘剧《马陵道》的配器[J].艺海,2013(01).

[134] 中国剧协召开湘剧《马陵道》座谈会记录[J].艺海,1999(04).

[135] 笑蓓. 为心灵赋形——谈湘剧《马陵道》的艺术创作[J]. 艺海,1997(04).

[136] 胡琼. 唢呐在湘剧和花鼓戏中的不同演奏方法[J]. 艺海,2007(02).

[137] 本报记者周月桂. 湘剧人生[N]. 湖南日报,2012-05-01.

[138] 本报记者许珂,通讯员邓斌. 非遗,在文化的春天里绽放[N]. 衡阳日报,2012-03-23.

[139] 常瑞芳. 星星之火 可以燎原——观湘剧《苏秀才》有感[J]. 艺海,2013(01).

[140] 浦晗. 论《白兔记》的现当代改编[J]. 文化艺术研究,2015(04).

[141] 以之. 彭派流芳——纪念著名湘剧表演艺术家彭俐侬诞辰85周年暨逝世30周年[J]. 艺海,2014(08).

[142] 陈琛. 历史的再审视——1956年《琵琶记》大讨论研究[D]. 中国艺术研究院,2012.

[143] 范正明. 小戏大风波——湘剧《园丁之歌》之命运[J]. 艺海,2012(09).

[144] 郭汉城.《湘剧高腔十大记》序[J]. 艺海,2004(06).

[145] 曾辉云. 论戏曲导演的能动性——湘剧《蝴蝶梦》的导演手法[J]. 艺海,2009(03).

[146] 张展. 月琴在湘剧表演中的伴奏技巧和方法[J]. 艺海,2009(04).

[147] 本报记者邵中兵. 衡阳湘剧:从边缘行走守望曙光[N]. 湖南经济报,2006-03-30.

[148] 张书志,龚业隆. 毛泽东关爱湘剧表演艺术家刘春泉[J]. 世纪,2002(06).

[149] 刘国杰. 评《湘剧高腔音乐研究》[J]. 中国音乐,1983(02).

[150] 江学恭. 力行而后知之真——读范正明《新时期戏剧史论选》

[J].创作与评论,2015(10).

[151] 安葵.悲喜交错　虚实相生——谈湘剧《谭嗣同》的艺术手法[J].中国戏剧,2013(10).

[152] 薛庆超.围绕湘剧《园丁之歌》的一场激烈斗争[J].纵横,2004(07).

[153] 曾金贵.湘剧花脸和董武炎的表演艺术[J].艺海,2004(06).

[154] 颜长珂.人情美古典美的探求——看湘剧《白兔记》[J].戏曲艺术,1996(03).

[155] 邹世毅.湖湘文化对昆曲艺术的影响[J].艺海,2007(06).

[156] 张书志.毛泽东与湘剧名家刘春泉[J].文史博览,2007(05).

[157] 廖建华.百岁老人亲历湘剧兴衰[J].艺海,2005(03).

[158] 廖建华.廖建华湘剧艺术人生回忆录(二)[J].艺海,2014(07).

[159] 泛舟.百战罗吴数二难——湘剧爱国艺人吴绍芝、罗裕庭赞[J].艺海,2005(04).

[160] 周绍明.论湘剧《白兔记》对90后大学生的感恩教育[J].戏剧之家,2016(07).

[161] 文忆萱.把一生献给湘剧事业的徐绍清[J].中国戏剧,1993(03).

[162] 廖建华.我的湘剧人生[J].艺海,2011(09).

[163] 蒋晗玉.走向艺术真实的更高审美层级——湘剧《谭嗣同》探讨[J].艺海,2015(03).

[164] 陈昕.二胡演奏在湘剧中的艺术表现[J].艺海,2010(06).

[165] 湖南日报记者李国斌.《烧车御史》靠"众筹"[N].湖南日报,2015-11-02.

[166] 王永光.拾取老郎三昧曲　谱得潇湘化境腔——追记徐绍清先生音乐创作成就[J].艺海,1996(02).

[167] 张诚生.湘剧《园丁之歌》的风波[J].湘潮,2001(03).

[168] 何沛.综合实践课应教给学生什么？——指导学生学习《感受湘剧的魅力》之感受[J].湖南教育(中),2011(08).

[169] 何维.于无声处听惊雷——记读湘剧《谭嗣同》剧本有感[J].艺海,2015(03).

[170] 刘慧扬.传统艺术的明天[J].艺海,2011(05).

[171] 李振祥.围绕湘剧《园丁之歌》的尖锐斗争[J].湘潮,2007(05).

[172] 陈艺.黎建明新著《湘剧音乐概论》出版[J].艺海,2000(03).

[173] 郭汉城.回肠荡气 曲尽人情——湘剧高腔《白兔记》观后感[J].中国戏剧,1996(09).

[174] 张书志.梅花香自苦寒来——记湘剧表演艺术家左大玢[J].湘潮,2004(02).

[175] 蒋晗玉.春风潇湘意 苹花插满头——范正明戏剧成就回顾[J].中国戏剧,2015(02).

[176] 孟繁树.现代戏曲的杰作——论湘剧《山鬼》[J].剧本,1989(02).

[177] 范正明.湘剧名伶吴淑岩[J].艺海,2010(02).

[178] 陈飞虹.湘剧《李贞还乡》观感[J].艺海,2009(11).

[179] 谭君实.记湘剧新秀庞焕励、邵展凡[J].中国戏剧,1991(05).

[180] 江正楚.现实与历史交响的主题曲——湘剧高腔《李贞回乡》剧作赏析[J].艺海,2013(11).

[181] 孙文辉,江正楚.湘剧《山鬼》的时代意蕴[J].戏剧报,1988(03).

[182] 范正明.黄芝冈日记选录(十五)[J].艺海,2015(05).

[183] 陈晓红.《盘盒》重在"盘"——饰湘剧折子戏《盘盒》中"陈琳"的体会[J].艺海,2009(05).

[184] 石英姿.寻求"舞"与"剧"美的和谐——浅谈现代湘剧《亲亲

社区》中的编舞理念[J].艺海,2009(03).

[185] 文桥.热情的赞赏 殷切的期望——北京专家畅谈湘剧《秦王遣将》[J].艺海,2004(05).

[186] 谢菁.创造戏曲艺术的意蕴和神韵——担任湘剧《谭嗣同》化妆设计的体会[J].艺海,2013(11).

[187] 范正明.黄芝冈日记选录(二)[J].艺海,2014(02).

[188] 凌翼云.梨园怪杰 湘剧寿星[J].艺海,2005(03).

[189] 常瑞芳.穿越时空 以历史观照现实——湘剧《谭嗣同》的现实意义[J].艺海,2015(03).

[190] 魏俭.湘剧高腔《李贞回乡》面面观[J].艺海,2012(12).

[191] 安志强.家国情怀 举重若轻——看湘剧《谭嗣同》[J].中国戏剧,2013(10).

[192] 储文静,刘勇.抢救湘剧迫在眉睫[N].中国文化报,2005-09-15.

[193] 壮哉!抗日湘剧兵[J].艺海,1995(02).

[194] 易介南,伍益中.田汉与湖南艺术学校的因缘[J].艺海,2011(03).

[195] 本报记者李国斌,通讯员董砚.现代湘剧《月亮粑粑》北京唱响湘音湘韵[N].湖南日报,2016-09-09.

[196] 刘坚平.湘剧"活周瑜"辞世[N].中国文化报,2008-11-11.

[197] 乔宗玉.湘剧的美[N].北京日报,2011-02-17.

[198] 笑蓓.四处留心皆学问——记湘剧演员王永光[J].中国戏剧,1990(11).

[199] 陈飞虹.紧贴时代的好演员——湘剧优秀演员庞焕励印象[J].中国戏剧,1996(07).

[200] 本报记者李国斌,通讯员陈建元、黄娜丝.让湘剧的火种延续[N].湖南日报,2011-12-10.

[201] 王蕴明.久萦心中的期盼[N].中国文化报,2016-09-21.

[202] 郑莉.高腔高调永流传 雅韵三湘续新声[J].艺海,2013(07).

[203] 本报记者李雪.湘剧《月亮粑粑》参演南方戏曲演出季[N].中国文化报,2016-09-09.

[204] 蒋太喜.谈京胡在湘剧弹腔伴奏中的几点体会[J].艺海,2012(07).

[205] 沈达人.湘剧《白兔记》改编本读后[J].艺海,1996(02).

[206] 李娜.忠诚思报国 孝举谢亲恩——观衡阳湘剧现代小戏《妈妈,儿子回来了!》[J].艺海,2016(04).

[207] 岳国胜.湘剧《六郎斩子》的唱腔艺术[J].艺海,2007(04).

[208] 陈飞虹.回忆徐绍清大师[J].艺海,2007(04).

[209] 陈飞虹.湘剧《李贞还乡》的表导演艺术[N].中国文化报,2009-07-13.

[210] 范正明.《湘剧名伶录》——刘春泉[J].艺海,2009(09).

[211] 章璐.人性的扭曲与回归——看湘剧折子戏《潘葛思妻》[J].艺海,2013(12).

[212] 周长国.湘剧高腔中的笛子演奏[J].艺海,2004(02).

[213] 陈飞虹.艺海攀登劈险径——记湘剧中年优秀演员贺小汉[J].戏曲艺术,1993(01).

[214] 本报驻湖南记者韩宗树.古老湘剧进校园[N].中国文化报,2008-12-22.

[215] 黄在敏.大团圆——情感归宿和精神指向的必然结果——湘剧《白兔记》导演构想[J].艺海,1997(01).

[216] 黄在敏.大团圆——情感归宿和精神指向的必然结果——湘剧《白兔记》导演构想[J].大舞台,1997(02).

[217] 曾静.浅谈湘剧锣经[J].艺海,2010(05).

[218] 唐伯钢.与张九先生的一次交谈——《湘剧诗联选》序[J].艺海,2006(01).

[219] 朱日复.酣恣绵密　淋漓入化——记著名湘剧演员左大玢[J].人民戏剧,1982(07).

[220] 阳羡客.我看湘剧《李贞还乡》[J].中国演员,2011(06).

[221] 徐云华.脸谱技艺,湘剧大师曾金贵的拿手绝活[J].老年人,2006(01).

[222] 金式.记王福梅演湘剧名戏《打猎回书》[J].戏剧报,1983(06).

[223] 吴伟成.怀念湘剧大师刘春泉[J].老年人,2012(12).

[224] 薛若琳.朝廷不铸剑　壮志化云烟——谈湘剧《铸剑悲歌》[J].中国戏剧,1996(01).

[225] 韩宗树.让古老湘剧焕发新光彩[N].中国文化报,2007-04-16.

[226] 戴舞云.谈湘剧高腔《谭嗣同》的音乐创作[J].艺海,2012(09).

[227] 夏传进.我演鲁智深[J].戏剧之家(上半月),2014(01).

[228] 张京.花鼓戏的夹钞锣鼓[J].艺海,2008(03).

[229] 彭慧.重在塑造人物性格——我演杨排风的一点体会[J].艺海,2014(04).

[230] 天博.古朴·细腻·凝重——导演湘剧《琵琶记》的艺术追求[J].中国戏剧,1992(08).

[231] 罗复常.鹅叫、坎儿、半截长褂子与换声——听彭俐侬演唱的湘剧高腔曲牌《三仙桥》录音有感[J].艺海,2007(05).

[232] 彭国梁.余乃老顽童——小记湘剧大师曾金贵的退休生活[J].老年人,2008(10).

[233] 贺小汉.感受彭俐侬表演艺术[J].艺海,2012(05).

[234] 王守信.湘剧《布衣毛润之》音乐创作一得[J].戏曲艺术,1995(02).

[235] 薛昌津.长沙市湘剧票友社成立[J].中国戏剧,1988(08).

[236] 本报记者王立元,实习生李颖.湘剧《李贞还乡》:展现共和国首位女将军风采[N].中国文化报,2011-07-16.

[237] 陈飞虹.邵展凡在《谭嗣同》一戏中的表演艺术[J].艺海,2013(01).

[238] 邹毅.市领导研讨湘剧未来发展[N].衡阳日报,2007-04-03.

[239] 张明清.民族之魂的悲壮颂歌——评大型湘剧《古画雄魂》[J].艺海,2007(05).

[240] 胡安娜.人格力量的艺术张扬——评湘剧《子血》[J].艺海,1997(04).